陈可红 编著

动画视听语言

清华大学出版社
北京

内 容 简 介

本书是教学一线高校教师对从业十七年来教授"动画视听语言"课程教学内容的精选和汇编,按照动画片创作原则以及艺术规律对动画视听元素和动画语法规则进行了梳理、提炼、归纳和总结。

全书共包括5章。第1章从动画片本质特征入手,系统阐述了动画视听语言的定义、学习内容和方法;第2~3章详细分述了动画景别、动画角度、动画焦距、动画运动、动画光线、动画色彩、动画时间、动画空间、动画人声、动画音响、动画音乐等动画视听要素,其中针对每种要素辅以两部经典的动画片作为案例,有的放矢、深入浅出地描述了其概念、类型、功能和创作技巧;第4~5章引用大量经典动画片,探索和归纳了动画视听语言语法规则。本书有助于学生全方位培养动画艺术思维能力,提升动画艺术鉴赏素养和切实提高动画片创作实践水平。

本书可作为设有动漫、艺术设计、数字媒体艺术等专业的本科生或高职高专学生的教材,也适用于热爱动画、网络视频等影视创作相关人员使用。

本书封面贴有清华大学出版社防伪标签,无标签者不得销售。
版权所有,侵权必究。举报: 010-62782989,beiqinquan@tup.tsinghua.edu.cn。

图书在版编目(CIP)数据

动画视听语言/陈可红编著. —北京:清华大学出版社,2022.6(2024.8重印)
ISBN 978-7-302-60843-1

Ⅰ. ①动… Ⅱ. ①陈… Ⅲ. ①动画片—电影语言 Ⅳ. ①J954

中国版本图书馆 CIP 数据核字(2022)第 081504 号

责任编辑:张龙卿
封面设计:徐日强
责任校对:赵琳爽
责任印制:曹婉颖

出版发行:清华大学出版社
网　　址:https://www.tup.com.cn,https://www.wqxuetang.com
地　　址:北京清华大学学研大厦A座　　邮　编:100084
社 总 机:010-83470000　　邮　购:010-62786544
投稿与读者服务:010-62776969,c-service@tup.tsinghua.edu.cn
质量反馈:010-62772015,zhiliang@tup.tsinghua.edu.cn
课件下载:https://www.tup.com.cn,010-83470410

印 装 者:三河市龙大印装有限公司
经　　销:全国新华书店
开　　本:210mm×285mm　　印　张:11.25　　字　数:327千字
版　　次:2022年6月第1版　　印　次:2024年8月第3次印刷
定　　价:79.00元

产品编号:088718-01

前　言

如果从埃米尔·雷诺（Emile Reynaud）于 1888 年申请"光学影戏机"专利，并邀请朋友到家里欣赏他的第一部动画电影《一杯可口的啤酒》（*A Good Beer*）开始算起，动画艺术至今已有 100 多年的发展历史。从一开始的借鉴和吸收真人影像语言、美术语言，到计算机语言的引入和开发，进而尝试建立一套独特、完善的与真人影像语言系统共生且又有区别的动画语言系统，动画视听语言在百年发展过程中不断成熟和完善。

"动画视听语言"是我国高等院校动漫、艺术设计、数字媒体艺术等影视与艺术学专业的核心课程。1996 年前后，我参加并系统聆听了北京师范大学李稚田教授的"视听语言"、北京师范大学客座教授周传基的影视培训课程，开始对"视听语言"有了全新的了解和掌握。从学士、硕士到博士十年影视与艺术学专业的学习，特别是2004 年走上教学岗位教授"动画视听语言"这门课程后，除了系统地学习北京师范大学戏剧与影视学学科必修课程外，我还到北京电影学院、中国传媒大学、北京大学、清华大学等高等院校旁听与"视听语言"相关的课程。在教学中，我一方面参考和吸纳了前人对真人影像语言归纳的知识体系和语言结构；另一方面，不断总结和吸收了动画片创作课程与视听语言相关的动画语言形式，从而慢慢地建构起动画视听语言自有的知识框架和语言体系。

本书既有经典动画片创作要素和语法运用的分析性、理论性和系统性，又有艺术作品创作的时代性、创造性和实践性等特点。全书分为 5 章，每章的学习内容都紧密结合动画片创作要素与语法规则展开，以立足培养"艺术＋技术"复合型动画人才为目标。本书的编写力求凸显以下特色。

（1）形式性和动画性。动画视听语言本质上是一种"比喻"，是对动画片创作符号编码形式的类比，强调动画片创作的形式性和技巧性。本书既兼具真人影像语言的共通性，又体现了动画片特有的动画性，并特别强调了动画片蒙太奇的意义和价值。

（2）经典性和时代性。本书精选大量在国际上获奖、拥有一定国际影响力的动画片，辅以少量当下时兴的电视动画片、VR 动画片和网络视频，并运用镜头截图形式，深入浅出地分析动画片创作语言要素和语法规则，具有直观性、经典性和时代性的特征。

（3）实践性和创新性。本书将"理论紧贴前沿，技能与行业同步"的教学理念贯穿于各章节之中，强调和揭示了经典动画片之所以能成为经典，在于其对独特、新颖的动画视听语言形式的运用和勇于开拓创新的深层次原因，并按照动画片创作原则和艺术规律对其进行分析和阐述，便于学生理解和掌握，具有实践性和创新性的特征。

2007年，浙江传媒学院被国家新闻出版广电总局授予"国家动画教学研究基地"；2020年，浙江传媒学院动画专业被教育部评为"国家级一流本科专业建设点"。本书是浙江传媒学院"国家动画教学研究基地"的研究成果，也是国家级一流本科（动画）专业教学研究成果。

本书在编写过程中得到了教育部高校戏剧与影视学类专业教学指导委员会主任委员周星教授，中国电影评论学会动漫游戏专业委员会主任委员、浙江大学影视与动漫游戏研究中心主任盘剑教授，教育部高校戏剧与影视学类专业教学指导委员会委员、浙江传媒学院副校长姚争教授，教育部高等学校动画及数字媒体专业教学指导委员会委员、浙江传媒学院动画与数字艺术学院院长丁海祥教授等的指导和帮助，在此深表感谢！本书封面图片由浙江传媒学院教师任玉绘制，另外书中有部分图片由冯墨漪绘制。

本书作为尝试构建"动画视听语言"知识体系和语言系统相结合的新型教材，涵盖范围较广。但由于编著者水平有限，不足之处在所难免，如有疏漏，敬请指正。

<div style="text-align:right">

编著者

2022年1月

</div>

目 录

第1章 动画视听语言概述 1

1.1 什么是动画视听语言 · 2
- 1.1.1 动画释义 · 2
- 1.1.2 动画的本质 · 3
- 1.1.3 动画的语言是动画视听语言 · 7

1.2 动画视听语言的学习方法 · 10
- 1.2.1 动画视听语言的学习对象 · 10
- 1.2.2 动画视听语言的学习要求 · 10
- 1.2.3 动画视听语言的学习方式 · 11

1.3 动画视听语言的发展史 · 13
- 1.3.1 初步形成时期 · 13
- 1.3.2 成熟与完善时期 · 14
- 1.3.3 技术开拓和新的挑战时期 · 15

1.4 习题 · 16

第2章 动画视觉语言要素：手工创作的画面 17

2.1 动画景别 · 17
- 2.1.1 动画景别的概念和类别 · 18
- 2.1.2 动画景别的基本功能 · 21
- 2.1.3 《冰雪奇缘》中动画景别的运用 · 21

2.2 动画角度 · 24
- 2.2.1 动画角度的概念和类别 · 24
- 2.2.2 动画角度的基本功能 · 29
- 2.2.3 《大歌唱家》中动画角度的运用 · 30

2.3 动画焦距 · 31
- 2.3.1 动画焦距的概念和类别 · 31
- 2.3.2 动画焦距的基本功能 · 33
- 2.3.3 《蓝雨伞之恋》中动画焦距的运用 · 34

2.4 动画运动 ·· 35
 2.4.1 动画运动的概念和类别 ··· 36
 2.4.2 动画运动的基本功能 ·· 41
 2.4.3 《飙风雷哥》《大闹天宫》中动画运动的运用 ············· 43
2.5 动画光线 ·· 45
 2.5.1 动画光线的概念和类别 ··· 46
 2.5.2 动画光线的基本功能 ·· 48
 2.5.3 《老人与海》《坠落艺术》中动画光线的运用 ············· 49
2.6 动画色彩 ·· 54
 2.6.1 动画色彩的概念和类别 ··· 54
 2.6.2 动画色彩的基本功能 ·· 57
 2.6.3 《九十九》中动画色彩的运用 ··································· 58
2.7 动画时间 ·· 61
 2.7.1 动画时间的概念和类别 ··· 61
 2.7.2 动画时间的基本功能 ·· 65
 2.7.3 《父与女》中动画时间的运用 ··································· 66
2.8 动画空间 ·· 69
 2.8.1 动画空间的概念和类别 ··· 69
 2.8.2 动画空间的基本功能 ·· 73
 2.8.3 《头朝下的生活》《红辣椒》中动画空间的运用 ········· 73
2.9 习题 ··· 77

第3章 动画听觉语言要素：非同期录制的声音 78

3.1 动画人声 ·· 79
 3.1.1 动画人声的概念和类别 ··· 79
 3.1.2 动画人声的基本功能 ·· 81
 3.1.3 《麦兜故事》中动画人声的运用 ······························ 81
3.2 动画音响 ·· 84
 3.2.1 动画音响的概念和类别 ··· 84
 3.2.2 动画音响的基本功能 ·· 85

3.2.3 《疯狂约会美丽都》中动画音响的运用 ·············· 86
3.3 动画音乐 ·············· 89
3.3.1 动画音乐的概念和类别 ·············· 89
3.3.2 动画音乐的基本功能 ·············· 91
3.3.3 《三个和尚》中动画音乐的运用 ·············· 92
3.4 习题 ·············· 94

第4章 动画艺术观念领域：动画镜头的语法　95

4.1 画内蒙太奇 ·············· 95
4.1.1 画内蒙太奇的概念和类别 ·············· 96
4.1.2 画内蒙太奇的基本功能 ·············· 98
4.1.3 画内蒙太奇的具体运用分析 ·············· 102
4.2 画外蒙太奇 ·············· 108
4.2.1 画外蒙太奇的概念和类别 ·············· 109
4.2.2 画外蒙太奇的基本功能 ·············· 111
4.2.3 画外蒙太奇的具体运用分析 ·············· 114
4.3 习题 ·············· 120

第5章 动画视听领域：动画镜头的语法　121

5.1 动画片的语法单位 ·············· 121
5.1.1 动画镜头 ·············· 121
5.1.2 动画场面 ·············· 125
5.1.3 动画序列 ·············· 128
5.1.4 动画幕 ·············· 129
5.2 动画镜头内的语法 ·············· 131
5.2.1 动画固定镜头的语法 ·············· 131
5.2.2 动画运动镜头的语法 ·············· 140
5.2.3 动画镜头声画之间的关系 ·············· 143

5.3 动画镜头间的语法 ··· 146
 5.3.1 动画镜头组接的基本要求 ································· 146
 5.3.2 动画镜头间内在的结构关系 ······························ 147
 5.3.3 动画镜头组接的一般技巧 ································· 149
 5.3.4 动画镜头组接的一般原则 ································· 149
 5.3.5 动画场面与动画场面的关系 ······························ 167
5.4 习题 ··· 171

参考文献 172

第 1 章 动画视听语言概述

本章学习目标

- 了解什么是动画视听语言
- 掌握动画视听语言的学习方法
- 了解动画视听语言的发展史

"语言"是一种由声音或符号组成的知觉媒介,它是人们叙述故事、传情达意以及进行信息传播的一种方法或手段。每一门艺术都有其自身的属性和特质,有自己独立的语言,也有自身的一套符号编码系统。动画是一种具有丰富想象力和创造力的影像艺术。动画艺术以动画影像为媒介,以光波、声波作为媒介材料,以手工创作的画面和非同期录制的声音作为语言的要素,并遵循一定的语法规则和艺术规律讲述故事或表达思想感情。

《西游记之大圣归来》(2015 年)(图 1-1)是中国青年导演田晓鹏主创的 3D 动画电影,也是 21 世纪以来中国动画电影的一部现象级作品。影片借鉴了好莱坞动画电影惯用的成长类型叙事模式和超现实主义画面经营手法,并以现代人的审美观念和欣赏习惯重新改编和演绎了中国传统神话故事《西游记》,以大量的短镜头和蒙太奇语言讲述了一个被封印的、自暴自弃的人物形象,是如何成长为一位英雄的故事。

《大炮之街》(1995 年)(图 1-2)是日本动画大师大友克洋导演的现实主义风格的作品。影片运用画内蒙太奇的动画手段,主要结合了角色场面调度和镜头场面调度的方法,用 22 分钟的长镜头语言讲述了一个军工家庭中的父亲、母亲和儿子一天的日常生活,实现了"一镜到底"的画面效果,表现了专制军国主义的荒诞和真实。

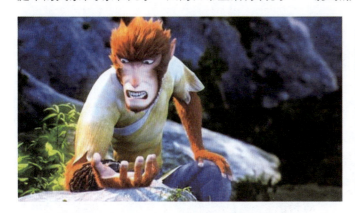
图 1-1 《西游记之大圣归来》蒙太奇语言

图 1-2 《大炮之街》长镜头语言

英国黏土动画《头朝下的生活》(2013 年)(图 1-3)的空间设置相当独特。影片讲述了一对生活在飞行

屋的老夫妻从产生隔阂到互相理解的故事,它以不同空间并置的手法,嫁接了两个方向完全相反的空间,通过丈夫和妻子因重力不同而互为倒立,隐喻了夫妻之间的隔阂。

《昼与夜》(2010年)(图1-4)中的时空设置比较新颖,它既突破了美国皮克斯动画工作室以往计算机三维动画的创作风格,结合了传统手绘动画和计算机三维动画的创作方式,又以不同叙事时间在同一空间中并置,讲述了不同个性的动画角色在白昼与黑夜从陌生、较量、斗殴到互相理解、欣赏、共生的故事。

图1-3 《头朝下的生活》中不同空间的嫁接

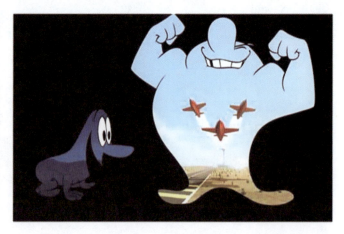
图1-4 《昼与夜》中不同时间在同一空间中并置

动画艺术是丰富多彩的,其语言形式既丰富多样,又新颖、独特。只有了解了动画视听语言,才能感知动画艺术本身所要传达的信息含量、思想感情;只有熟悉了动画视听语言,才能真正理解动画艺术的本质、内涵和超强的感染力;只有掌握了动画视听语言,才能真正遵循动画艺术创作构思的特点和规律,创造出与众不同的动画艺术。

1.1　什么是动画视听语言

动画视听语言随着动画艺术的诞生而存在,并且随着动画艺术的发展而不断发展。要理解动画视听语言的概念,首先要对动画艺术的概念和本质有一定的掌握。动画艺术的概念和本质确定了动画视听语言的内涵和外延,也规定了动画视听语言的规律性特征。

1.1.1　动画释义

动画的概念可谓众说纷纭,莫衷一是,如"动画是会动的图画""动画是动画片""动画是卡通""动画是美术电影""动画是漫画片"等。"动画"一词源于第二次世界大战(以下简称"二战")时期的日本,当时日本把用线条描绘的漫画称为"动画"。"二战"以后,则把线绘、木偶等形式制作的影片通称为"动画"。在美国,动画影片曾被称作"卡通",美国动画艺术家华特·迪士尼曾说:"真正的卡通是真实的或可能的事物,甚至是即将发生的事物,但加上了幻想与夸张。"

1980年,国际动画协会(ASIFA)对动画艺术做了界定:"动画艺术是指除使用真实之人或事物造成动作的方法之外,使用各种技术所创作出的活动影像,即以人工的方式所创造出的动态影像。"可见,动画艺术的确立有两个必要条件:一是动画的手段;二是动态影像。

国内外不同的学者也对动画做出了一定的界定。保罗·韦尔斯在其著作《理解动画》中写道:"所谓动

画是指某类不依靠常规摄像意义来提供运动幻觉的手工逐格影片。虽然该定义适用于常规的赛璐珞、手绘和模型动画形式,但在描述其他动画形式方面却不准确,像是新技术带来的新动画,尤其是计算机制作图像或者其他图形制作方式的动画。"贾否与路盛章在他们主编的《动画概论》(2002 年)中认为:"动画是具有多种可能性的、具体技术和艺术双重性质的手段。"孙立军在其主编的《动画艺术辞典》(2003 年)中认为:"动画是由 animation 一词翻译而来的,其字面意义是赋予某物以生命。动画片是电影的一个重要种类,是指运用逐格拍摄的方法把角色动作拍摄下来,并通过连续放映而形成活动的影像,同时也就赋予了角色以生命。"曹小卉、黄颖在他们编著的《现代动画概论》(2008 年)中认为:"动画一词是由英文单词 animation 转化而来的,animation 包括所有用逐格方式拍摄和制作出来的电影影片。"余为政在其主编的《动画笔记》(2009 年)中认为:"所谓动画,是人类观察外界事物之后,于脑中形成画面、加以动态捕捉之后制造的'动态幻觉'。"聂欣如在其著的《动画概论(第二版)》(2010 年)中认为:"动画片是一种'逐格拍摄'为基本摄制方法,并以一定的美术形式作为其内容载体的影片样式。"由此可见,动画的概念随着动画技术的发展其内涵和外延也在不断地变化。

当前,动画的概念有狭义和广义之分。

1)动画在狭义上是指赋予生命(新生命)的动态影像艺术

狭义的动画一般从其词义入手。"动画"的英文单词是 animation,其字源 anima 拉丁语的意思是"灵魂",animare 则有"赋予生命"的意义。所以,从字源层面上,动画是指根据创作者的意图在创作过程中将原本生命体变成新的生命体(新生命);或者把一些原本没有生命(不活动)的形象(绘画、雕像、玩偶、物质、符号等)经过动画手段制作成动态影像并放映后,成为有生命形象的动态影像艺术。

2)动画在广义上是指包含了动画技法和动画艺术的动态影像

动画在广义上的概念不仅包含了动画艺术,也包括了动画技术、手段层面的动态影像。它是指把不活动的东西或者活动的人与物通过动画手段,创作成动体运动过程,并且分解成一幅幅(一帧帧)静止的画面。再运用现代科技技术,通过逐格拍摄或逐帧录制,又或者通过计算机数字建模、设定关键帧连续生成等方法,记录到磁带、胶片、硬盘、光盘或计算机等上,再以一定的速度连续地在银幕或屏幕上呈现,使其成为活动起来的动态影像。

1.1.2 动画的本质

动画的定义规定了动画的本质内涵和特征。著名的动画艺术家——英国人约翰·哈拉斯曾指出:"运动是动画的本质。"加拿大动画艺术家诺曼·麦克拉伦认为:"动画的本质在于摄像活动之前通过画纸、黏土制作、模型调整等方式创造幻觉,即变成最终电影画格的物与物之间所发生的一切活动。"动画与真人影像都是一种创造"动态幻觉"的影像,但在创作和表现方法上有所不同,前者是一种创造性的影像记录,后者是一种模仿性的影像记录。

1. 人工造像

动画是建立在"高度假定性"基础上的人工造像。这里的"像"主要体现在两个方面:不存在的形象和虚拟世界。动画的人工造像是指动画中的角色形象和虚拟世界都是由动画创作者模拟人的视听感知经验和主观思维活动绘制或创造而成。

动画艺术中不存在的活动形象,是通过对相似的客观物体的造型和运动的观察、分析、研究,用动画手段和动画原理制作而成。比如,由王树忱、钱运达导演的中国动画电影经典作品《天书奇谭》(1983 年)中的反面角色

三只狐狸,其造型是根据戏曲人物的生、旦、丑形象创造出来的。蓝狐狸头戴纯阳巾,身着交领斜襟直裰,类似生角形象;粉狐狸丹凤眼、瓜子脸、樱桃小嘴,俨然是个旦角;黑狐狸嘴角凸起,呈八字形的黑眼圈,一看便是丑角造型(图1-5)。其动作是遵循动画运动规律,并结合了人与狐狸的动作特征创造出来的。

通过"夸张""变形"等创作手法来表现动画艺术的人工造像性,其效果在动作与视觉方面最为突出。"夸张""变形"不是动画的特性,但恰如其分的运用会取得更加强烈的艺术效果。比如《妈妈咪鸭》(2018年)里"桃源谷驰名烤鸭店"一段,小鸭吃了辣椒,嘴里就喷出了火焰,就是运用了夸张的手法获得了喜剧的效果(图1-6)。这也是动画与真人影像艺术相区别的独特魅力所在。

图1-5 《天书奇谭》中狐狸的造型

图1-6 《妈妈咪鸭》中的小鸭喷出火焰

动画中的虚拟世界也是无中生有的。它既可以模仿真实世界的样子,也可以打破常规,创造出与真实世界完全不一样的世界。如在动画片《头朝下的生活》中,通过象征符号来表现抽象的概念,创作出真实世界中不存在的事物(形象)和空间。影片绘制和嫁接出了两个重力相反的空间,生成一个有别于我们现实世界模样的想象空间,借此隐喻了人与人思维方式、生活习惯与性格的不同。

2. 运动的幻觉

动画与运动是分不开的。动画并不是活动的图画,而是图画的运动。动画运动并不是真实存在的,而是一种"运动的幻觉"。

1)动画"运动幻觉"的生成原理

动画的"运动幻觉"本质上是人们视觉暂留与视听感知经验带来的心理认同和心理补偿共同作用产生的。动画与真人影像的运动幻觉的生成原理是一样的。

(1)视觉暂留现象。一般史学家和理论家认为,影像的运动幻觉如留影盘所证明的那样,是由视觉暂留的作用所造成的运动现象。1824年,英国科学家彼得·马克·罗杰特向英国皇家学会提交了一篇名为《移动物体的视觉暂留现象》的报告,他在报告中指出人眼在观看运动中的形象时,每个形象在消失后都仍在视网膜上停留0.1~0.4秒,指出了人眼具有"视觉暂留"的现象特点。同年,法国人保罗·罗杰用一个玩具——西洋镜(zoetrope,回转式画筒),依靠"间歇运动"让人们看到了画面的运动,证实了"视觉暂留现象"(图1-7)。

1825年,著名的英国物理学家约翰·A.帕瑞斯创造了光学玩具的

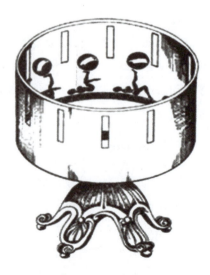
图1-7 西洋镜

原型——幻盘（thaumatrope，留影盘）（图1-8）。其工作原理是一块硬纸圆盘上分别画上互补的图像，比如一只鸟和一个鸟笼。圆盘在迅速扭转的情况下被人眼观察时，圆盘两面的图像仿佛合并在一起，有了"笼子里的鸟"的视觉效果（图1-9），再次证实了人眼视网膜具有视觉暂留的特点。1828年，比利时科学家普拉托又发现形象在视网膜停留的时间长短，是根据原始物象的颜色、光度强弱和历史长短而变化。在物体表面照度适中的情况下，形象在视网膜上的平均停留时间为0.3秒，确切地说是0.34秒。

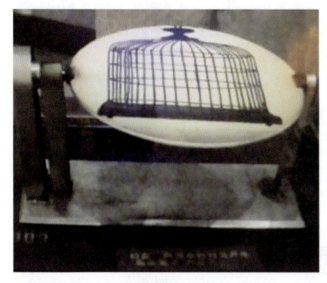

图1-8 幻盘

图1-9 笼子里的鸟

依据人眼"视觉暂留现象"，当一个动作被分解成一格格画面，或计算机设定关键帧生成一帧帧画面，当连续放映这些画面且放映的速度达到一定程度时，前后两张静止的画面就产生了融合、重叠、连续的视觉效果，我们就认为这两张静止的画面其实是一张发生了位移的画面。

（2）似动现象。视觉暂留现象只是使人察觉不到画格的间隔，并不是使影像运动起来的真正原因。1912年，德国格式塔心理学奠基人马克斯·韦特海默发表了《运动知觉的研究》，提出了人的运动知觉的基本规律，人们通过视幻觉产生运动假象的"似动现象"。影像运动的原理在于观众根据他的生活经验承认连续出现并且与姿态不断变化的画面是同一个被摄体，两幅画面之间断掉的部分则由观众根据生活中的感知经验做了心理补偿，从而产生运动的知觉。这是现代格式塔心理学对运动幻觉所做的解释。比如，现代动画艺术中角色的运动是有省略的，一个动作的中间阶段并不衔接，动画创作者为了减少劳动量，把画格之间的间歇运动改成了1/12秒，进而改成了1/6秒，于是形成了跳跃的错觉感，但是我们依然认为这是一个连续的动作单元，而不是许多不同被摄体的运动。

2）动画"运动幻觉"的生成条件

动画与真人影像运动幻觉原理是一样的，但制作手法和表现方式却不尽相同，即创造幻觉的方式有所不同。动画一般通过逐格拍摄、逐格制作，或者用计算机进行数字建模，设定关键帧连续生成画面等人工创作的方法实现动作的连贯，而真人影像则是通过摄影机（摄像机）的拍摄等方式进行"机械复制"并由此生成连续的动作。动画的"运动幻觉"的生成条件主要体现在以下三个方面。

（1）画面、画面与画面之间设计的合理性。动画"运动幻觉"的生成依赖于画面本身或画面与画面之间设计的合理性，即单幅画面持续时间要合理，前、后两幅画面差距不能太大，且前、后两幅画面的位置关系要正确。单幅画面持续时间不合理，"运动幻觉"就会消失；如果前、后两幅画面造型的线条、形状、色彩、亮度等差别太大，"运动幻觉"就会消失；前、后两幅画面位置关系不正确，"运动幻觉"也会消失。

（2）模拟人的视听感知经验。动画艺术是一种高度假定性的艺术，它之所以可以被感知，可看、可听，并易于理解，正是因为动画的运动幻觉建立在现实生活经验之上。通过欣赏影片，观众会根据自身在生活中的视听感知经验去把握和认知动画艺术。

动画艺术的影像都是创造的，声画中的形象和世界也是人工赋予的。不过，其形象和世界却是可感知的，它们都是建立在一种类似于现实中的人、物和世界的基础上的。比如，在动画电影《飙风雷哥》（2011年）（图1-10）中的雷哥是一只宠物蜥蜴，其造型选取了蜥蜴的头和人的身体，既有动物蜥蜴的特征，又有人的身体样貌，我们完全可以感知雷哥这只动物的人性化造型和性格特征。又比如，雷哥身边的犰狳则基本遵照动物应有的样子进行再创造，最大的变化就是它头顶上有一顶帽子，赋予其人的生活特征。同时，它们的动作也是按照现实中的动作模仿设计的，基本上是模仿和结合了人与动物两者的动作特征，我们可以明晰地分辨出它们的神情、动作和思想感情。

（3）模拟人的主观思维活动。动画艺术不仅模拟人的世界中的人和物，也模拟人的主观思维活动，以意识流的形式展示想象的世界和梦境的世界。比如，在动画电影《飙风雷哥》（2011年）（图1-11）中，雷哥在沙漠中做梦的情境里，它在玻璃缸中的玩伴都进入了它的梦里，但它们的比例是失调的，鱼玩具变成了一条巨大的鱼，从形体显得很小的雷哥身边游过。这种不协调的比例关系和角色的动作，在梦境里出现是合乎逻辑的。梦是潜意识的改装，它符合人的主观思维活动。

图1-10 《飙风雷哥》中的雷哥和犰狳造型

图1-11 《飙风雷哥》中雷哥的梦

3．影像的记录方式

影像记录并非动画影像生成的必要条件，因为动画的视觉效果可以通过走马灯、皮影戏、手翻书、魔术幻灯、西洋镜、幻盘、转盘活动影像镜、诡盘、走马盘、光学影戏机等方式，经过人眼观看即可获得。但动画的这种视觉效果往往是一种杂耍或者初级的娱乐玩具形式，不能使动画成为真正的艺术。动画只有在影像的记录中才为大众普遍接受，并成为故事艺术能够更好表达的一种重要的媒介形式。现代动画艺术是一种创造性的影像记录方式，无论是什么方式创作或制作出来，最终都是以影像的形式记录下来。这是动画艺术得以重复观看并长久流传的重要手段。

总而言之，运动幻觉这个特质使得动画艺术与其他艺术区别开来，比如美术、戏剧、舞蹈、音乐等，而使它成为一门独特的影像艺术的一类。而人工造像的特性又使得动画与真人影像相区别，其每个画面都是人工创造的，通过动画手段形成运动的画面，这也是动画艺术自身的独特魅力所在。最后动画又通过影像把人工创造的画面记录下来，记录性是影像媒介共有的特征。

1.1.3 动画的语言是动画视听语言

动画正是以动画影像作为载体,用富有想象力、创造力和感染力的动画视听语言来讲述故事、表达思想感情,从而打动观众并启迪心灵。

1. 动画视听语言的概念

动画视听语言是一种动画影像语言,它是大众传媒中以动画画面和声音作为载体并模拟人的视听感知经验和主观思维活动的一种动画符号编码系统,可以叙述故事,传情达意,进行信息传播。它包括动画镜头及其画面构成和声音构成、动画镜头的语法等一切动画语言要素与动画语法规则。要理解这个概念,我们要明确以下三方面的内容。

1) 动画视听语言是动画的影像语言,不完全是真人影像语言

动画视听语言的媒介材料是光波和声波,相对应的载体是手工创作的画面和非同期录制的声音。动画视听语言与视听语言是有差异的。如果说视听语言泛指影像语言,那么动画视听语言属于视听语言,而又不同于真人影像语言(即一般意义上的视听语言)。视听语言包括了动画视听语言和真人影像语言,它们共同构成了视听语言的全部。动画视听语言与真人影像语言既有视听语言上共性的内容,又有区别于真人影像语言的独特之处。

2) 动画视听语言的规律是模拟人的视听感知经验和主观思维活动

动画视听语言形式的表达必须建立在人工造像所创造的运动幻觉这一动画本质的认知基础上。动画视听语言的组织和安排及其语法规则的建立要符合人的视听感知经验和主观思维活动,毕竟动画艺术的运动幻觉必须符合人的视听感知经验和主观思维活动才可能产生心理效应。

3) 动画视听语言主要包括动画语言要素和动画镜头的语法两部分内容

动画视听语言主要包括动画语言要素和动画镜头的语法两部分内容。本书是对动画视听语言要素和动画镜头的语法规则的编选、梳理、总结和提炼,以经典而丰富的动画作品为分析的案例,作为初学者入门和系统学习动画视听语言的基础性内容。

动画艺术是美学传播系统的基本元素,其动画视听语言也是基于大众的审美习惯和审美需求而形成的。在这种美学传播系统媒体和观众亲和、紧密关系中,本书所阐释的或探讨的动画视听语言的形式和语法规则一方面是动画电影人或动画学者已经总结并实践的,另一方面也是我们对动画艺术在创作过程中形成的新的形式和手段的归纳和总结,而非形式上的理论建构和设想。

2. 动画视听语言的特性

一般认为,动画视听语言作为动画艺术的一种表达方式,是传播思想和情感的符号编码形式,它与口头语言、文字语言、美术语言、舞蹈语言等文学或其他艺术的语言是不同的,动画视听语言自身存在着一些特征。

1) 动画视听语言的构成单位是一幅画面(画格),其没有最小的信息单位

动画视听语言的构成单位是一幅画面。动画艺术是由一幅幅画面组成的,每一幅画面都是可视、可听的。南斯拉夫的动画艺术家波里维·多尼科维奇创作的《动人的爱情故事》是一部形式新颖的爱情动画短片。影片开头出现的画格(图1-12)就像静止的美术作品一样,可以由点、线、面、形状、色彩、光、明暗、肌理等美术语言构成。这既可以传达一幅由黑与白构成,并且有明暗关系的画面信息,也可以体现为在漆黑的深夜一幢楼上还亮着八扇窗等。可见它的信息是丰富的,但又是不确定的。又比如任取影片中的一格画面(图1-13),这格画面有阴雨,

也有晴天,还有连绵不绝的群山,更有留白,信息含量非常多。选取其中那些留白的小画格,可以是由线和面构成,也可以是空间组成的一部分,或者说是一面墙挡住了具象的实物,等等。所以说动画视听语言构成的单位是画格,但没有最小的信息单位。

图 1-12 《动人的爱情故事》中的一格　　　　图 1-13 《动人的爱情故事》中的小画格

2）动画视听语言与语言学系统中的要素是不同的

普通语言学系统中的要素是由词素、音素和字、词等构成的,而动画视听语言的要素则是由包括动画景别、动画角度、动画运动、光、色彩、时间、空间等在内的人工创造的画面和包括人声、音响和音乐等非同期录制的声音构成的,它们是不一样的语言系统。相对于语言学系统的成熟,动画视听语言还未建立起真正的动画视听语言系统,尚处于探索、发展和不断建构之中。

动画视听语言的构成元素是丰富多彩的,它可以吸纳口头语言、文字语言、书法语言、绘画语言、舞蹈语言、真人电影语言,成为自身语言元素的一部分。但是与其他文学或艺术的语言相比,动画视听语言又有自己特有的语言形式。

3）动画视听语言是一种类似符号编码的形式

动画视听语言是一种全球性通用语言,观众可以通过动画画面和声音去感知和理解动画艺术所讲述的故事或传达的思想感情。这是因为动画视听语言有自己的语言要素,而这些要素的组织和安排都是根据人的视听感知经验和主观思维活动,按照动画影像与现实具有一定程度上的类似性符号编码原则生成的。动画艺术中的人或物的创造必须建立在观众可以感知、可以理解的基础上,因为它们之间不需要通过一个中间的形式进行转换。在动画影像中,这种类似性表现在形似或神似上,因为动画是高度假定性艺术,不追求与现实的一模一样,它可以幻想、变形、夸张、滑稽、幽默,但必须与现实具有一定程度的类似性,成为一种带着"现实之物"某种属性的动画影像的人与物。比如,在动画电影《飙风雷哥》(2011年)雷哥邂逅豆豆的场面中,雷哥与豆豆造型是相似的,主角雷哥是一只宠物蜥蜴,而它与实际的蜥蜴不一样,通过拟人化的手段将蜥蜴的头嫁接在人的身体上,从而得到一只人形化的蜥蜴形象;豆豆是一只女性的蜥蜴,也是采用了类似的造型手段,还给豆豆设计了头发(图 1-14)。动画艺术表现不存在事物的运动规律,但是要以相似的客观物体的运动规律为基础,要建立在符合真实情感基础的"高度假定性"特性之上。同样,在这一段中,镜头之间的安排和设计也是以现实生活中人的对话、反应和交流为基础的,与现实生活中人与人相遇情境具有类似性。比如雷哥和豆豆快要到达沙尘镇的时候,首先交代了它们在沙尘镇附近,镜头由俯视变为平视,接着用一个平视的镜头表现他们看向沙尘镇,远处的几幢建筑依稀可见,这就表达了出现实生活中人的运动规律以及看与被看的关系(图 1-15)。

图 1-14 《飙风雷哥》中的雷哥和豆豆　　　　图 1-15 《飙风雷哥》中的豆豆和雷哥看向沙尘镇

4）动画视听语言的魅力在于象征与暗示的作用

动画影像通过动画视听语言展示出来，是可视、可听的，但动画艺术又通过画外空间、蒙太奇语言等创造出新的含义，这就需要观众通过动画影像思维感悟而获得一种"言外之意"。动画片正是充分发挥了动画视听语言的象征和暗示作用，从而为揭示动画艺术的深度和广度带来更多的可能性和丰富性。比如中国水墨动画《山水情》（1988年）中的山水尽管萧瑟荒颓，但是当风声、水声、鸟鸣、猿啼等自然界的声音加入后，起到了一种暗示的作用，山水俨然成为"大道"的象征，影片的视听语言为失意尘世而退隐山水的传统文人形象的"乐师"构建了最后的归属图（图 1-16）。

波兰动画短片《堕落的艺术》（2004年）中，大胡子军官所在的房间出现时的第一个镜头是一张桌子，桌子上摆放着大胡子军官小时候的照片，画面前景则是黄色橡皮鸭（图 1-17）。这个镜头乍一看，只是表现出大胡子军官在小时候是一位小号手，也是一位音乐爱好者。但是当我们看完整部影片之后，却能感知到暗示着曾经美好的儿时生活已经不存在了，深深地揭示出战争对大胡子军官人性的戕害和泯灭。

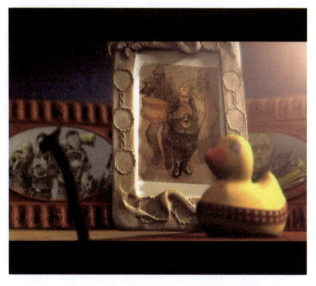

图 1-16 《山水情》中的山水　　　　图 1-17 《堕落的艺术》中的幸福时光

1.2 动画视听语言的学习方法

学习动画视听语言的目的是掌握动画片叙述故事、传情达意、信息传播的形式和手段。动画视听语言归根结底是形式,是为内容、情感、风格服务的。我们不能仅仅学习动画片创作的某一种形式和技巧,而是要学会理解一部完整的动画片中某种形式和手段对于动画片内容传达的意义。我们也不能仅追求技巧的堆积和炫酷的展示,而是要深刻理解艺术审美中"低调华美"的本质和内涵。动画视听语言的学习不能去寻找捷径想一蹴而就,要在循序渐进、日积月累的"听、看、记、练"中不断提高,使之逐渐化为动画人创作的方法和艺术素养。

1.2.1 动画视听语言的学习对象

1. 动画片释义

动画片是动画视听语言的学习对象。"动画"是一个宽泛的词语,它包括动画艺术和一切动画技术手段。在动画制作领域,"动画"也涉及了"中间画",是指动画设计者按照原画规定的动作范围、张数等要求,逐一画出动作过程的画面。由于动画范围太广、形式太丰富,媒介类型太多样,所以对其视听语言的研究就会显得无的放矢,无规律可循。动画片在"动画"之后增加"片"字,也规定了其作为一种艺术样式,是具有完整的结构,并有呈现具体动画技术和动画艺术的双重性质,具备一定视听表现的时空艺术。事实上,关于动画视听语言的语言要素和语法规则的归纳和总结也是基于动画片创作实践、经验积累这一现实基础之上的。

影院动画片、电视动画片、网络动画片、适合不同传播媒介的动画短片,以及新兴的VR动画片,它们不但是当前动画艺术的主要类型与核心内容,也代表了当下动画艺术的高层次水平和未来发展方向,也是动画视听语言研究的主要案例,也是动画视听语言学习的主要对象。

2. 动画片是内容和形式的统一

动画片作为一种艺术形式,是内容和形式的统一。动画视听语言作为一种形式和手段不能代替艺术。艺术是感性经验的综合,是"情""气""格"的统一,是对"真、善、美"崇尚和追求的一种外化形式,是"发乎情、止乎礼"的情感表达。形式即内容,动画视听语言应是艺术的表现形式和主体内容传达的手段,也是内容的组成部分,动画视听语言的学习应在内容和形式的统一体中学习形式语言,理解形式是如何传达内容的。

1.2.2 动画视听语言的学习要求

动画视听语言不是技巧的炫耀,而是在华美的形式中去感受艺术的本质和精神,理解动画创作人的情感和意趣的表达。在《红楼梦》里,林黛玉教香菱写诗,堆积辞藻是不好的,但是只要意趣真了,词句自然是好的,这叫作不以词害意。同理,作为动画片的视听语言创作,堆积动画视听语言的技巧和手段也是不好的,让动画视听语言自然地显露意趣才是动画片创作的最终目的。

1. 低调的华美

低调的华美这种审美理想贯穿于动画视听语言设计中。低调的华美是中国古代一种审美理想,出自《诗经》

的"衣锦褧衣",意思是穿着绫罗锦缎的华丽衣服,却用细麻布做的衣服套在外面,有意遮掩令人炫目的华美。动画视听语言追求低调的华美表现在两个方面:一方面是形式独特的,强调形式的华美,在动画镜头内和动画镜头间的设计上有意为之,体现出形式美,成为一种"有意味的形式";另一方面是形式自然的,极力用影视语言的创作规律和语法去除过分的装饰,不要让观众看到过度的、炫耀性的形式美,而是要凸显思想内涵。

2．无形

"看不见的剪辑"是对影视剪辑的最高要求,同样,看不见的视听语言也是动画片视听语言创作的最高要求。动画视听语言的表现并不是真正看不见,而是动画创作人精心打磨而成的技巧手段在动画片内容传达中于观众而言是看不见的,观众只是看到了故事、角色和意义。动画视听语言的形式是无形的,它们的目的是表达内容、感情和运动性。让动画视听语言成为无形的手段,这是动画视听语言表达的最高境界。

1.2.3 动画视听语言的学习方式

动画视听语言的学习是一个循序渐进的过程,动画视听语言技巧的掌握需要在"听、观、记、练"中完善和提高。

1．听

"动画视听语言"这门课程有学校线下课程、网络课程等,它是专业教师对动画视听语言的研究、多年教学积累的成果。聆听这样的课程,对动画视听语言的学习是大有裨益的。

2．观

动画视听思维的训练是需要一定的观片量作为基础的。动画片是最好的老师。对优秀的动画片进行一定量的观看,在耳濡目染中,感知动画大师创作手法运用的独特性和感染力,进而不断提高自己的观影趣味和审美能力。

3．记

通过大量的观看和拉片分析(拉片单可参考动画片《鹬》(2016年)片名出现前三个动画镜头,表1-1),以及将课程理论知识和观片经验积累有效地结合,形成动画视听语言理论框架体系,记忆于大脑并内化于心,成为艺术创作经验和艺术素养,为动画片创作奠定理论基础。

表1-1 《鹬》前三个动画镜头的拉片单

第1场	SC1	景别	远景	拍摄角度	平视	转镜方式	切
运动方式	固定镜头	焦距	标准焦距	出场角色	无	场景	海滩
画面和内容					某海滩,海浪冲刷沙滩		

续表

音乐	轻音乐	音效	海浪冲刷声
对白/独白/旁白	无	大约时长/s	6
备注			

第1场	SC2	景别	远景	拍摄角度	平视	转镜方式	切
运动方式	固定镜头	焦距	拉焦产生	出场角色	鹬	场景	海滩
画面和内容					某海滩,鹬、蟹在寻找食物		
音乐	轻音乐			音效	海浪冲刷声、鸟鸣声		
对白/独白/旁白	无			大约时长/s	9		
备注							

第1场	SC3	景别	全远景	拍摄角度	平视	转镜方式	切
运动方式	固定镜头	焦距	长焦焦距	出场角色	鹬	场景	海滩
画面和内容					某海滩,一群鹬奔向海水		
音乐	轻音乐			音效	海浪冲刷声、鸟鸣声		
对白/独白/旁白	无			大约时长/s	7		
备注							

4. 练

创作动画片,解析每个动画镜头设计的理由,并研究不同动画镜头组合是否真正体现创作的意图。这样一方面可以提升动画片创作的质量和内涵,另一方面也可以不断地充实创作理论知识,为下一部动画片的创作打下基础。

动画视听语言有自身的语言系统和语法规则,但这些语言系统和语法规则会随着时代的发展、艺术形式的创新和新技术的出现不断地变化和发展。乌拉圭电影导演丹尼艾尔·阿里洪认为"一切语言都是某种既定的成规",它是初学者学习语言的基础。初学者应首先学会这些符号内容及其组合规律,然后使其被不断超越,并使之成为出现新的语言系统的铺路石,进而促使自己不断打破陈规,创造出新的符号和规则。

1.3 动画视听语言的发展史

动画视听语言包括动画视觉语言和动画声音语言两方面。动画视听语言的发展没有终点,依然还处于不断发展和开拓之中。当前,动画视听语言的发展史主要包括初步形成时期、成熟与完善时期,以及技术开拓和新的挑战时期。

1.3.1 初步形成时期

动画视听语言的初步形成主要表现为动画视觉语言的开始和发展,直至动画听觉语言的出现,最终确立了动画视听语言的完整统一。其时间可以追溯到远古时期的绘画语言的表现方式直至动画声音的出现。

1. 动画视觉语言的开始

在真正的动画艺术诞生之前,动画视觉语言的出现有赖于绘画语言对运动捕捉的一种静态化表达。25000年前的石器时代,阿尔塔米拉洞穴画上就有野猪的腿被重复地绘画了几次的奔跑分析图。大约2000年前,埃及的墙壁装饰上描绘了两个摔跤手的一小段连续的复杂动作。这些都是人类试图用画笔(或石块)捕捉凝结动作,用线条、色彩、肌理等绘画语言来实现表现运动的愿望。

16世纪,西方国家出现了火柴盒手翻书,这是人类在绘画语言的基础上加入了动画时间的元素,从而获得了一种运动的幻觉。17世纪,德国耶稣会教士阿塔纳斯珂雪发明的"魔术幻灯",以及中国唐朝发明的皮影戏,是人类对光元素的操纵和表现。这一时期,动画视觉语言有了线条、色彩、时间、光影等元素的相互融合,变得丰富多彩。

19世纪初以来,随着西洋镜、幻盘、转盘活动影像镜、诡盘、走马盘、活动视镜、变焦实用镜、光学影戏机、妙透镜等一系列科学技术的发明,动画角色动作之间的变化方式更加合理,运动的幻觉进一步提高。1888年,法国人埃米尔·雷诺用他发明的光学影戏机放映了世界上第一部动画电影《一杯可口的啤酒》,在法国动画史上被认为是动画艺术诞生的日子。1892年,埃米尔·雷诺与法国著名的Grevin博物馆合作,放映了《点燃的哑剧》《小丑和他的狗》《一杯可口的啤酒》《可怜的皮埃罗》,现场伴有音乐与音效,此时,动画已呈现出视觉语言与听觉语言的综合表现方式,但动画听觉元素并非影像本身固有的视觉表现。

2. 动画视觉语言的发展

1906年,美国人詹姆斯·斯图尔特·布莱克顿利用卢米埃尔兄弟发明的电影机制作出一部接近现代动画概念的影片《滑稽面孔的幽默相》,将真人与动画结合。1908年,法国人艾尔儿·柯尔运用摄影上的停格技术,创作了动画片拍摄第一部动画影片《幻影集》。两部影片都用动画视觉语言表现动画运动的可能性,注重画面与画面的"变形"效果,表现角色的神情与动作和角色间的互动关系,角色有近景、全景,物体有特写等视觉语言方面的设计。

动画视觉语言在叙述故事中不断发展。美国人温瑟·麦凯是最早注重用动画视觉语言讲述完整动画故事的动画艺术家之一。1912年的动画片《贪婪的蚊子》运用35mm摄影机逐格拍摄而成,动画结构完整,动画镜头有不同景别、角度的变化,动画镜头与动画镜头组合合理,且有黑场等技巧性剪辑的处理,更加注重在平面动画中运用前、后景安排、纵深角色调度等营造三度空间和运用角色入画、出画等创造画外空间,动画视听语言丰富。随

后,动画片《恐龙葛蒂》(1914年)又增加了字幕作为角色的对白,动画片《兔子恶魔之梦》(1921年)对于时间元素的减格化处理,都表现了温瑟·麦凯运用恰当的动画视听语言讲述故事的卓越能力。

3. 动画色彩及声音的出现

动画语言在技术发明中不断丰富,色彩工艺不断完善,出现了手工着色的动画片《小尼莫》(1911年),采用天然色工艺的第一部彩色动画片《汤姆斯·凯特首次露面》(1916年),用彩色胶片拍摄的《托马斯猫的首次登场》(1920年),采用二色法工艺的《戈夫山羊》(1931年),采用三原色工艺的《花与树》(1932年)等,色彩开始成为动画视觉语言的重要构成。

声音技术的革新带来了动画听觉语言的出现。1922年美国动画片《三极管》有了后来改进的维太风的音响系统,被认为是世界上第一部有声动画片。1926年美国动画片《我的肯塔基老家》采用了德·福雷斯特音响系统,角色有了对白:"现在让大家一起跟着节拍唱起来。"1928年,华特·迪士尼创作了世界上第一部有声动画片《汽船威力号》,声音开始作为动画听觉语言,成为塑造角色、叙事、表情达意的动画镜头重要构成元素。

1.3.2 成熟与完善时期

如法国的克里斯蒂安·麦茨在《电影:纯语言还是泛语言》里所说:"并非因为电影是一种泛语言才可能为我们讲述如此美妙的故事,而是因为它为我们讲述了如此美妙的故事,它才成为一种泛语言。"20世纪30年代开始至20世纪末,动画视听语言的成熟与完善,与动画电影艺术的发展与成熟双轨进行,进而随着电视动画艺术的诞生和发展,动画视听语言在叙事中焕发出新的魅力,不断以新的形式出现在大众的眼前。

1. 动画视听语言与动画电影艺术同步发展并不断完善

动画视听语言的完善与动画电影艺术的发展密切相关。华特·迪士尼对于动画视听语言的开发作出了重要的贡献,从1932年《花与树》对动画色彩的创新,1933年《三只小猪》用动画音乐隐喻美国经济大萧条的表现,1935年《龟兔竞赛》对于平面场面调度和角色动作的对比展示,1937年《老磨坊》首度用多层式摄影机营造空间视觉深度,到1937年第一部彩色影院动画长片《白雪公主》,以及《木偶奇遇记》(1940年)、《幻想曲》(1940年)、《小飞象》(1941年)、《小鹿斑比》(1942年)、《爱丽丝梦游仙境》(1951年)等对动画视听语言全方位地展示与表现,凸显了动画视听语言在讲述故事及体现导演意图等方面的独特魅力。

与此同时,不同国家长片动画电影相继而出,比如德国长片剪纸动画电影《阿基米德王子历险记》(1926年),中国长片手绘动画电影《铁扇公主》(1941年)和《大闹天宫》(1961年),英国长片手绘动画电影《动物农庄》(1954年),日本长片手绘动画电影《白蛇传》(1958年)和《天空之城》(1986年),法国长片手绘动画电影《国王与小鸟》(1980年)和《时间之主》(1982年),以及美国的动画电影《小美人鱼》(1989年)和《美女与野兽》(1991年)等,不断丰富着动画视听语言的形式与手段。

动画技术的革新也不断地完善动画视听语言。比如世界第一部宽银幕动画片是华特·迪士尼的《小姐与流浪汉》(1955年),日本第一部超宽银幕动画片是大川博的《少年猿飞佐助》(1959年),宽银幕、超宽银幕的出现,使动画的空间形式发生了变化;比如世界上第一部水墨动画片是中国的《小蝌蚪找妈妈》(1961年),手绘动画电影材质的变化,使角色动作和动画空间呈现出写意化的特点。

2. 电视动画艺术对动画视听语言的补充

1950年,美国全国广播公司下属电视台播出了《十字军兔子》,标志着动画史上第一部专门为电视制作的动

画片诞生,随后不同类型的电视动画片如雨后春笋般出现。由于电视动画剧集自身的特点和不同的传播媒介,造成了语言表现新的特点,进而对动画视听语言做出了一定的补充。

在美国,电视动画片首推威廉·汉纳和约瑟芬·芭芭拉创作的《汤姆和杰瑞》,该片对于动画视听语言的开拓在于追逐场面的平面场面调度与动作设计及其对角色造型和性格的塑造,均富有趣味性。在日本,电视动画在20世纪60年代以后得到了迅速的发展,尤其在"日本动漫之父"手冢治虫创作的《铁壁阿童木》《森林大帝》中,运用了有限动画动作设计理念,其对于电视动画剧的意义影响深远。以科幻动画片为代表的松本零士的《宇宙战舰》系列、富野由悠季的《机动战士高达》系列、河森正治的《超时空要塞》系列等以动画视听语言架构了一个全新的动画世界,获得了广泛的关注。

3. 计算机技术对动画视听语言的开拓

20世纪60年代,计算机动画开始出现,比如美国IBM公司做出了世界上第一部计算机动画广告片。20世纪七八十年代,一些科幻电影开始运用动画片段,比如1978年的《超人》、1979年《黑洞》部分段落都运用了计算机动画技术创作而成。20世纪80年代,迪士尼动画公司的《电子世界争霸战》采用了真人与计算机动画技术合成的手段,全部的画面都运用了计算机技术。

计算机动画片对动作时间设计的自由性和空间开拓的无限性彰显出计算机媒介材料的无比优越性。1994年的《狮子王》是计算机二维动画片的鸿篇巨制。影片用计算机绘制虚拟的角色、运动和场景,手绘工艺和计算机技术自然的融合,用动画视听语言讲述了亲情、友情、爱情的故事,获得了包括第22届安妮奖最佳动画电影在内的多项国际大奖,成为成长类型动画电影的经典版本。1995年,皮克斯动画公司制作完成了第一部全三维计算机动画《玩具总动员》,影片获得了超过3.5亿美元的票房,开启了计算机动画的全新世界,标志着计算机三维动画片时代的到来。

动画视听语言的成熟表现为动画技术与艺术达到高度统一的影院动画片的出现和不断发展。而随着计算机技术的发展,三维计算机动画获得了全新的发展,角色的运动、时空的变化等动画视听语言获得了新的发展并不断完善。

1.3.3 技术开拓和新的挑战时期

动画视听语言的发展和科技进步密切相关。每一次技术的进步都极大丰富了动画视听语言。20世纪90年代以来,随着VR、AR、4K、IMAX、3D以及运动捕捉等技术的不断运用,动画片进入了"万物互联"的时代。这个时代,动画艺术博采众长,出现的各种新形态日趋多样,动画视听语言也更加丰富。在新的动画语言形成中,已有的动画视听语言元素和语法规则面临新的挑战,不过依然还是动画片创作的核心语言形式。

1. 动画时空的不断开拓与创新

动画时空从二维平面化、三维化向四维化、多维化发展。影院动画艺术的3D化或IMAX化是动画艺术的新发展。2009年,《阿凡达》分别以2D、3D、IMAX-3D三种形式在全球放映,给观众带来视听的震撼,获得全新的观影体验。2015年,中国动画电影《大圣归来》以3D化的影像呈现,也给观众带来超级震撼的效果。也许在未来,在3D眼镜的发展下,影院动画艺术会突破画面之框,时间不再是一维,空间无限广大,其叙述的故事也会更加复杂而有深度。

2．动画视听语言向视觉、听觉、触觉、嗅觉等多感语言发展

有些个性化的影院已经创新出增加触觉、嗅觉观影条件的新型观影方式,但并没有形成大众化、普及化的局面。网络媒介的出现,为互动性动画艺术提供了一个新的传播媒介平台,为多感性的动画艺术提供了发展的空间。当下网络动画艺术已出现了一些有互动性的动画片,比如《十万个冷笑话》《侠岚》,但互动功能较强的还限于动画游戏层面。

具体而言,新兴的VR动画片将是动画艺术的发展方向。VR动画在时空的多维化发展、多感语言的开拓创新上都存在着各种可能性。VR是一种虚拟现实技术,VR动画是计算机动画发展的一个新的形态。VR技术开拓的电影空间有无限的深度和广度,它在3D眼镜的帮助下,可以带着观众仿佛置身于一个真实的环境之中。VR动画能够创造出虚拟、独特、幻想的空间,其给观众带来的身临其境的沉浸体验是无与伦比的。目前VR动画艺术还在不断开拓创新中,其规模也是小众的,仅限于一些动画短片,比如Penrose工作室创作的VR动画短片*Allumette*,观众戴上头盔后可以360°观看画面,不同观众观看到的画面又有少许的差异,观影过程相当有趣。VR动画艺术也可以做成交互式,比如动画导演Patrick Osborne执导的VR动画短片*Pearl*,观众可以通过车里乘客的位置自主选择观看的不同空间。还有中国动画公司平塔工作室推出的*ELLO*,观众根据自己对主角关心程度的不同,可以选择不同的故事发展走向。将来,VR动画呈现的方式越来越灵活,内容也更丰富,观众在人机交互中可以观看不同的故事,得到不同的观影感受。

在动画视听语言上,VR动画片更多地体现在对动画时间、动画空间的无限开拓上。目前的VR动画局限在一个无限大场面、没有边框的动画镜头中,还未实现动画镜头与动画镜头的组合。由此带来了动画场面的画内蒙太奇比已有的更加丰富和多样,动画时间不再局限在放映时间的一维空间上,而是具有了多维性和往复性;动画空间打破二维银幕的局限,生成一个立体的、球形的、多维的全新空间,兼具多维性和自由性的特点。

1.4 习　　题

1．填空题

(1) 动画视听语言是一种动画影像语言,它是大众传媒中以_____和_____作为载体,模拟人的_____和_____的以叙述故事,传情达意并进行信息传播的一种动画符号编码系统,包括动画镜头及其画面构成和声音构成、动画镜头的语法等一切动画语言要素与动画语法规则。

(2) 动画视听语言的魅力在于_____和_____的作用。动画片正是充分发挥了动画视听语言的上述两个作用,从而为揭示动画艺术意义的深度和广度带来更多的可能性和丰富性。

2．思考题

(1) 动画视听语言的特性是什么?
(2) 举例论述动画视听语言的发展情况。

第 2 章
动画视觉语言要素：手工创作的画面

本章学习目标

- 理解动画镜头基本元素的构成
- 理解动画镜头基本元素的基本功能
- 理解和掌握动画镜头元素对角色性格塑造的重要作用

动画片基本的结构单位是动画镜头。动画镜头是指从实际视觉效果上看，一段表现特定动作、对话或事件并且中间没有被打断过，呈现连续性画面的影像。从视觉上来说，一个动画镜头是由一格格（或一帧帧）画面构成。动画镜头的画面是手工创作的画面，是由创作者根据故事或创意，运用动画视听语言、动画艺术创作规律绘制而成。动画画面是动画片叙事表意的主要形式及手段，其画面质量和风格不仅是吸引观众的主要因素，也是决定一部动画片生命力的关键所在。

对于一部动画片来说，动画镜头视觉元素丰富多样，小到线条、形状、构图，大到焦距、运动、时空等综合设计。总体来说，动画镜头基本的视觉元素主要由动画景别、动画角度、动画焦距、动画运动、动画光线、动画色彩、动画时间、动画空间八部分组成。

2.1 动 画 景 别

动画景别是基于动画主体形象与环境空间的大小关系确立的，也是动画画面设计首先要考虑的第一个基本要素。一般为了使动画景别的划分有一个比较统一的尺度，通常以画面中动画人物的大小作为划分动画景别的参照物。

【案例】

《白蛇：缘起》（2018 年）是由追光动画和华纳兄弟两公司共同制作，由黄家康、赵霁导演的三维计算机动画电影，讲述了白素贞的前身小白在五百年前与许仙的前身阿宣发生的一段刻骨铭心的爱情故事。影片获得了第六届丝绸之路国际电影节"金丝路"传媒荣誉年度动画片奖、第 28 届上海电影评论学会奖年度新人编剧奖等。

《冰雪奇缘》（2013 年）是由美国皮克斯动画工作室制作，迪士尼电影公司发行，克里斯·巴克、珍妮弗·李导演的三维计算机动画电影，讲述了阿伦黛尔王国公主安娜在平民克里斯托夫的帮助下，开启了拯救姐姐艾莎之旅，并收获了亲情、爱情的故事。该片获得 2014 年第 86 届美国奥斯卡金像奖最佳动画长片、第 71 届金球奖最佳

动画长片、第 67 届英国电影学院奖最佳动画片、第 41 届安妮奖最佳动画电影导演等奖项。截至 2014 年，该片以全球 12.74 亿美元的票房成为全球动画史上的票房冠军。

2.1.1 动画景别的概念和类别

1．动画景别的作用

1）动画景别的概念

动画景别是指观众看得见的动画主体形象在动画片环境空间中的比例大小。动画主体形象一般指动画角色，可以是动画人物形象，也可以是动物、植物等。其大小往往根据观众在画面中的可见部分来确定。动画片环境空间可大可小，可以是看得见的"画框"之内的空间，也可以是看不见的画外无限宽广、深远的空间。

2）动画景别的确定依据

动画主体形象一般以动画人物或者拟人化的动画角色较多见。大多数情况下，动画景别是以可见画面中出现的人物身体为标准尺度和划分依据。

动画景别规定了动画主体形象的大小，也规定了动画主体形象与环境空间的比例关系。对于动画创作人来说，所绘制的动画景别是根据故事创意、动画主体形象与观众的距离关系、动画主体形象与环境之间的比例关系来确定的。

故事创意决定了动画景别的类别。当故事创意需要传达环境空间对主体形象的影响时，就需要给予环境更多的信息量和比例；当动画角色行动或者来往于不同的环境空间时，就需要安排更多地给动画角色行动的范围和空间；当只强调动画角色的神情和具体动作时，环境空间就可以完全不出现。

动画景别确定了观众与角色的距离。动画景别的不同会引起观众对动画主体形象不同的审美感受。当需要观众看清动画主体的形象及其神情时，则要缩短两者之间的距离，动画景别相应地要变小；当需要观众看见动画主体形象的全身动作或者看不清其神情的时候，则需要放大两者之间的距离，动画景别相应地要变大。

动画景别规定了动画主体形象与可见的环境空间的比例关系。当动画主体形象具有更重要的作用时，动画景别要小，当环境空间起到更重要的作用时，动画景别要大。

2．动画景别的类别

1）常规的动画景别

根据动画人物在画面空间的占比关系，动画景别主要可以分为特写、近景、中景、全景、远景五种。

（1）特写（close-up，CU）：指动画人物的腋部或两肩以上的头像、身体的某个局部或者其他使主体景物细部占满画面的景别。

（2）近景（close shot，CS）：指动画人物胸部以上的身体或物体局部的面积占画幅一半以上的景别。

（3）中景（medium shot，MS）：指动画人物的 1/2 或 2/3 身体比例在画面中，主要表现人物膝盖及腰部以上的景别。

（4）全景（full shot，FS）：指动画人物脚以上的身体或一个场景全貌的景别。

（5）远景（long shot，LS）：指用来充分展示环境，表示动画人物及其周围广阔的空间环境、自然景色或群众活动场面的景别。

在动画片《白蛇：缘起》中，女主角小白造型清秀柔美，性格柔中带刚，其在画面中的动画景别也具有多样性。在阿宣带小白到保安堂附近助其找回记忆这一个动画场面中，特写、近景、中景、全景、远景五种动画景别都有所设计和体现（图 2-1）。

(a) 特写

(b) 近景

(c) 中景

(d) 全景

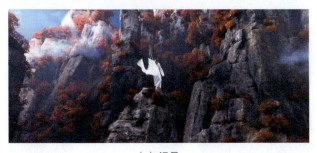
(e) 远景

图 2-1 《白蛇：缘起》中常规的动画景别

2）非常规的动画景别

除了以上五种常规的动画景别，有时候也会出现一些非常规的类型。比如在此基础上又具体分为大特写、中等特写、全景特写、宽泛特写、中近景、中全景、全远景、大远景等动画景别。

（1）大特写（extreme close-up，ECU）：指动画人物局部的景别。

（2）中等特写（medium close-up，MCU）：指动画人物下巴以上的景别。

（3）全景特写（full close-up，FCU）：指动画人物肩膀以上的景别。

（4）宽泛特写（wide close-up，WCU）：指动画人物腋下以上的景别。

（5）中近景（medium close shot，MCS）：指动画人物腰部以上的景别。

（6）中全景（medium full shot，MFS）：指动画人物脚踝以上的景别。

（7）全远景（very long shot，VLS）：指动画人物全身并留有一小部分前景的景别。

（8）大远景（extreme long shot，ELS）：指充分展示环境且动画人物相对很小的景别。

《白蛇：缘起》在不同的动画场面中出现了以上不同的动画景别（图 2-2）。

动画景别是依据 100 多年来动画电影创作传统而形成的一种约定俗成的说法，并没有统一的判定标准。事实上，有些动画主体形象可以是动物、植物，也可以是某个物体。比如一支笔就很难说是特写还是全景。所以在具体的动画创作中要具体问题具体分析，应把非人的动画角色参照人的大致比例来设计。对于画面中无人物的情况，就按景物与人的比例来参照划分。

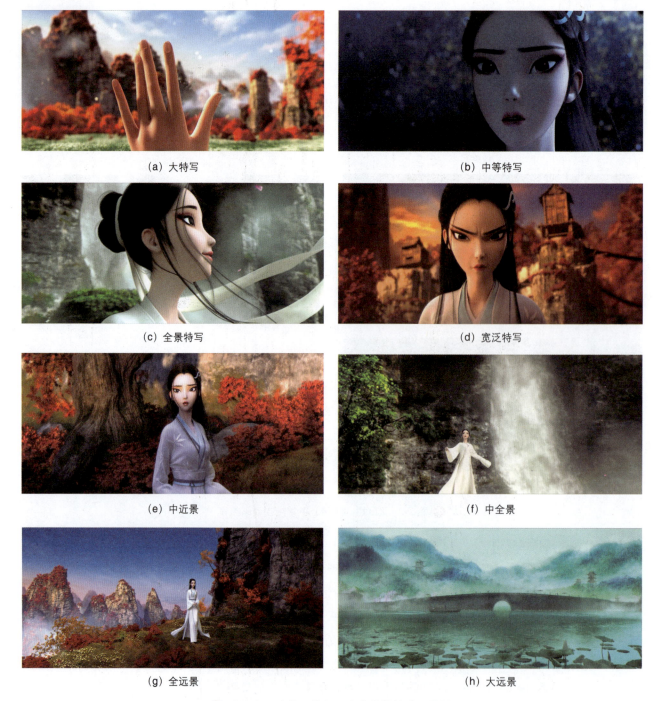

图 2-2 《白蛇：缘起》中非常规的动画景别

动画景别在一个动画镜头中并不是固定不变的，比如运动镜头或者角色在运动的时候，动画景别不断发生变化。一般来说，如果这个动画镜头的动画景别是从近景到全景的变化，可以用近景—全景来表示。一个动画镜头中有不同角色，其动画景别也是不同的。比如以一个角色近景的过肩镜头看向后景是全远景的角色，可以用近景—全景来表示。

动画景别的划分存有争议。比如中全景，有人认为它是人的膝盖以上的景别，但如果中景也是这样划分，则容易混淆不清，所以为了区分于中景，中全景最好还是以脚踝以上的景别为标准。比如全远景，有人认为是大全景，也有人认为是远景，为了与中景、中全景的界定法相统一，则采用全远景。

2.1.2 动画景别的基本功能

判定一个动画镜头用什么类别的动画景别,是根据影片的内容要求和不同动画景别的基本功能确立的。不同的动画景别都有自身的特点和表现功能(表2-1)。

表2-1 不同动画景别的基本功能

动画景别类别	基 本 功 能
特写	(1) 特写是展示关键性细节或角色动作的独特表现手段。特写可以清楚地展现具有重要意义物体的细节,起到强调的作用;局部动作的特写可以与大景别动作组合表现主体的整体行为。 (2) 特写是刻画动画角色的独特表现手段。特写强调动画角色面部神情,又能突出人物思想感情,渲染某种情绪、表现人物的内心世界,具有强烈的心理和戏剧内涵,可起到渲染情绪的作用。 (3) 特写有转镜或转场的作用。 (4) 连续的特写镜头组合可以强调动作速度,有加快节奏的作用。 (5) 大特写具有极强的视觉冲击力,可以起到强调、突出的作用
近景	(1) 适于展现细微的神情、亲密的对话或小幅度动作。 (2) 容易表现人物的情绪。 (3) 有表现角色造型美的作用
中景	(1) 用于介绍人物位置、状态,以及与周围环境的关系。 (2) 既可以表现人物的动作,也能够表现出人物的表情。 (3) 有利于交代角色与角色之间的关系
全景	(1) 展示人与人的位置关系,表现人与人之间的关系。 (2) 展示人物全身的形体动作和移动状态。 (3) 表现人物与环境之间的关系
远景	(1) 视野宽广,通常用于介绍环境空间。一些大场面中,大远景可以有效地展示奇观化的环境、规模和特殊的气氛等,比如雄伟的峡谷、豪华的城堡、浩渺的星球等。 (2) 远景中有角色时,角色较小,细部不太清楚,可以交代一下角色与环境的关系,形成或孤独,或和谐的心理格调。 (3) 远景用于描绘有形的动作。全远景可以让角色在空间中完成一个相对清楚的整体动作。 (4) 远景在情绪高潮时具有一种间隔、疏离的效果,可以引起观众的思考或共鸣。 (5) 远景有概述、总括的功能。俯视下的远景往往具有历史感,对某一个场面或序列可以起到概括、结束的作用

2.1.3 《冰雪奇缘》中动画景别的运用

动画景别是随着动画镜头的诞生而出现的。早期的动画景别变化不大,更多地体现在动画镜头的记录功能方面,远景或者全景运用较多。随着动画景别逐渐成为叙事、表意的重要形式语言,动画景别的类别不断多样化。动画景别对于刻画角色,渲染环境气氛,展示动作等,起到了重要的作用。一般地说,大景别系列,如远景、全景、中景等,往往起到展现完整动作和介绍环境的作用;小景别系列,如近景、特写等,更多起到强调细节或者刻画角色的作用。

在动画片《冰雪奇缘》中,动画序列"你想堆一个雪人吗?"总共有54个动画镜头、9个动画场面:关闭门窗,分房间,第一次求堆雪人,第二次求堆雪人,离别,父母遇难,显示遗像,举办葬礼,第三次求堆雪人。9个动画场

面对动画景别的设计仔细而又准确,很好地刻画了安娜率真执着的性格和对姐姐艾莎的情感依赖。

1. 动画场面"关闭门窗"

这一动画场面有4个动画镜头,其景别分别是全远景、特写、中近景、全远景。关城堡门的全远景镜头既展示了安娜和艾莎所居住的王宫开始被封闭起来,又让角色在空间中完成关门这一个相对清楚的整体动作。特写镜头突出了门的细节,中近景镜头更加清楚地展示关窗户的动作。最后关宫殿门的一个全远景再次强调了房间被封闭的状况。

这4个动画景别对于观众而言,有远有近,精练、清楚地交代了动画序列"你想堆一个雪人吗?"的故事情节发展的环境背景。

2. 动画场面"分房间"

这一动画场面有4个动画镜头,其景别分别是大远景、中全景、近—全远景、近景。首先大远景强调了安娜与公主房的关系。安娜坐在公主房里一个高大的床上,房间很大,她显得很小。艾莎的床通过画内蒙太奇隐去,衬托出安娜的孤独。中全景镜头中安娜跑到艾莎门口,既展示了跑的整体动作,又能让观众看清安娜的表情。近—全远景镜头是一个主客观镜头,以安娜的所见交代了安娜和艾莎的空间距离关系,又以艾莎走进房间的关门动作,表现了安娜和艾莎的物理空间距离和艾莎对安娜疏远的关系。最后一个安娜的近景镜头,真切地展示了安娜由兴奋到疑惑的心情。

这4个动画镜头从安娜的景别变化来看,由远及近,让观众感同身受地感知到安娜被拒绝的疑惑和不开心,再一次交代了动画序列"你想堆一个雪人吗?"的故事情节发展的情境背景。

3. 动画场面"第一次求堆雪人"

这一动画场面总共有11个动画镜头,其景别分别是中景(安娜看到窗外下雪了)、中全景(安娜敲艾莎的门)、全远景(安娜在艾莎门外)、全远景(安娜俯身从门缝看)、全远景(安娜把玩洋娃娃)、大远景(安娜躺在地上)、中近景—特写(安娜在艾莎门外)、大远景(艾莎看向窗外)、中近景(艾莎手扶着窗沿)、特写(艾莎戴手套)、中景(父亲为艾莎戴手套)。从安娜的角度看,其景别分别从中景慢慢扩大至大远景,展示了安娜的全身的动作,同时也强调了环境越来越大直至大远景,从而凸显出她的弱小和孤独。最后一个景别是中近景—特写的镜头,突出了她难过的神情。

4. 动画场面"第二次求堆雪人"

这一动画场面总共有16个动画镜头,其景别分别是全远景(安娜敲艾莎的门)、中景(安娜在艾莎门外)、全远景(安娜骑自行车)、全远景—大远景(安娜骑自行车)、大远景(安娜躺在塑像怀里)、大远景(安娜在空旷的房间里)、全景(安娜翻身躺在椅子上)、特写(安娜指着画像)、大远景(安娜在空旷的房间里)、全远景(安娜躺在时钟下)、特写(安娜的脚左右摆动)、近景(安娜唱着时钟的节拍)、远景(艾莎房门)、中近景(艾莎很害怕)、全景—全远景(艾莎告知父母害怕)、近景(父母的神情)。从安娜的角度看,动画景别从全远景、中景、全远景来展示敲门及骑自行车的完整动作之后,就大量地用大远景来表现她无聊、孤独的心理。之后转向安娜的脚左右摆动的特写来展示安娜无聊的状态。最后用容易表现情绪的近景,强调了安娜的无聊和伤感。从艾莎角度来看,主要表现她害怕的心理,所以景别较小,一个是中近景表现她的情绪,第二个是用全景—全远景交代她与父母的关系。最后又一个表现情绪的近景强调了父母对她的担忧。

5．动画场面"离别"

这一动画场面总共有 6 个动画镜头，其景别分别是全远景（安娜到艾莎门外并走开）、中景—近景（安娜跑着）、中全景（安娜跑向父母）、全远景（艾莎告别父母）、近景（艾莎询问父母要离开吗）、近景（父母的回答）。安娜跑到艾莎房门外由全远景到近景，既展示了完整动作，又让观众看到了她渴望又无奈的心情。艾莎对于父母的离开先是全远景交代了他们之间的位置关系，进而用两个近景凸显了艾莎害怕的情绪。

6．动画场面"父母遇难"

这一动画场面总共有两个动画镜头，都用大远景（父母登船和船失事）来展示离开与遇难的情境，同时用大远景也暗示了父母对于安娜和艾莎而言从物理空间到心理的远去。

7．动画场面"显示遗像"

"显示遗像"这一动画场面只有一个动画镜头，用中近景表现。中近景景别既表现了动作，又可以看清楚遗像的画面，让观众清楚地看见事件发生的结果。

8．动画场面"举办葬礼"

"举办葬礼"场面也只有一个动画镜头，用大远景展示。大远景表现了事件发生时的一种气氛，同时又起到情绪上间离的效果，引起观众的共鸣。

9．动画场面"第三次求堆雪人"

这一个动画场面总共有 9 个动画镜头，其景别分别是大远景（安娜走至艾莎门前）、近景（安娜敲门）、特写（安娜乞求开门）、全远景（安娜在门外）、特写（安娜乞求进艾莎房间）、中景—全景（安娜坐在了艾莎的门外）、特写（安娜和艾莎的神情）、大远景（艾莎坐在门内）、大远景（安娜坐在门外）。这一动画场面较多地运用了特写和大远景，是因为特写和远景镜头一般都具有一种明确的心理内容，而不仅仅是展示的作用，特别容易表现情绪，以及表现角色的心理活动和内心所想，可起到塑造角色形象的作用。最后两个大远景镜头除了表现环境气氛的作用外，也对这一组动画序列起到概括和结束的作用（图 2-3）。

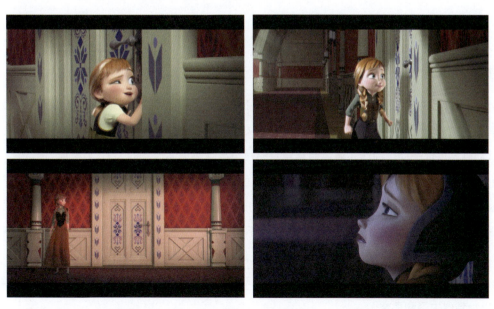

图 2-3 《冰雪奇缘》的动画序列"你想堆一个雪人吗？"中安娜 4 次走到艾莎房门口

总体而言,这一动画序列已经囊括了动画片所有的动画景别,其动画景别运用是明确且到位的,不仅体现了动画景别应有的基本功能,而且都是建立在叙事和抒情以及整体节奏的基础上。大量大远景的运用表现了安娜没有姐姐艾莎陪伴时无聊、孤独的状态,而近景和特写的适当出现,则表现了她的失落和伤感的情绪。其中三次求堆雪人和一次告别父母并走过艾莎房门外4个动画场面精练地选取了安娜不同年龄的4个时段,一方面交代了时间的跨度和流逝,展示了安娜的情绪从兴奋又疑惑,兴奋又失落,渴望又无奈到渴求又伤感的漫长变化过程以及变化动因;另一方面也表现了安娜执着求艾莎陪自己堆雪人的愿望始终未变,表现了安娜对姐姐艾莎的情感依赖和姐妹情深。

2.2 动 画 角 度

动画角度是动画视听语言最为重要且常用的表现形式元素,也是动画画面设计中一个重要的元素。动画角度与真人实拍影像摄影角度不同的是它并非完全由真实的摄影机拍摄而成。在传统的定格动画片中,动画角度与真人实拍影像的角度概念和内涵是一样的,而在二维手绘动画片和计算机动画片中,动画角度超越了真实摄影机摆放位置的局限,获得了画面多重表现的自由性和无限性。

【案例】

《大歌唱家》(2005年)是匈牙利艺术家M.塔什·吉扎导演的三维计算机动画短片,讲述了一只即将登场的小鸟在密闭的空间里用机械手臂进行化妆,但是,上场鸣叫了三声就被拉回的故事。该片获2007年第79届奥斯卡最佳动画短片的提名。

《坐火车的女人》(2007年)是加拿大国家电影局制作,克里斯·拉维斯、马克西·恩泽尔波基斯导演的定格动画短片,讲述了Tutli-Putli女士坐上一列火车,看到火车上形形色色的人,继而进入了一段真实和幻想危险之旅的故事。该片获第80届奥斯卡最佳动画短片提名奖等。

2.2.1 动画角度的概念和类别

1. 动画角度的概念

在定格动画片制作中,摄影角度是真实存在的。当下的二维手绘动画片、三维计算机动画片已经没有真实的摄影角度,其角度是由动画创作人想象绘制或者由计算机软件中的摄影机虚拟拍摄而成。而无论是否真的有摄影机的存在,动画角度都是动画创作人通过想象观众的视角与画面主体形象的关系创作而成的。

动画角度代表观众观察的视角,也是动画创作人造型的基本手段及导演风格的具体体现。常规动画角度的运用,在商业动画电影中较为多见,显示了动画创作人动画作品创作的写实主义风格趋向。而非常规的动画角度运用,如鱼眼角度、鸟瞰角度、想象性的主观角度,以及不同动画角度的混合运用,则更多地出现在一些幻想或科幻动画电影,或艺术动画片中,体现出导演的超现实主义风格和实验精神。

动画角度的表现力在于它通过动画主体形象方向、动画镜头总体方向的确定,在完成画面构图美、形式美的基础上传达出独特的内涵和思想。

2. 动画角度的类别

动画角度包括几何角度和心理角度，其中几何角度又可以分为垂直平面角度和水平平面角度。

1) 垂直平面角度

垂直平面角度是指由观众视点在高度上与画面主体形象关系所形成的角度，有平视、俯视、仰视三种动画角度。

（1）平视角度。平视角度是指观众视点在高度上大致等于画面主体形象所形成的角度。

（2）俯视角度。俯视角度是指观众视点在高度上高于画面主体形象所形成的角度。

（3）仰视角度。仰视角度是指观众视点在高度上低于画面主体形象所形成的角度。

在动画片《大歌唱家》中，密闭的空间里光线亮起，在垂直平面角度上，动画角色小鸟首先以平视角度开始，随后在镜头360°旋转的过程中，小鸟先后出现了俯视角度和仰视角度的设计（图2-4）。

(a) 平视

(b) 俯视

(c) 仰视

图 2-4 《大歌唱家》中的3种垂直平面角度

2) 水平平面角度

水平平面角度是指观众视线与动画主体形象正前方所在那条直线的夹角，有正面角度、前侧角度、正侧角度、后侧角度和背面角度。其中前侧角度又分为左前侧、右前侧角度，后侧角度又分为左后侧角度、右后侧角度。

（1）正面角度。正面角度是指观众视线与动画主体形象正前方所在的直线的夹角为0°。

（2）前侧角度。前侧角度是指观众视线与动画主体形象正前方所在的直线的夹角为大于0°而小于90°。

（3）正侧角度。正侧角度是指观众视线与动画主体形象正前方所在的直线的夹角为90°。

（4）后侧角度。后侧角度是指观众视线与动画主体形象正前方所在的直线的夹角为大于90°而小于180°。

（5）背面角度。背面角度是指观众视线与动画主体形象正前方所在的直线的夹角为180°。

在动画片《大歌唱家》中，密闭的空间里光线亮起，在水平平面角度上，动画角色小鸟首先以左前侧的水平平角度开始的。随后在镜头360°旋转的过程中，小鸟先后出现了左前侧角度、正面角度、右前侧角度、右后侧角度、背面角度、左后侧角度、左侧角度、右侧角度（图2-5）。

(a) 左前侧角度

(b) 正面角度

(c) 右前侧角度

(d) 右后侧角度

(e) 背面角度

(f) 左后侧角度

图2-5 《大歌唱家》中的8种水平平面角度

　　　　（g）左侧角度　　　　　　　　　　　　　　　　　（h）右侧角度

图　2-5（续）

3）心理角度

心理角度是指画面中是否存在代表动画主体视角的动画镜头。心理角度可分为客观角度、主观角度、主客观角度。主观角度又分为客观性主观角度和想象性主观角度。

（1）客观角度。客观角度是指不存在代表动画主体形象的视角，只是纯粹客观地展示动画画面的动画角度。

（2）主观角度。主观角度是指代表动画主体形象的视角或主体想象而成的动画镜头。代表动画主体形象视角为客观性的主观角度，代表动画主体的形象想象而成的为想象性主观角度。主观角度的镜头会让观众产生与动画主体形象一样的视觉感受，产生身临其境的现场感。

（3）主客观角度。主客观角度是指结合了动画客观角度和主观角度的动画镜头。这种角度一方面可以模拟出角色的视线，另一方面又交代了角色与角色之间，以及环境与角色之间的关系，可以较好地展现角色的内心活动和处境。美国动画片《杂草的梦想》（2017年）讲述的是一株即将枯死的向日葵拼尽全力跑向隔壁有水喷洒的草坪，并且在最后还差一小步的情况下把种子送到草坪的故事。影片用了很多主客观角度，把向日葵对隔壁草坪的向往和看着身边向日葵枯死的心理历程及其所处的绝境生动地展示了出来。

在动画片《坐火车的女人》中，影片片名出现之后的第一个动画镜头是一个左移的长镜头，代表的是观众的视线，并非影片中动画主体形象的视角形成的心理角度，它是一个客观角度的动画镜头（图2-6）。

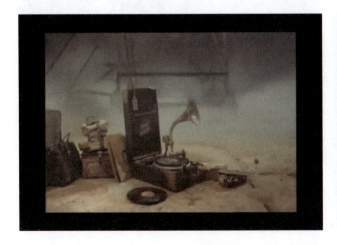

图 2-6 《坐火车的女人》中人物心理的客观角度

随后，Tutli-Putli 女士坐上了火车，出现了大量主观角度的动画镜头。其中表现 Tutli-Putli 女士刚上车有三组看与被看的动画镜头，呈现的是 Tutli-Putli 女士看向别人的场景，是一个客观角度的动画镜头；被看则是主观角度的动画镜头（图 2-7）。第一组是坐在下面的 Tutli-Putli 女士抬头看，被看的是坐在上方的两位男性在下棋；第二组是 Tutli-Putli 女士俯视，被看的是坐在左前方的男孩，他正在看《如何对付敌人》这本书；第三组是 Tutli-Putli 女士平视，被看的是坐在正前方的男子。

图 2-7 《坐火车的女人》中三组看与被看的动画镜头

Tutli-Putli 女士看到男士上方放着体育器材的是一个客观性主观角度的动画镜头，紧接着她想象了该男子挥拍的动作，这个挥拍的动画镜头就是一个想象性主观角度的动画镜头（图 2-8）。

🔼 图 2-8 《坐火车的女人》中的客观性主观角度和想象性主观角度

此外，在以上动画角度的基础上，还有垂直俯视（鸟瞰角度）、垂直仰视、倾斜角度等。这些角度在实拍影视中较难获得，但在动画制作中却可以自由表现。在死去的 Tutli-Putli 女士穿过火车一个又一个通道这一动画场面中就用了垂直俯视角度，表现了她两腿往前行走及推门等动作，画面视觉效果与动画场面气氛一致，恐怖怪异。火车晃动带来了倾斜角度的镜头，一方面在表现速度感的同时，强调了角色所处的环境的危险性给角色带来的压迫感；另一方面，怪异、不安的画面气氛加剧了角色不安、混乱的内心世界，更加丰富了动画剧情的层次感。

2.2.2 动画角度的基本功能

法国电影理论家马尔丹在其《电影语言》中认为："独特的摄影角度只要不是用一个与整个情节有联系的场景去直接说明它的合理性，它是可以取得独特的心理效果的。"动画角度是动画导演的语言表达形式，它决定了画面应呈现的视觉形式和空间形式，也暗示了某种特殊的心理效果，是动画视听语言中非常重要的视觉元素，不同的动画角度有各自特点和表现功能（表 2-2）。

表 2-2　不同动画角度的基本功能

动画角度类别	基　本　功　能
平视角度	(1) 透视感相对正常，可以营造一种客观、平等、和谐的场面气氛。 (2) 角色不变形，可以充分展示角色和环境或者角色和角色之间的关系。 (3) 暗示了一种水平视点。 (4) 地平线处于中央，易造成画面分割，引起视觉的呆板性，但合理运用会产生某种特殊的效果
俯视角度	(1) 主要用以表现视平线以下的景物。 (2) 能展现景物明确的空间位置，以及人物在环境中运动时，位置之间的关系，既有造成空间深度感的画面效果，又有一种宏观叙述的意义。 (3) 常被用来展示环境空间，交代场景，表现压抑低沉或壮观宏伟气氛。 (4) 表现角色的时候，会使角色处于劣势，产生渺小、孤独等心理作用。 (5) 可以作为主观镜头，代表某种视点，提供一个低位物体的视野。 (6) 俯视角度的广角镜头容易造成透视变形，获得透视对比或夸张的效果
仰视角度	(1) 突出前景物体，后景物则被遮挡，有净化背景的作用。 (2) 在表现角色的时候，会使角色处于优势地位，产生崇高、庄严、伟大或个体的威力等心理作用。 (3) 可以作为主观镜头，代表某种视点，提供一个高位物体的视野。 (4) 利用透视变形，获得透视对比或夸张的效果

续表

动画角度类别	基 本 功 能
正面角度	(1) 气氛稳重、严肃，可以作为与观众产生亲近感、交流感的镜头形式。 (2) 可以模拟出纵深画面中角色向观众走来的效果。 (3) 小景别镜头重点表现动画主体形象
前侧角度	(1) 不同主体处于一种不对称结构关系，产生透视变化，能较好地展现人物及物体的立体形象，镜头纵深感强。 (2) 可以突出面向镜头某个角色或物体。 (3) 两人对话场面经常运用的镜头形式。通常在进行场面调度时，说话者处于前侧角度，以吸引观众的注意力
正侧面角度	(1) 对话、交流等动画场面经常运用的镜头形式，创造一种和谐、平等的交流气氛。 (2) 在表现人物的横向运动的镜头中，侧面角度线条变化丰富，运动姿态和侧面轮廓是展示的重点内容，运动感觉明显。 (3) 正侧面也可以用在景物的拍摄中，用以表现景物之间平等的对比关系
后侧角度	(1) 不同主体处于一种不对称结构关系，产生透视变化，能较好地展现人物及物体的立体形象，镜头纵深感强。 (2) 两人对话场面经常运用的镜头形式。通常聆听者处于后侧角度
背面角度	(1) 通常用于展示动画主体形象视野的内容，以及其与环境的关系。 (2) 角色的肢体语言成为塑造角色的主要方面。观众通过肢体语言想象角色心理，大大增强了观众的好奇心和参与感
客观角度	(1) 客观表现角色或物体的动画镜头。 (2) 代表观众的视点
主观角度	(1) 代表动画主体形象的视点，主观性强。 (2) 角度独特，让观众产生身临其境的现场感，引起强烈的共鸣
主客观角度	(1) 两人对话场面经常运用的一种镜头形式。 (2) 既代表了观众的视点，又代表了动画主体形象的视点，可以让观众随着动画主体形象的所见，大大增强观众的参与性与身份认同感

2.2.3 《大歌唱家》中动画角度的运用

一部好的动画片应该根据内容、意义选择动画角度，不但能使动画角度成为流畅的讲述故事的重要组成部分，还能通过动画角度赋予镜头以深刻的象征意义。在动画片《大歌唱家》中第一个动画镜头在旋转过程中故意做成卡顿的效果，画面似乎给人一格又一格的感觉，与动画片的运动原理相似，强调了动画的本体性特征；全方位、多角度的动画镜头设计，展现出动画角度对角色形象塑造和主题意味表达的独特之处。

1. 一个动画镜头完成多角度的设计

在动画片《大歌唱家》约 4 分 30 秒，只有两个动画镜头。全片第一个动画镜头是一个动画长镜头，围绕着小鸟做了 360°摇镜头的设计，别具匠心。首先是一个具有明确空间位置关系的俯视画面，清楚地交代了机械手臂调酒的动作过程，既有画面空间的深度感，又能清楚地看见调酒过程。紧接着小鸟出场，是一个平视的左前侧角度，随着灯光的亮起，角色不变形，充分展示了它和环境、机械手臂的关系。

如前所述，影片在 360°摇镜头中几乎出现了所有的水平平面角度。在垂直平面角度设计上，首先是小鸟出

场的一个客观陈述,用了平视的角度。化妆过程中,小鸟必须接受机械手臂的安排和操控,运用了俯视的动画镜头。经过较长的化妆过程之后,动画镜头旋转至小鸟左侧,变成了平视的角度。最后小鸟完成了化妆,即将登场进行艺术表演,则用仰视角度。

2．渺小到高大的动画角色形象设计

动画片《大歌唱家》通过一个视觉上连续的动画镜头,不仅展示了所有的动画角度,而且垂直平面角度的设计完成了对小鸟从渺小到伟大形象的塑造。小鸟在一个平视镜头中出场之后,第一圈的摇镜头是俯视镜头,暗示了小鸟渺小的形象和被操控的地位。动画镜头继续旋转,又是一圈,小鸟的角度变成了仰视角度。"仰视角度在表现角色的时候,会使角色处于优势,产生崇高、庄严、伟大的心理作用",小鸟戴上了绅士帽,一个大艺术家形象就要登场了。

3．在悖反中暗示主题

动画片《大歌唱家》最为精彩的是小鸟被机械手臂送出门外,叫了三声后被拉回来的动作设计。这个动作与先前用动画仰角塑造的大艺术家形象是悖反和冲突的,从而造成了一种"先扬后抑"的效果,衬托出小鸟的卑微和可怜。在消费时代中,艺术家被商业化了,缺失了独立性和自主性。这是动画角度赋予动画镜头以深刻的象征意义,也是动画片《大歌唱家》最为独特的地方。

2.3 动画焦距

动画焦距是展示动画镜头画面宽广度与景深的一个表现性元素,不同的动画焦距带来不一样的动画镜头和画面效果。动画焦距一方面丰富画面,增加形式美,让观众感知不一样的视觉体验;另一方面能够更加深刻地反映出动画艺术家的镜头叙事能力,成为动画叙事及表达情感的有效手段。

【案例】

《寻梦环游记》(2017年)是由迪士尼公司、皮克斯动画工作室联合出品,李·昂克里奇、阿德里安·莫利纳执导的三维计算机动画电影,影片讲述了米格热爱音乐却遭到家人的反对,他因为触碰了一把吉他闯入了亡灵的世界,重逢了已逝的太爷爷和祖辈们,后来返回人间,并得到了家人认同,继续追寻音乐梦的故事。该片获2018年第90届奥斯卡最佳动画长片奖、第75届金球奖、第45届动画安妮奖等多项大奖。

《蓝雨伞之恋》(2013年)是皮克斯动画工作室出品,德国的摄影构图艺术家萨施卡·昂塞尔德执导的动画短片。影片通过在风雨交加、车水马龙的大街上,蓝雨伞与红雨伞邂逅、相恋,并在井盖、邮箱、下水管道等拟人化的动画角色的帮助下走到了一起的故事。该片获第86届奥斯卡最佳动画短片提名奖。

2.3.1 动画焦距的概念和类别

1．动画焦距的概念

动画焦距借用自真人实拍影像中焦距的概念,是指动画镜头或采用,或绘制,或模拟出照相机或摄影机不同焦距拍摄出的画面效果。

焦距是体现光学镜头重要性能的指标之一,基本上就是照相机或摄影机光学镜头的中心点到焦点之间的距

离。光学镜头不是视听语言中"镜头"的概念,而是指照相机或摄影机视觉系统中必不可少的部件,直接影响成像质量的优劣。焦点是平行光线通过透镜形成的像点,它是光线聚合的一点或光线由此发散的一点,是使影像清晰的重要环节。

动画焦距在定格动画片,或带有真人实拍画面片段的动画短片中,与真人实拍影像中的焦距的概念是一样的。在不需要照相机或摄影机的动画片中,比如二维手绘动画片或三维计算机动画片,常常用手绘的方法绘制或用计算机动画软件中的虚拟摄影机功能模拟出不同焦距形成的独特的画面效果。

不同动画焦距的动画镜头创作,其画面中事物的大小、宽广度和景深是不一样的。不同动画焦距决定了动画画面视角大小、画面宽广度、透视程度和景深范围等。

2．动画焦距的类别

依据动画镜头画面的宽广度、景深和虚实关系的不同,动画焦距主要有标准动画镜头、短焦距动画镜头、长焦距动画镜头和变焦动画镜头四种。

（1）标准动画镜头。标准动画镜头是指与人眼看起来大致相当的透视、视野、宽广度和深度,一般达到照相机或摄影机 35～50mm 焦距的光学镜头拍摄的画面效果的动画镜头。

（2）短焦距动画镜头。短焦距动画镜头又称广角动画镜头,是指拥有宽广视野,透视好,具有较强纵深感,一般达到焦距 35mm 以下照相机或摄影机镜头拍摄出画面效果的动画镜头。

（3）长焦距动画镜头。长焦距动画镜头是指拥有较窄视野,景深短,一般达到焦距 50mm 以上照相机或摄影机镜头拍摄出画面效果的动画镜头。一般用焦距达到 800mm 以上照相机或摄影机镜头拍摄出画面效果的又称望远动画镜头。

（4）变焦动画镜头。变焦动画镜头是指可以选择多重焦距,一定程度上可以获得从全景到近景（或反之）,并有较好画面效果的动画镜头。

动画片《寻梦环游记》中的动画镜头都是用计算机动画软件绘制而成,有些则是运用了虚拟摄影机功能模拟出长焦距、短焦距动画镜头或变焦动画镜头的画面效果。在亡灵世界的德拉库斯广场音乐才艺比赛上,动画镜头表现丰富多样,对不同动画焦距拥有的画面效果都有具体的表现。比如米格在舞台上唱到尽兴的时候,用了一个近景的画面,其实是一个长焦距动画镜头,前景中的米格是清晰的,背景则是模糊的,甚至有照相机长焦距拍摄小景别,背景出现了虚化、重叠的小圆圈效果,这样就过滤了背景信息的干扰,突出了米格陶醉的神情；随后,埃克托被丹丹狗拖上舞台时的拉、拽、跳踢踏舞,以及米格与埃克托互动的四个动画镜头,都是标准动画镜头,类似于人眼正常观看的画面效果；表现德拉库斯广场空间大、人多的壮观场面,则运用广角动画镜头；米格与埃克托共同演出快要结束的时候,他们边唱边舞,配合默契,动画镜头从远景慢慢推至中景,整个动画镜头是一个变焦动画镜头,无论是远景还是中近景都是清晰的（图 2-9）。

(a) 长焦距动画镜头

(b) 标准动画镜头

图 2-9 《寻梦环游记》中不同动画焦距的镜头

(c) 广角动画镜头

(d) 变焦距动画镜头

图 2-9（续）

2.3.2 动画焦距的基本功能

动画焦距除了展示不同的画面效果外，其在叙事和传情达意上也有自身的特点和表现功能（表2-3）。

表2-3 不同动画焦距的基本功能

动画景别类别	基 本 功 能
标准动画镜头	（1）能够逼真地表现动画主体形象。 （2）能够逼真地表现环境空间
短焦距动画镜头	（1）扩大视野，易于表现宽广度较好的环境空间和人与环境的关系。 （2）会夸大深度，容易展示纵深好的环境空间，也有利于画面不同区域的角色表演和对比关系。 （3）有利于表现纵深向角色运动的速度感。 （4）夸大透视关系。动画角色在前景会变形，起到塑造角色形象的作用
长焦距动画镜头	（1）环境空间范围小，背景虚化，强调动画主体形象。 （2）压缩纵深空间的深度，表现拥挤、堵塞等环境空间气氛。 （3）有利于表现横向角色运动的速度感
变焦距动画镜头	（1）模拟推、拉、跟的拍摄方法，产生移动的错觉效果。 （2）具有选择焦距的基本功能。 （3）快速变焦可以产生一种独特的（比如镜头两端清晰、中间虚幻）艺术效果

2.3.3 《蓝雨伞之恋》中动画焦距的运用

动画焦距不仅是营造动画画面造型美、形式美的重要手段,也是叙述动画故事及引导观众视线的语言形式之一。动画短片《蓝雨伞之恋》是由德国摄影师萨施卡·昂塞尔德和原画师马克·格林伯格合作创作的一部结合了实拍和动画两种手段的混合媒介型动画片,该片在动画焦距运用上呈现出四个方面的特色。

1. 在短景深中,长焦距镜头聚焦凸显主体形象

《蓝雨伞之恋》前4个镜头都是真实摄影的固定镜头。第一个镜头是模糊前后景、聚焦中间井盖的短景深画面。第二个镜头也是一个短景深的镜头,中间景铁架为实,后景行驶而过的汽车为虚。随后在前景,一辆行驶而过的汽车也为虚。第三个镜头是聚焦于画面中后景的下水管道,前景中的路人的脚是虚的;第四个镜头与第二镜头相似,聚焦了中间景的邮箱,前后景的汽车都是虚的。这4个镜头使用了与焦距相关的两个重要艺术手法:一是聚焦;二是短景深。

聚焦是指摄影机光学镜头在焦点范围内摄制,画面是清晰的。用长焦距镜头摄制的画面,聚焦的范围清晰,非聚焦的范围则是模糊的。聚焦是一种凸显主体形象及引导观众视线的重要艺术手法。

短景深是指景深较浅的画面。景深是相对于蒙太奇的一种重要的构图方式和语言形式,它是表现画面空间深度的重要方法,是指镜头前能以清晰的焦点拍摄下来的所有景物的距离范围。长景深是指聚焦范围大,画面中全部或是大部分都是清晰的。全景深是指由远及近的被拍摄的人或物表现为全部清晰的画面。

长焦距动画镜头环境空间范围小,背景虚化,强调动画主体形象。动画片中大部分动画角色都是清晰、凸显的,无论是长了眼睛及有了嘴巴的井盖,像是动着嘴巴的邮箱,吐着水及长着眼睛的下水管道,以及蓝色雨伞、红色雨伞等,都拥有了生命,成为有灵魂的动画角色。特别是在短景深中,画面聚焦的蓝雨伞和红雨伞的造型、神情和动作,加上颜色的鲜亮,更加突出了两个动画形象的主体地位和相互之间的关系(图2-10)。

图2-10 《蓝雨伞之恋》中长焦距的动画镜头

2. 在短景深中,长焦距动画镜头营造出拥挤的环境空间效果

《蓝雨伞之恋》通过长焦距动画镜头营造出拥挤的动画环境空间,让蓝雨伞与红雨伞的浪漫爱情显得更加温馨和美好。在动画片中,动画环境空间并不仅是角色生活的场景和空间,更能成为影片一个重要的角色。对于蓝雨伞、红雨伞来说,其所处的环境空间既有摄影获得的高楼、车水马龙等的真实空间,也有通过动画合成技术组合了如雨伞、风、雨等元素的动画环境空间,两者被合成压缩在一起,成为一个拥挤的、恶劣的角色行动的背景空间,它给两个主要动画角色营造了一个困顿和压抑的生活场景,但也成为两个主要动画角色获得真正爱情的推动力。

3. 在长景深中,广角动画镜头表现出动画角色与环境和动画角色之间的关系

为了强调两个动画角色与环境空间的位置关系,影片出现两个俯视的广角动画镜头。特别是人行道上俯视的广角动画镜头,既交代了大都市环境的大而广,又清晰地展示了人在大环境中的渺小和普通。这两个动画镜头是长景深镜头,大部分画面是清晰的,可以非常清楚地看到蓝雨伞和红雨伞在人行横道上位置的变化和关系的拉近,通过情感的变化给人们的艰难生活增加了亮色和温暖(图2-11)。

图 2-11 《蓝雨伞之恋》中的广角动画镜头

4. 跟焦与拉焦动画镜头的运用可以引导观众的视线

改变焦点有两种方式:一种是跟焦,另一种是拉焦。

跟焦是指改变焦点,使移动的人物或角色处于焦点之内。比如蓝雨伞在雨中行进着,其一直是清晰的,目的就是引导观众看向运动着的角色,关注它的动作和神情。拉焦是指焦点由一处移向另一处,画面出现虚实变化。利用画面焦点产生虚实变化也是控制观众视觉注意力的一种手段。比如前景聚焦于城市上空飘荡的蓝雨伞,后景是模糊的夜景,随着蓝雨伞向红雨伞靠近,画面焦点移向后景中的红雨伞,前景的蓝雨伞是虚的,后景的红雨伞变成实的。这是一种拉焦的艺术手法,目的就是引导观众视线看向红雨伞(图2-12)。

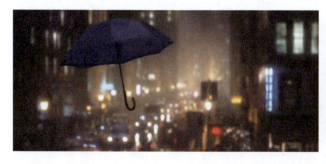
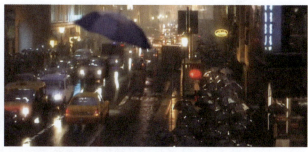

图 2-12 《蓝雨伞之恋》中的拉焦动画镜头

2.4 动画运动

动画运动是动画片中所有运动的总称。动画运动是一种独特的表现性语言形式,它是虚幻而真实的。动画艺术家正是运用了动画"动态幻觉"创造了动画艺术。所以说,动画运动是动画艺术的灵魂。

【案例】

动画电影《大闹天宫》(1964年)是由上海美术电影制片厂出品,万籁鸣、唐澄导演的手绘动画电影,讲述了生活在花果山的孙悟空因借兵器而闹龙宫,因被戏弄而反天庭,最后回到花果山的故事。该片获 1962 年捷克

斯洛伐克第13届卡罗维发利国际电影节短片特别奖，1978年英国第12届伦敦国际电影节本年度杰出电影奖，1983年葡萄牙第12届菲格拉达福兹国际电影节评委奖等多项大奖。

动画电影《飙风雷哥》（2011年）是由工业光魔公司出品，戈尔·维宾斯基导演的三维计算机动画电影，讲述了宠物蜥蜴雷哥幻想成为英雄并最终成长为英雄的故事。该片获2012年第84届奥斯卡金像奖最佳动画长片、第69届金球奖最佳动画长片、第39届安妮奖最佳动画电影等多个奖项。

2.4.1 动画运动的概念和类别

1．动画运动的概念

动画运动本质上说是一种"运动幻觉"。根据赫伯特·泽特尔在《实用媒体学：图像 声音 运动》一书中描述，运动主要有三种：基本运动；二级运动；三级运动。据此，动画运动主要有三种：动画镜头内人与物的运动，为基本运动；运动动画镜头，为二级运动；动画镜头变换产生的运动，为三级运动。

动画镜头内人与物的运动是指动画镜头内人或有生命的动画角色所做的神情、运动姿态、形态变化或无生命的物体发生了位移等运动。这种运动形式主要集中于动画角色的表演，一方面真正体现动画片之"动"的魅力；另一方面让观众凝视动画角色的动，了解动画角色的所思、所想和感受，进而感悟角色的性格和变化。

运动动画镜头是指通过移动画面及改变画面大小，或者使画面有虚实关系等变化方式获得的动画镜头。运动动画镜头相对于固定动画镜头而言，一方面可以使动画镜头跟踪活动，诱发运动，让动画镜头充满运动的活力；另一方面可以获得叙述事件，展示时空，塑造角色的作用。固定动画镜头是指动画镜头中整个画面没有做左右、纵深方面的移动或大小的改变或虚实关系的变化，动画镜头本身看起来是静止的。

动画镜头变换产生的运动是指通过切、叠画、淡入淡出、划、圈、帘、黑场、特殊转接等方式进行动画镜头切换而获得的运动。动画镜头的变换主要体现在动画镜头与动画镜头的连续性组合和时空变化上，起到表现情绪、叙述故事等作用。

2．动画运动类别

1) 基本运动

基本运动是动画片彰显动画本体特征的运动形式，主要有人类运动、四足动物运动、鸟类运动、鱼类运动、植物运动、物体位移和动画变形七种。

（1）人类运动。人类运动通常是指人类所做的运动，既包括走路、跑步、跳跃、推、拉、踢、击打、抬起、搬运、投掷和捕捉、面部表情等常规运动，也包括神、仙、鬼、怪或超人等拥有飞行、高空弹跳等超越常人动作的运动。

（2）四足动物运动。四足动物运动通常是指能够在陆地上活动且有四条腿的动物，如马、牛、猫、狗、松鼠等所做的运动。

（3）鸟类运动。鸟类运动通常是指在天空中飞行且有翅膀和羽毛的动物，如水鸟、猫头鹰、老鹰、燕子等所做的运动。

（4）鱼类运动。鱼类运动通常是指在水里游行且有鱼鳍的动物，如金鱼、鳗鱼、鲸鱼、海豚等所做的运动。

（5）植物运动。植物运动通常是指花草树木等植物生长、飘荡等发生的运动。

（6）物体位移。物体位移通常是指水火风云、交通工具等非生命之物在方向上由一个位置到另一个位置移动的运动。

（7）动画变形。动画变形通常是指人、物、景，以及色彩、动作、光线等的变化，从一种形状在1~2秒内逐

步变化为另一种形状或形态的运动。

动画片《大闹天宫》对于动画镜头内的基本运动都有细致、生动的表现，比如在花果山孙悟空练武时的挥刀，蟠桃园中仙姑们的飞行，与孙悟空对抗中天狗的扑斗，与天将对抗中孙悟空变成小鸟的飞行和叶子的飘荡，孙悟空变成鱼在水里游，物体位移之水的流动，以及孙悟空动画变形为丹顶鹤等（图2-13）。特别是孙悟空的练武动作，融合了京剧中的程式化表演，兼具观赏性和艺术性。

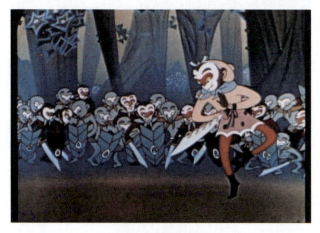
(a) 孙悟空的挥刀

(b) 仙姑的飞行

(c) 天狗的扑斗

(d) 小鸟的飞行

(e) 鱼在水里游

(f) 叶子的飘荡

图 2-13 《大闹天宫》中的基本运动

(g)水的流动

(h)孙悟空变形为丹顶鹤

图 2-13（续）

2）二级运动

二级运动即运动动画镜头，是指动画片动画镜头的运动形式。随着计算机技术的提高及动画艺术思维的发展，动画镜头的运动形式日趋复杂和多样，但其基本的运动形式主要有推、拉、摇、移、跟、升降以及综合运动七种。

（1）推。画面移向摄影机或摄影机光学镜头沿光轴方向向前移动拍摄，或用三维软件虚拟摄影机等模拟出推的效果。

（2）拉。这种运动方式和推正好相反，画面远离摄影机或摄影机光学镜头沿光轴方向向后移动拍摄，或再用三维计算机软件虚拟摄影机模拟出拉的效果。

（3）摇。摄影机位置不动，借助三脚架或人进行摇动拍摄，或再用三维计算机软件虚拟摄影机旋转表现对象来模拟出摇的效果。

（4）移。画面在摄影机面前左右移动，或用三维计算机软件模拟出移的效果。

（5）跟。摄影机在纵深空间跟踪拍摄对象拍摄，或再用计算机虚拟摄影机模拟出跟的画面效果。

（6）升降。摄影机借助升降设备拍摄，或再用三维计算机虚拟摄影机模拟出升降的画面效果。升降有垂直升降，弧形升降，斜向升降和不规则升降等形式。

（7）综合运动。综合运动是指有机地结合推、拉、摇、移、跟、升、降中两种或两种以上运动方式的运动动画镜头。

以雷哥为首的武装队和鼹鼠父亲为首的鼹鼠家族的"抢水大战"是动画电影《飙风雷哥》最为惊险、激烈而又精彩且动感十足的一个动画场面。这个动画场面基本包括了运动动画镜头的所有形式。雷哥撒着纸片，向鼹鼠们走来是一个"推"的动画镜头，突出了雷哥开始进行戏剧表演时的精神面貌。紧接着是一个"拉"的动画镜头，展示了鼹鼠到雷哥的距离，这也是一个从观众到戏剧舞台空间的距离。在雷哥等抢走水瓶出逃时，一个从角蜥到雷哥和豆豆之间"摇"的动画镜头表现了他们对抢水成功的反应。当鼹鼠家族倾巢而出的时候，荒漠鹿鼠骑着走鹃鸟从左到右快速飞奔而逃，是一个追逐场面中经常运用又具形式美感的"移"的动画镜头。在大峡谷中，鼹鼠们坐在蝙蝠身上，纵深而向追赶的是"跟"的动画镜头，气氛、气势彰显。当鼹鼠儿子向雷哥等射击的时候，是一个快速的"拉"，然后用了"摇"转向了鼹鼠父亲。他斥责鼹鼠儿子不要打到水，紧接着一个"移"镜头展示了他从画面左至右的追赶，这是一个组合了"拉、摇、移"三种运动动画镜头形式复杂的综合动画运动镜头，既交代了人物位置、关系和地位，又强调了运动的速度和节奏（图 2-14）。

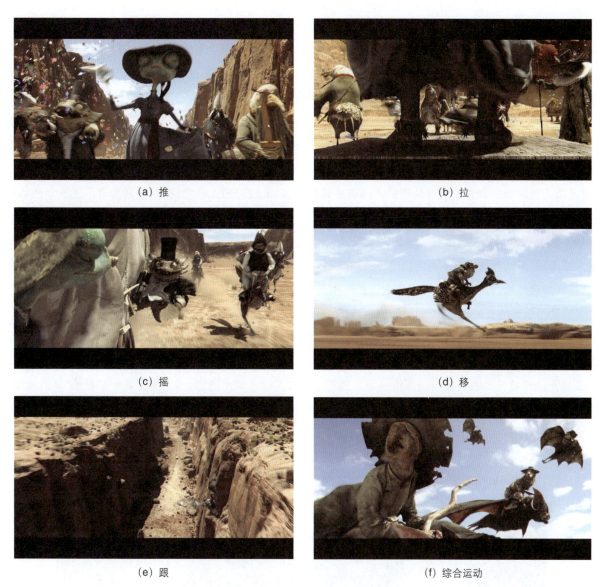

图 2-14 《飙风雷哥》中的二级运动

值得注意的是,由动画焦点变化引起动画镜头画面虚实变化也是运动动画镜头的组成部分,这部分已在动画焦距中做过介绍,不再重复。

3) 三级运动

三级运动是运动的连续或发展,它主要通过切、叠画、淡入淡出、划、圈、帘、黑场、特殊转接等动画镜头与动画镜头组接的一般技巧来获得。

(1) 切。切也称"切出、切入",又称"跳切",是指两个动画镜头不做任何处理,直接在时间线中连起来,起到推动剧情发展及交代时空变化的无技巧性剪辑手法。

(2) 叠画。叠画也称"融变"或"化",是指借助一幅新出现的画面叠加在即将消失的画面上,用来替换之前的画面,是表现时空转变的动画镜头以及动画镜头与镜头之间的组接手段。

叠画一般在表现以下三种情况时会出现:一是当动画镜头已经创作好并比较相近,又无法用连贯性剪辑组接,就用叠画代替生硬的切,让动画镜头自然转换,避免产生太强的跳接效果。二是压缩时间及扩展空间,让不同时空的动画镜头叠画在一起,有快速交代时间跨越性流逝或前进的效果,同时也能展示更多、更丰富的空间。三是用叠画来表现回忆、想象等心理活动,可以展现人物的精神面貌和深化人物性格。

（3）淡入淡出。淡出淡入也称"渐显渐隐""渐明渐暗""溶入溶出"，是指动画镜头画面逐渐变黑（淡出）或者由黑逐渐出现画面（淡入），表现时空转移、情节变化的动画镜头与动画镜头的组接手段。

淡入淡出往往具有交代一件事情结束或开始的功能，因而既可以用来进行动画场面与动画场面之间的镜头组接，也可以用于动画序列、动画幕这些具有较大时空转换的动画段落的镜头组接。

（4）划、圈、帘。划、圈、帘是指动画镜头后一个画面从前一个画面上划过、圈过或像窗帘一样拉过，用以表现迅速转换时空及增强视觉效果的动画镜头与动画镜头组接的手段。

划可以分为左右划、上下划、斜划、螺旋形划等类型；圈可以分为圈出、圈入；帘可以分为帘出、帘入等形式。圈、帘是技巧性较强且具有一定噱头感的动画镜头转换形式，有较强的主观性，在杂耍蒙太奇形式的动画场面中比较多见。

（5）黑场。黑场是指动画镜头间加入一段黑色的动画镜头。黑场在动画镜头之间的间断性是明显的，一般不宜大量运用，否则容易打破故事剧情的连续性发展，会造成画面生硬和突兀的感觉。但有时候在表现一些突变的内容，比如突然死亡、闭眼等动画镜头中适量运用是合乎生活逻辑的。另外在动画序列、动画幕中，也可以加入黑场表现动画段落的更替，凸显不同时空的距离感和遥远感。

（6）特殊转接。特殊转接是指在现代数字动画影像中，动画镜头可以实现静止、缩小、滚动、拉伸、翻页、放光等效果，进而获得动画时空转移的动画镜头与动画镜头组接的效果。

三级运动形式是动画镜头与动画镜头组合的基本方式。除了常用的切，《大闹天宫》对叠画、淡入淡出、划等均有表现。比如孙悟空最后用金箍棒砸烂凌霄殿三个大字之后，一个推的动画镜头表现了他大闹天宫后畅快的心情，接着用了一个叠画，实现了场景转换，下一个动画镜头转到了花果山；又比如仙姑到蟠桃园时，飞行中用了一个划的运动形式，后一个色调偏暗的动画镜头推出前一个色调稍偏暖的动画镜头，完成了动画时间流逝的交代；又比如孙悟空拿走了金箍棒，气得龙王暴跳如雷，这时候用了淡出，之后是一个淡入，下一个镜头便是孙悟空在花果山已经在向猴子们展示金箍棒，这也是一个时空转场的表现方式（图2-15）。

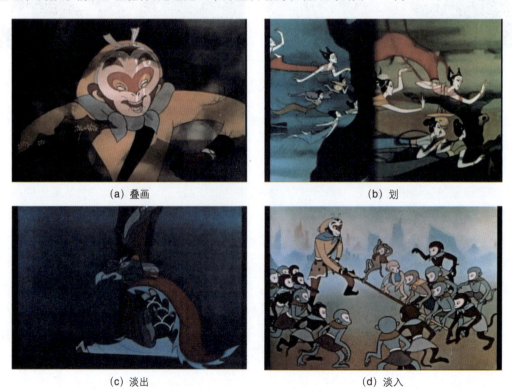

图2-15 《大闹天宫》中的三级运动

2.4.2 动画运动的基本功能

动画运动是动画片的"灵魂",基本运动和二级运动是动画片运动构成的核心部分,但是一部动画作品的完整性却是靠三级运动来实现的。动画运动不仅创造了动画片,也具有动画片叙述及传情达意的作用。不同类别的动画运动都有自身的特点和基本功能(表2-4)。

表2-4 不同动画运动的基本功能

动画运动类别	基 本 功 能
基本运动之人类运动	(1) 让运动自然流畅,增强动画片的可信性。 (2) 让动作有表现力和感染力,赋予角色鲜明的性格
基本运动之四足动物运动	(1) 让运动自然流畅,增强动画片的可信性。 (2) 让动作有表现力和感染力,赋予角色鲜明的性格
基本运动之鸟类运动	(1) 让运动自然流畅,增强动画片的可信性。 (2) 让动作有表现力和感染力,赋予角色鲜明的性格
基本运动之鱼类运动	(1) 让运动自然流畅,增强动画片的可信性。 (2) 让动作有表现力和感染力,赋予角色鲜明的性格
基本运动之植物运动	(1) 让运动自然流畅,增强动画片的可信性。 (2) 营造出某种环境气氛。 (3) 表现时间跨越或季节变化
基本运动之物体位移	(1) 位置移动正确,增强动画片的可信性。 (2) 表现某种运动状态。 (3) 强调时空的变化
基本运动之动画变形	(1) 具有创造性特征,凸显视觉奇观化。 (2) 增强趣味性和感染力。 (3) 赋予角色鲜明而独特的性格
二级运动之推	(1) 具有明确的主体目标,突出某一因素。 (2) 突出广阔范围内的某一场景,有介绍环境的作用。 (3) 画面中景别越来越小,可以突出主体与环境的关系。 (4) 推的速度快慢可以影响节奏,可以加强或减弱运动主体的动感。 (5) 可以作为主观动画镜头,有观看者视觉前移的效果。 (6) 可以表现人物的精神面貌,也可以进入人物的内心
二级运动之拉	(1) 画面中景别不断变大,有表现环境空间的连贯和完整,有突出和介绍环境的作用。 (2) 跟随主体运动,可以表现主体和主体的关系,以及与所处环境的关系。 (3) 可以形成不同动画主体的表演区域,形成悬念、对比、象征等艺术表现效果。 (4) 拉的速度快慢可以影响节奏,可以加强或减弱运动主体的动感。 (5) 常被用作结束性和结论性的镜头,可以作为转场镜头。 (6) 可以作为主观动画镜头,有观者远离的动画主体之感

续表

动画运动类别	基 本 功 能
二级运动之摇	(1) 从一个空间到另一个空间,有扩大视野及交代环境的作用。 (2) 动画主体从一个空间到另一个空间,有表现动画主体的运动姿势、运动方向和轨迹的作用。 (3) 从一个动画主体到另一个动画主体,有交代不同主体之间关系的作用。 (4) 摇出意外的元素,有制造悬念的作用。 (5) 摇出一个动画主体的侧面揭示动画主体的精神面貌。 (6) 可以作为主观动画镜头。 (7) 可以作为转场镜头。 (8) 模拟人与物晃动的效果
二级运动之移	(1) 在表现大场面、大纵深、多景物、多层次的复杂场景时具有气势恢宏的造型效果。 (2) 表现主体与主体以及主体与所处环境的关系,在一个镜头中包含更多的信息。 (3) 移动镜头形成多样化的视点,可以表现出各种运动条件下的视觉效果,造成巡视或展示的视觉感受和视觉变化。 (4) 移动镜头可以表现某种主观倾向,通过有强烈主观色彩的镜头表现出更为自然生动的真实感和现场感。在追逐场面中角色之间获得相对位置不变,而背景却不断变化的效果。 (5) 是获得长焦距镜头的手段之一
二级运动之跟	(1) 能够连续而详尽地表现运动中的画面主体,它既能突出主体,又能交代主体运动方向、速度、体态及其与环境的关系。 (2) 跟随画面主体一起运动,形成一种运动的主体不变而运动环境在改变的造型效果,有利于通过人物引出环境。 (3) 从人物背后跟随,由于观众与被摄人物视点一致,可以表现主观动画镜头。 (4) 对人物、事件、场面的跟随记录的表现方式,在现实主义类别的动画影片创作中有着重要的纪实性意义
二级运动之升降	(1) 展示高大物体的各个局部。 (2) 展示升降中物体的运动。 (3) 表现事件或场面的规模、气势和氛围。 (4) 用于表现主观动画镜头。 (5) 用于转场。 (6) 可以表现出镜头内容中感情状态的变化,升降镜头在速度和节奏方面运用适当,可以创造性地表达一场戏的情调。 (7) 带来了镜头视域的扩展和收缩,可以不断改变仰视、俯视角度,给观众带来丰富的视觉感受。 (8) 视点的连续变化形成了多角度、多方位的多种构图效果
二级运动之综合运动	(1) 有利于在一个镜头中记录和表现一个场景中一段相对完整的情节。 (2) 有利于再现现实生活的真实状态。 (3) 有利于通过画面结构的多元性形成表意方面的多义性。 (4) 在较长的连续画面中可以与音乐的旋律变化相互"合拍",形成镜头形象与音乐一体化的节奏感。 (5) 交代不同人物之间所处的一个完整空间。 (6) 在巡视中找到某一物体

续表

动画运动类别	基 本 功 能
三级运动之切	(1) 提供动画镜头与动画镜头之间的连接。 (2) 提供运动和事件的连续。 (3) 改变视点、节奏和时空。 (4) 表现细节
三级运动之叠画	(1) 提供动画镜头与动画镜头之间的连接。 (2) 表现动画场景中时空的流逝和连续。 (3) 影响动作和事件的节奏。 (4) 暗示前后两个动画镜头的主题或结构的关系
三级运动之淡入淡出	(1) 提供动画镜头与动画镜头之间的连接。 (2) 表现更明显的动画时空的转换。 (3) 表现一个事件或一系列动作的结束
三级运动之划、圈、帘	(1) 提供动画镜头与动画镜头之间的连接。 (2) 表现迅速转换时空。 (3) 表现某种情绪或气氛
三级运动之特殊转接	(1) 提供动画镜头与动画镜头之间的连接。 (2) 提供某种变化性的视觉体验。 (3) 表现时空的转换

2.4.3 《飙风雷哥》《大闹天宫》中动画运动的运用

动画运动是动画片的本质特征。一部优秀的动画片取决于其运动的表达是否合理、贴切、生动、有趣。动画运动在提高动画片可信性的基础上,一方面要增强观众的视觉体验,尤其需要注意动画运动镜头的造型功能、空间创造功能和节奏表现功能,让观众在生理上对动画运动产生关注和兴趣;另一方面要赋予角色鲜明性格,特别需要表现动画运动镜头的表现力和感染力,让观众从心理上与动画角色产生"情感认同",从而使动画片达到吸引人的目的。

1. 体现出节奏和气氛,增强观众的视觉体验

随着计算机技术水平的提高和动画艺术家影像思维的发展,推、拉、摇、移、跟、升、降,以及综合运动等运动动画镜头得到了广泛的运用。运动动画镜头的合理、有效的运用,特别是在节奏和气氛的营造上,可以让观众全身心投入画面和剧情中,从而达到使观众融入剧情的效果。在动画片《飙风雷哥》的雷哥与老鹰较量的动画场面中,动画运动紧张、激烈,视觉体验极强。整个动画场面分为迎面,追逐,取出饮料盒,砸死老鹰四个部分,以一种误会式的方式很好地叙述了雷哥成为"dirt 镇"镇民心中英雄的原因。

1) 迎面

推镜头表现了角色内心恐惧和危险的靠近,营造出紧张的气氛

在接连几个固定动画镜头交代老鹰的来临后,一个拉的动画镜头展示了雷哥与老鹰之间的大小比例关系,加上雷哥的独白"现在雷哥我来了,规矩得改改",生动地刻画出雷哥不知危险来临的自以为是。当雷哥迎面遇到老鹰的时候,他开始躲避,用了一个摇的动画镜头介绍了环境,交代了他躲的位置与老鹰的距离关系。最后一

个降的动画镜头,展示了雷哥躲在高大的厕所的最下面,反衬了雷哥弱小和害怕的心理。

其中 4 个推镜头运用得恰到好处。首先是组合的两个动画镜头,推近小老鼠加一个推近纵深由里到外走来的雷哥的动画镜头,让小老鼠在误会中开始对雷哥的"无所畏惧"产生崇拜之情。后面还有一个推到小老鼠和角蜥的近景,让它们更加关注雷哥行为,由角色到观众增加观者的紧张心理。最后一只老鹰走进厕所的推镜头,表现了危险靠近雷哥,更加凸显了气氛的紧张。

2)追逐

拉、移动画镜头展示奔跑的过程,增强激烈、惊险的运动效果。

追逐部分由老鹰追雷哥和"dirt 镇"镇民的看与反应的镜头构成。首先是由画面虚实变化产生的运动动画镜头组合构成。一只老鹰看向捡帽子动作的虚实变化的运动动画镜头,这也是一个主客观动画镜头,让观众随着老鹰的视线看清了捡帽子的具体动作。接着老鹰看向了被拉走卷纸的两个动画镜头以及回头又是一个虚实变化的运动动画镜头,让它看到了飞奔而逃的雷哥。然后,追逐真正开始,这部分主要由运动动画镜头完成。拉镜头加上老鹰由里往外的奔跑,稍稍减弱老鹰的奔跑速度,让观众可以一直看清老鹰全身的追逐动作。一个推镜头表现了老鹰向雷哥靠近,紧张感加强。一个摇的动画镜头模拟出物体被撞后晃动的效果。之后是一个拉、摇的综合运动镜头,雷哥在拉镜头中继续由里向外奔跑,并摇向老鹰,既交代了两者之间的追逐距离关系,又展示了环境空间的布局。

在建筑内的一个纵深的拉镜头,跟踪雷哥飞速跑出,老鹰从后景追上,紧接着是一个从左至右的移镜头,最后又是一个纵深向的拉镜头,这个拉、移组合的运动动画镜头把奔跑的动作、速度和紧张的气氛真切、清楚地展示出来,大大增强了观众的视觉体验,极具观赏性(图 2-16)。

✚ 图 2-16 《飙风雷哥》中的拉、移组合

3)取出饮料盒

推镜头加剧了雷哥身处危险之境的效果。

相对于先前追逐的快,这部分节奏慢了下来。首先是一个摇镜头交代了冲出房子的老鹰身后的建筑倒塌的过程,随后是一只老鹰的主观镜头,用摇让老鹰找到了躲在饮料柜子里的雷哥,并交代了老鹰与饮料柜的距离和关系。随后几个推镜头交代了老鹰越来越逼近雷哥,加剧了雷哥身处危险之境的感觉。

4)砸死老鹰

摇、推动画镜头较好地展示了在环境中的角色和动作之间的关系。

随着推、拉动画镜头之后,雷哥和老鹰来到了矗立着大缸的广场上,镜头用的是摇下的大俯角的远景,一方面介绍了广场环境中大缸的大和高,另一方面可以看见远处雷哥的体形弱小以及追逐而来的老鹰。接着一系列快速的推镜头交代了雷哥快要被老鹰抓到的危险场面。在大缸边,一个推镜头的大远景,奔跑而来的雷哥,以及老鹰飞过来靠近了雷哥,让气氛越趋紧张。最后,雷哥的主观镜头,用摇镜头交代了大缸砸死了老鹰的过程。摇、推

组合的动画镜头既可以展示环境和完整动作,又可以强化细节动作,较好地交代了在环境中的角色和动作效果。

整体而言,这个动画场面动静结合,节奏一张一弛,气氛紧张而激烈。特别是运动动画镜头在表现画面运动,跟踪角色活动,强调人、景、物和它们之间的关系,在增强视觉体验上,表现出了无限的可能性,成为动画片动画视听语言极为重要的组成部分。

2．在可信性的基础上提高角色运动的感染力

对于动画片的基本运动来说,无论是人类、动物等有生命物体的运动,还是非人类物体位移式的运动,或者动画变形,可信性和感染力都是首要的。特别是在叙事性动画片中,运动的可信性是体现动画片艺术真实性的基本要求,感染力则是刻画角色性格,提高动画片艺术质量的必要手段。

在动画片《大闹天宫》中孙悟空刚到御马监这一段,通过解开绳索,降水洗浴,纵马驰骋的动作和给人留下了深刻印象的一系列行为,表现了他护马、爱马的性格。首先他看到所有的天马都被关在了一起,他的步履节奏是缓慢的。他摸着天马,一个快速地撩的动作,把系天马的缰绳给解开了,一慢一快表现了他爱护天马的心理。然后,天马飞奔着,给人一种获得自由的洒脱、欢快之感。孙悟空飞跑到天马边与之拥抱、触摸,并变形为乌云。乌云口吐雨水。接着孙悟空又拉来云朵,像是为天马盖上了被子与之睡眠。最后他在明朗、祥云飘飘的天空里骑着天马纵横驰骋,和谐又欢快(图2-17)。

(a) 孙悟空变形为乌云　　　　　　　　　　(b) 孙悟空骑着天马纵横驰骋

图2-17 《大闹天宫》中孙悟空的护马、爱马行为

孙悟空的动作一方面结合了人与猴的动作特征,无论举手投足、静默沉思都遵循人与猴的基本运动规律,动作逼真可信;另一方面作为有人格化特征的神猴,他的飞行、动画变形又合乎人们对他既有的印象和想象。这一段动作生动、鲜明地体现了他保持人与物平等的观念和善良、可爱的性格。

2.5 动画光线

光线是动画片视觉系统中处于中心地位的元素。在动画片中人们所看到的一切都是光线赋予的,轮廓、外形、明暗、色彩、质感、时间、空间,以及角色情绪、环境气氛等都与光线关系密切。在早期,手绘二维动画片对于光线的运用建立在美术的概念上,较为简单、概括;定格动画片则比较接近于真人影像室内拍摄用光原则。如今,计

算机动画技术发展促使动画片更加追求逼真、自然、细腻的光影效果。

【案例】

《老人与海》(1999年)是由 Pascal Blais 制作公司制作,俄罗斯动画艺术家亚历山大·佩特洛夫导演的一部油画玻璃动画短片。影片讲述了一名老渔夫圣地亚哥在大海上等待许久,在与大鱼激烈搏斗之后终于捕到一条大鱼的故事。该片获得第72届奥斯卡最佳动画短片奖、第53届英国电影和电视艺术学院奖最佳动画短片奖。

《堕落的艺术》(2004年)是波兰导演托马斯·巴金斯基导演的一部计算机动画短片。影片讲述了一个军事基地上的将军不断通过获得士兵死亡瞬间的照片来达到舞蹈创作目的以满足个人私欲的故事。该片获得2005年 Siggraph 世界CG短片大赛第一名,2006年第59届英国电影学院奖最佳动画短片奖等。

2.5.1 动画光线的概念和类别

1. 动画光线的概念

光是物理学名词,它是由一种放射能量并表现为电磁波的一系列独立的能量分子组成的。光是获得可视画面的放射能量。光即色,光也具有色彩。不同的光线有着不同的色调。光的色调通常用色温来表示。色温越高,蓝光的成分就越多;色温越低,橘黄光的成分就越多。

动画光线是指在动画片中用来表示光的传播方向的直线。尽管光是不可视的,但可视的画面都是因为接收到了光源发出并且经过人或物体的发射、反射、散射或折射的光线被感知到的。

光源是指正在发光的物体。人或物单位面积上接受的光通量为光照度。光照度即通常所说的勒克司(lux),1勒克司相当于1流明/平方米,即人或物受光每平方米的面积上受距离1米、发光强度为1烛光的光源垂直照射的光通量。夏天强光照射时,室外光照度可达到10万勒克司以上。

2. 动画光线的类型

动画光线的类型丰富多样,现主要从光线的来源、光线的性质、光线的方向、光线的强弱、光线的造型、光线的影调6个方面分成了以下各种类型。

1)按照光线的来源分

动画光线按照来源分,可以分为自然光和人工光两种。

(1)自然光。天然发光的光源均称为自然光。自然光有太阳光、月亮、天光、火等。太阳光是指直接照射到地球上的光。天光是指太阳光经大气层吸收,透过大气层再照射到地面的光。目前,少量需要借助拍摄的定格动画片,其画面采用了自然光和人工光结合的方式逐格拍摄而成。

(2)人工光。一切由人为加工制造发光的光源为人工光,如灯光、反光镜、计算机光线等。目前,大部分动画片都运用了人工光。21世纪以来,由于计算机动画技术的普及,大量动画片画面都是依靠计算机光线进行设计的。

2)按照光线的性质分

动画光线按照性质分,可以分为直射光、散射光和混合光3种。

(1)直射光。直射光也称硬光,是指光源发出的光直接照射在人或物上的光线。直射光线受光面明亮,产生明暗的分界,有强烈的光影效果。一般来说,自然光里,硬光源最多的是晴朗天气时的太阳,而在人工光里,往往来自小光源。硬光会创造出明显的阴影,具有高反差的效果。

（2）散射光。散射光也称柔光，是指光线照射中，其运动方向发生改变，并且向不同角度散射的光线。散射光线明暗对比弱，不经常出现投影。一般来说，柔光通常来自大光源，投射柔和，具有低反差的效果，通常可以创造出亮调子的影调。

（3）混合光。混合光是杂糅了直射光线和散射光线的光线。混合光线有丰富的光影层次和明度效果，可以带来丰富而清晰的视觉效果。

3）按照光线的方向分

动画光线按照方向不同会形成不同的光位。光位是指光源投射光线相对于被表现对象所处的位置或角度。如果以被表现对象面向观众的情况下，常用的光位有顺光、前侧光、全侧光、侧逆光、逆光、顶光、脚光 7 种（图 2-18）。

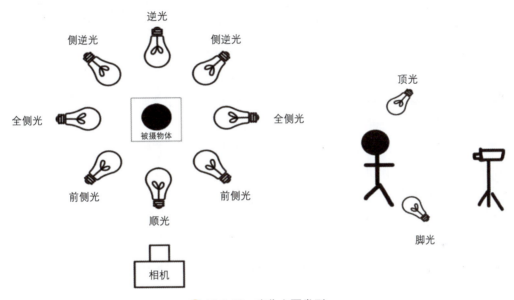

图 2-18　光位主要类型

（1）顺光。顺光也称正面光，是指光源向被表现对象的正面投射而去的光线。顺光受光均匀，无明暗对比，能很好地表达物体的固有色。其优点是有美化的作用，能够掩盖表现对象表面的凹凸不平和折皱，缺点是无透视，立体感、质感不强。

（2）前侧光。前侧光也称侧顺光、斜侧光，是指光源向被表现对象的前侧（一般 45°左右）投射的光线。前侧光具有较大的受光面和较小的背光面，有明暗过渡的影调层次，立体感、质感和构图形式感较强，可作主光和修饰光。

（3）全侧光。全侧光是指光源向被表现对象的正侧（一般 90°左右）投射的光线。前侧光受光面和背光面各占一半，明暗反差大，立体感较强，可以获得鲜明的质感和良好的造型效果。

（4）侧逆光。侧逆光是指光源向被表现对象的后侧（一般 135°左右）投射的光线。侧逆光受光面较小，易形成清晰的轮廓形式，具有一定的立体感。

（5）逆光。逆光是指光源向被表现对象背面投射的光线。逆光只有背光面，缺乏立体感和质感。画面空间感强，可造成剪影、半剪影效果，适宜突出主体。

（6）顶光。顶光是指从被表现对象上方、角度上超过 60°投来的光线。顶光可形成较大明暗反差，在表现人物时，受光面为鼻梁以上，有丑化人物的作用。顶光可以表现特定的光效，创造特定的气氛。

（7）脚光。脚光是指从被表现对象下方投来的光线。脚光可作修饰光，用来修饰眼神、衣服或头发等。

4）按光的强弱分

光的强弱程度即光的强度。动画光的强度分为强光和弱光两种。

（1）强光。强光是指通过强光光源发出的光线直接照射或者较弱光源的光线聚集照射所形成的光线。比如中午12点太阳光在万里无云的情况下直射的光线。强光有较强的明暗对比，可以明确勾勒事物的轮廓。强调受光面的质感，是主光的主要类型。

（2）弱光。弱光是指通过强光光源经过反射或通过柔光屏而变得较暗的或者弱光源的光线直接照射所形成的光线。弱光明暗对比较弱，物体看起来平滑细致。弱光可作辅助光使用。

5）按光的造型分

按照光线的造型作用，可把光线分为主光、副光、环境光、修饰光、效果光等。

（1）主光。主光也称塑型光，是指表现为环境照明和被表现对象造型起主要作用的光线。主光一般为直射光、顺光，它可以起到塑造角色，烘托环境气氛，强调事物质感和立体感，确定影片基调的作用。

（2）副光。副光也称辅助光，是指辅助主光，照亮未被主光照到的背光面的光线。副光一般为散射光，主要起到针对物体阴影部分照明的作用，使得主光和副光的光比合适。

（3）环境光。环境光是指环境照明所需要的光线。环境光包括环境空间前景、背景等的照明，可用各种性质的光线，主要起到烘托环境气氛及确立影片基调的作用。

（4）修饰光。修饰光也称装饰光，是指对被表现对象某些局部和细节进行照明修饰的光线。修饰光主要起到凸显、美化、丑化局部和细节的作用。

（5）效果光。效果光是指为了制造某种特殊光效的光线。效果光主要营造环境的气氛或者表现某种情绪的作用。比如眼神光、头发，或者面部表情等用光或者用来营造出恐怖、昏暗房间的光线。

6）按照光线的影调分

影调是指由总体光线调度形成的最终画面总体明暗层次效果。按照光线的影调分，可以分为平调光效、明暗光效、剪影光效、半剪影光效和投影光效。

（1）平调光效。平调光效也称亮调子，是指运用散射光、顺光等，能够看到被表现对象明亮的受光面，看不到背光面和影子，并有一个较暗轮廓形式的光线照明效果。

（2）明暗光效。明暗光效也称灰调子或叫全调子，是指运用直射光的顺光或侧光等，能够表现被表现对象明暗面结构的光线照明效果。

（3）剪影光效。剪影光效也称暗调子，是指运用逆光等，看不到受光面，并有一个亮的轮廓形式的光线照明效果。

（4）半剪影光效。半剪影光效也称暗调子，是指运用逆光、侧逆光作为主光，加以微弱的辅助光，可以看到人物的面部表情或环境细节，并有提亮轮廓形状的光线照明效果。

（5）投影光效。投影光效是指运用直射光获得投影的光线照明效果。

2.5.2 动画光线的基本功能

光是动画师的画笔，动画师"用光作画"。鉴于动画光线类别较多，限于篇幅，对其基本功能不一一具体介绍。下面主要对光线基本功能的几个层面作最基本的概括性归纳（表2-5）。

表 2-5 动画光线的基本功能

动画光线基本功能的几个层面	基本功能	具 体 表 现
基本层面	曝光作用	(1) 正确还原人与物的形、质和色。 (2) 曝光不足,以达到某种特殊的艺术效果。 (3) 曝光过度,以达到某种特殊的艺术效果
一般层面	造型作用	(1) 表现为白天还是黑夜,钟表时间,或者季节的时间引导。 (2) 表现为形状、体积、轮廓形式等形和立体空间的塑造。 (3) 质感(纹理、表面结构、质地)。 (4) 帮助镜头画格构图和镜头场面调度。 (5) 确立影调
深度层面	心理作用	(1) 塑造人物形象,刻画人物性格。 (2) 烘托环境气氛。 (3) 表现时空。 (4) 预示性光线

2.5.3 《老人与海》《坠落艺术》中动画光线的运用

德国的心理学家、美学家阿道夫·阿恩海姆在其著作《艺术与视知觉》中认为:"光线几乎是人的感官所能得到的一种最辉煌最壮观的经验。"动画片光线的运用与真人实拍影像的不同在于它既可以通过灯光师打光来完成,也可以通过动画师手绘或者用计算机绘制而成。无论是真实拍摄中的光线运用还是二维手绘创作,或是计算机动画模拟出或真实、自然或风格明显的光线效果,都是为了更好地展示环境、表现对象,起到或叙事或传情达意的作用。

1. 二维定格动画片:光与色共同作画

对于二维手绘作品来说,动画片的光线是动画师用光和色对影片的角色、场景、风格的规划和设计。《老人与海》是一部时长 22 分钟,历时两年半创作完成的油彩玻璃动画片。影片是俄罗斯动画艺术家亚历山大·佩特洛夫用指尖沾着油彩在玻璃板表面进行的分层作画,并结合灯光逐层透过玻璃,采用 70 毫米电影胶片逐格拍摄的。影片遵循现实主义创作原则,在写实油画的基础上运用自然主义的用光效果,以达到真实、细腻的画面风格和人物性格塑造。

1)自然主义的光与色

光即是色。《老人与海》在固有色、光源色和环境色的表现上是属于自然主义的,力求通过光与色两种材料创作出逼真、自然的光影效果。比如固有色的运用,云雾、白云、瀑布都是白色的,天是蓝色的,大海也是蓝色的。白色是纯洁的象征,由白光参与拍摄和白色油画颜料绘制共同作用而成的白色贯穿影片始终。影片第一个动画场景是老人圣地亚哥梦中的情境和精神诉求的世界。蓝天、白云、蔚蓝色的大海,以及充满绿意的海岛丛林,还有在白色云雾构筑的朦胧梦幻般时空中穿行的大象、斑羚、狮子,这一切构筑了一个纯净、明亮、自由而唯美的理想世界。影片中间场景大部分是老人圣地亚哥捕鱼的过程,白云、白色的海浪、白色的光影、被白光照亮的船,它们既起到造型的作用,又能生动地表现出天空、大海、船的形状、体积、立体感和纹理、表面结构、质感,还为画面增加了亮色,提高了明度,给艰辛的捕鱼过程增添明亮、希望的色彩。影片最后一个动画场面也是一个由白蓝相间的海水、白色的沙滩、大地和蓝天中的白云构成。尤其是马诺林跑向老人圣地亚哥家里的时候,白色的路通向了白

云下的白房子，一种明亮、纯净的真挚感情油然而生。画面基调既是动画影片的风格又是情感表达的载体。白、蓝是影片的主基调，展示了一个纯净而明亮的海上世界，又向观众表达了一种纯粹的情感（图2-19）。

图 2-19 《老人与海》中的白色

在白色、蓝色的基础上，影片又增加了光源色和环境色。影片还原和绘制出阳光照射下环境呈现出白色、蓝色、紫色、红色、橙黄色等五彩光晕的效果。船和人利用了逆光和侧逆光，形成了富有层次感的阴影，创造出富有诗意的立体空间画面。由于大量云雾的存在，使得刺眼的阳光成为一种柔光，亚历山大·彼德洛夫使用了油彩，画出了在散射光与流离的光晕、瑰丽云彩之下海上的细腻而又温暖的感觉，赋予影片主基调新的内涵，温暖而有力量，也表现出了圣地亚哥坚持、执着、不屈服的奋斗精神和人格品质（图2-20）。

图 2-20 《老人与海》中的柔光

光是"魔法师",由于光的作用,影片中的大海是光彩夺目的。在两个想象性的梦境动画场面中,大海是圣地亚哥的理想和愿景,一个是柔光下海天一线,带着褐色、紫色、蓝色、白色的唯美且纯净的大海,那是圣地亚哥儿时精神的诉求地;另一个是他在深夜的大海里,想象着自己是一条鱼,在深海中与金枪鱼同游,那是一种蓝色中透着白光的随意和自由,也是老人圣地亚哥渴望的理想生活幻景。其余的海上场景也用色彩的明暗对比凸显光的色泽,表现出一个渔民日夜面对的生活图景。白天里,在阳光下,水光潋滟,海面在暖光下呈现出蓝、紫、橙黄色等冷暖色融合的质感和肌理。在摇动的桨声中,蓝色的水面泛起层层白色的涟漪。太阳光褪去,大海在白云和白色波浪的衬托下,蓝色的纯度、明度更高;黑夜里,在忽明忽暗的灯光下,大海被一片黑色包围着,望不到尽头。大海美丽异常,又深邃博大,这也是圣地亚哥生活、奋斗的角力场。特别是与鲨鱼搏斗的场景,在影片主基调上加入了黑色,增加了一些暗影,为影片营造出危险、惊心动魄的气氛和效果。

2)典型环境中塑造典型人物

恩格斯在《致玛·哈克纳斯的情》中首次提出"典型环境中塑造典型人物"的文艺作品的创作方法,在《老人与海》中得到了生动的体现。

圣地亚哥是在海上讨日子的渔民,其性格和品质光彩照人。影片通过圣地亚哥钓鱼,追忆卡萨布兰卡酒馆掰手劲,捕到金枪鱼,与鲨鱼搏斗,到最后失败而归几个动画场面,真实、生动地展示了圣地亚哥为了理想和信念,用力量去征服大鱼,不畏艰险、不屈服、坚强、拼搏到底的勇气和精神。钓鱼的动作和画面是最为真实的,光影柔和,映着海面泛起了粼粼波光,洒在船上透出晶莹的光线,一种人与海共生的画面自然而又和谐。

卡萨布兰卡酒馆掰手劲的动画场面用光别具特色。圣地亚哥与码头上最强壮的黑大个两人头顶一盏煤油灯,周围漆黑一片,这部分用了硬光的效果,光比大、明暗效果明显。硬光一般由直射光、强光照射而成。光比则是主光和辅助光的对比效果,它是确定画面影调性质和光效气氛的重要因素,也是刻画人物性格和情感的重要手段。绘制出较弱煤油灯聚集照射所形成的强光效果的光源色与周围的一片漆黑形成了较大的光比,黑夜衬托出时间的漫长,亮处则鲜明地映照出他们坚持、不服输的个性。这也是一种象征,圣地亚哥自比为黑暗深海中的一条大鱼,酒馆与深海前半部分的用光原则是一致的(图2-21)。

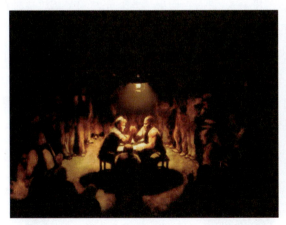

图2-21 《老人与海》中的硬光

圣地亚哥是大多数渔民的代表,影片突出地再现了底层渔民的执着顽强、坚忍不拔的美好品质。影片最后,老人圣地亚哥在失败中虽然有些气馁,认为自己不再有好运了,但深受其影响的马诺林认为圣地亚哥可以为他们带来好运,并希望在圣地亚哥这里学到更多的东西,表现了要把这种可贵的精神和美好品质一代又一代地传承下去。

3)预示性光线

光线作为语言,具有鲜明的暗示和象征的作用。在《老人与海》的动画场景中,圣地亚哥与黑大个掰手劲经

过了一夜之后还未有输赢。但随着窗户打开，整个房间亮堂起来，为随后圣地亚哥的胜出做了预示性的铺垫。类似的光线运用还有动画电影《飙风雷哥》，雷哥被揭穿真实身份之后，在高速公路边游荡，公路上的汽车灯有红光，也有黄光，黄光起着警示的作用，是对雷哥曾经的行为的一种总结性批判；红光则作为一种启迪心灵之光不断地洗礼着雷哥的精神，这也为雷哥真正悟道起着很重要的作用。在真人电影《这个杀手不太冷》中，女主角玛蒂尔达从超市购物回来，发现家人遭遇枪杀，只好穿过家门口到邻居莱昂家躲避杀身之祸。敲门中，经过长时间的等待之后，门打开了，房间里的一束光照到了玛蒂尔达，这就是预示性光线的运用。这束预示性光线既真实地展示了楼道由于门的打开被房间里照射出来的光照亮了，又寓意着某种拯救之光和希望之光，让观众随着玛蒂尔达而被照亮了，令人温暖而感动。所以，预示性光线运用得精彩，可以为影片提色，并获得一种言外之意的表达。

2．计算机动画：用光作画

与《老人与海》中运用灯光拍摄和油画颜料绘制共同创作出的光线、光影不同，《堕落的艺术》则完全用计算机光线模拟出大自然和房间里真实的光线效果。

1）沉闷而丰富的影调设计

影调是指由总体光线调度形成的最终画面总体明暗层次效果。《堕落的艺术》的影调是丰富的，有各种光影的设计。除了片头序之外，影片总共有三个动画场面，第一个和第三个是相同的室外场景，也是杀人的场所。第二个是室内场景，是胖将军用获取死亡瞬间的照片创造舞蹈的场面。室外杀人的场景运用了计算机动画全局照明的渲染功能，表现出平滑、自然的用光效果。总体而言，影片的三个动画场面都运用了灰调子的光线形态，大部分人与物都有明暗面的光线照明效果。

室外场景的白、蓝、绿、黄增加了画面亮度的颜色，但显然都不是特别明快、积极的光线效果。天空是蓝色的，却是偏暗色调的群青乃至苍青。白云不是透明的，在偏灰色的白云下面，物体笼罩着一层阴影。青蛙鸣叫所在的画面是一个降的运动镜头，开始部分是亮调子，有较亮的黄绿色，但末尾之处则出现大面积的暗绿色。无论是铁丝围墙、高耸的木架子，还是军官、士兵、摄影师，其造型的明暗设计，整体有较多的暗部表现。

室内场景主要运用了由计算机光线模拟出由桌上台灯、投射荧幕顶灯、照射机器聚光灯和荧幕放映时发出光的照明效果。环境大部分处于暗处，物体在微弱的灯光下大面积是黑或灰的，人在昏暗的光线下有时是灰色的，有时处于虚焦中变得模糊不清，有时又出现了半剪影的效果，从而烘托出一种突兀、沉闷、压抑的环境气氛。特别是椅子的空镜头，模拟出电影院观看电影的效果。人离去了，一张张座椅空了，折射了之前作为观众的士兵，他们已经死于战争。而电影院里银幕中的舞蹈艺术，题材是颓废消极的，同样也没有观众观看，起到了点题的作用（图2-22）。

（a）明暗光效

图2-22 《堕落的艺术》中的影调

(b)半剪影

图 2-22(续)

2)丑化人物的光线设计

运用光线进行环境和角色的造型是影像艺术独有的表现手法。光线是揭示生活的要素之一,也是刻画角色重要的画面元素。在《堕落的艺术》中,塑造胖将军的形象、气质和性格主要由不同的光位来表现(图2-23)。

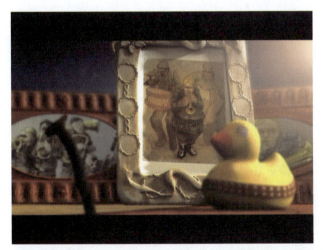

(a)前侧光

(b)顶光　　　　　　　　　　　　　　　　　　(c)全侧光

图 2-23 《堕落的艺术》中的光位

比如前侧光的运用。前侧光是影像艺术运用最多的光线，但对于胖将军来说，却是运用最少的光线。室内环境第一个动画镜头是左移动画运动镜头，开始部分是三张胖将军年轻时吹号子的照片，中间景是小黄鸭，前景是一颗竖立的钉子，其光线是暖色的前侧光。这个动画镜头展示了胖将军军人的身份和爱好艺术的审美趣味，同时通过象征的手法表现了胖将军的思想与爱好产生变化的原因。小黄鸭是儿童记忆中带来欢乐的器物，胖将军起初是爱好音乐的，而且从军后也做了号手。前景的钉子与室外场景固定木架子用的大量钉子是同一类物体，与前面那个杀人的军官长满钉子一样的胡子类似，暗示了战争对胖将军思想的戕害和禁锢。前侧光意味着小黄鸭与照片的部分是正常或者美好的，而钉子以及左移画面出场的胖将军，则更多地处在背光面，暗示了以前的美好已慢慢消逝。

再比如顶光的运用。顶光在表现人物时，鼻子以上部分明亮，但是眼窝、鼻下、两颊处等较暗，有丑化人物的作用。在影片中，当胖将军在欣赏死尸的姿态来表现舞蹈的动画段落中，他露出了快乐、陶醉的表情，然而投射银幕的顶光的运用让他变得丑陋起来，把胖将军人性的泯灭和丑恶的灵魂运用画面和光线生动地展示出来。

又比如全侧光的运用。全侧光会形成人物阴暗脸，面目狰狞恐怖，加上皱眉、青筋爆出、几簇如钉子般的头发，即使绿色的眼睛里留下了鳄鱼的眼泪，但转瞬即逝，另外，索要死尸照片，一个杀人机器、极权者的形象被鲜明地刻画出来，影片反战的主题也通过丑化胖将军的形象得以确立。

2.6 动画色彩

动画色彩是动画片视觉表达中最为直观的视觉元素，也是别具风格特征的语言符号。20世纪前30年，动画色彩工艺不断完善，开始成为动画视觉语言重要的构成。如今，动画色彩一方面展示人与物的基本颜色，呈现出他们的原有样貌，另一方面以一种主观的色彩表现获得一种超现实的视觉体验，成为动画视听语言重要的语言形式。

【案例】

《凯尔经的秘密》（2009 年）是由 Les Armateurs、Vivi Film、Cartoon Saloon 等公司制作，爱尔兰导演汤姆·摩尔和诺拉·托梅执导的二维手绘动画电影。影片讲述了在北欧维京海盗肆虐的爱尔兰地区，小修道士布兰登在伊丹修士和精灵阿诗玲的帮助下，克服重重困难，最后长大成人并完成《凯尔经》的故事。该片 2009 年获得第 22 届欧洲电影奖最佳动画片提名奖、第 82 届奥斯卡金像奖最佳动画长片提名奖，2010 年获得第 37 届安妮奖最佳动画电影提名奖。

《九十九》（2014 年）是由日本导演森田修平所创作并融合了手绘和三维计算机技术的一部动画短片电影。影片讲述的故事是一位旅人在寺庙里帮助修伞，缝制绢带，感恩旧物的贡献，最后获得妖怪馈赠。该片获得第 86 届美国奥斯卡金像奖。

2.6.1 动画色彩的概念和类别

1．动画色彩的概念

色彩是光的属性。光在物理学上是一种电磁波，波长大于 0.77 微米的称为红外线，波长小于 0.39 微米的称

为紫外线。红外线和紫外线均是肉眼不可见的。只有波长在 0.39 微米到 0.77 微米之间的电磁波才能引起人们的色彩视觉感知,此范围称为可视光谱。可视光谱中的光波并没有颜色,而是我们将它们感知为色彩。人的眼睛将所看见的光的波长传送到大脑,并被大脑翻译成色彩后才感知。

色彩具有相对性。人们对色彩的感知会受到光照环境、表面反射率、色温、周围的色彩、色彩的并列等影响而产生不同的色彩效果。但是动画色彩又具有恒久性,物体在不同的明暗环境下颜色会有所不同,但依然可分辨出是同一个物体。

动画色彩是指动画师根据动画片剧情或创意需要,对动画画面中的角色造型、环境背景、道具工具等进行色彩指定和设计,它们在光线照射过程中被吸收、反射、折射后,分成一束或多束可视光波的光线,作用于视觉而产生的某种色彩的感知。

2．动画色彩的类别

动画色彩的类别丰富多样,为了方便叙述,大体可以按照属性、色彩效果和心理作用三方面分类。

1)按照动画色彩的属性分,可以分为色相、饱和度和明度三种

(1)色相。色相也称色泽、色别、色名,是指为形容色彩本身而赋予不同色彩以名称。不同波长的光线作用于人眼并产生不同的色觉,于是就有了色相。红、橙、黄、绿、青、蓝、紫都是色相。色相是色彩的首要特征,由原色、间色和复色构成。

(2)饱和度。饱和度也称色度或色彩的纯度,是指形容某色彩的相对强度或纯度。饱和度取决于该色中含色(原色)成分和消色成分(灰色)的比例。含色成分越大,饱和度越大;消色成分越大,饱和度越小。白、灰、黑没有饱和度。

(3)明度。明度也称亮度,是指某一色彩在黑白画面中呈现或亮或暗的程度。不同的颜色具有不同的明度,其中黄色明度最高;紫色明度最低;绿、红、蓝、橙的明度相近,为中间明度。黄色比蓝色的明度高。另外在同一色相的明度中还存在深浅的变化,如绿色中由浅到深有粉绿、淡绿、翠绿等。

色彩的个性取决于色相、饱和度和明度,它们是色彩的基本特征,也是色彩中最为重要的三个元素。这三种元素虽有相对独立的特点,但又相互关联、相互制约,它们是构成色彩的基本要素。

2)按照在白色光线照射下的色彩效果分,可以分为固有色和非固有色两种

(1)固有色。习惯上把阳光下物体呈现出来的色彩效果总和称为固有色,比如在正常光线下,不同的月季花,其固有色是不同的。固有色是不能随意改变的,不同物体的性质随着固有色的改变而改变。

(2)非固有色。习惯上把阳光下可随不同物体对象的特征而改变的颜色称为非固有色。比如衣服的颜色并非衣服的固有色,它可以是黄色的、红色的、黑色的。

3)按照动画色彩的心理作用区分,可以分为暖色、冷色和温色 3 种

(1)暖色。暖色是指给人以温暖感觉的色彩,包括红色、橙色、黄色、棕色等。

(2)冷色。冷色是指给人以寒冷感觉的色彩,包括绿色、青色、蓝色、紫色等。

(3)温色。温色是指介于暖色和冷色之间的过渡颜色,包括黑色、灰色、白色等。

色彩的冷暖与色相、明度、饱和度也有很大的关系。一般来说,人们倾向可视光谱中所有红端(长波)的色彩为暖,所有蓝端(短波)的色彩为冷。低明度的色彩为暖,高明度的色彩为冷;无彩色系中白色有冷感,黑色有暖感,灰色居中;高饱和度的色彩为暖,低饱和度的色彩为冷。但事实上,色彩冷暖色的判定没有科学标准,色彩的心理作用存在主观性,人们不同的经验体会带来不同的色彩感知,有时候白色也很温暖,而寓意温暖热情的红色也给人一种寒冷的感觉。色彩对人引起的心理作用还表现在色彩的远近、轻重、大小等感知上,这不但是由

于物体本身对光的吸收和反射不同所产生的结果,而且存在着物体间的相互作用的关系所形成的错觉。

动画片《凯尔经的秘密》中的动画色彩主要由黄色、绿色、灰色、红色等构成。同一色相在不同的空间中因明度和饱和度不同会呈现出不同的色彩偏向。比如教堂边的绿色是一种明度较高的黄绿色,森林中也有黄绿色,但偶尔点缀着一些饱和度较高的绿植,特别是布兰登与阿诗玲在橡树上采浆果的时候,橡树背后的绿色饱和度更高,绿色更纯。虽然都是大自然的象征,但显然森林中绿色的使用,使人感到更加富有生机和生命力(图2-24)。

图2-24 《凯尔经的秘密》中绿色的运用1

有些时候,即使是明度和饱和度不高的绿色,但在前后景的对比色中,也会给人带来不一样的感觉。比如布兰登从木架子上摔落下来后,发现了通往森林的通道,大面积暗影中的青灰色的院墙中心有一个小口,显出黄绿色,还带了一点灰色。但当观众循着布兰登好奇的目光看去,在暗影中,这抹黄绿色似乎更亮,也更黄更绿了,充满了诱惑力(图2-25)。

图2-25 《凯尔经的秘密》中绿色的运用2

灰色也是影片的主色调,修道院的建筑和院墙、森林里雾色下的风景、布鲁姆巢穴、布兰登的卧室、修道院院长的卧室等都有灰色的设计,而且灰色的明亮程度与其他色彩并列在画面中能够呈现出不同的心理作用。比如阿诗玲救了布兰登灰雾沉砀的动画场面,透着一点绿意的白灰色给人纯净、温暖、美好的感觉。而在布鲁姆巢穴色调则是黑灰色,给人带来阴森、寒冷、恐怖的感觉(图2-26)。

影片中暖色主要由红色、棕色、橙黄色等构成,不同的暖色寓意有所不同。修道院院长在大面积青灰色墙面背景下,红色的衣着给人一丝暖意,他虽然古板、封闭,但初心是为了保护修道院。寓意着暴力和杀戮的北方维京海盗以黑色形象出现,配以大面积的红色火光渲染出了血腥的恐怖气氛。伊丹修士教授布兰登的绘经室里是橙红色,给人以温暖而神圣的感觉,尤其是到影片结尾,成年的布兰登给修道院院长呈上《凯尔经》的动画场面则是橙黄色,那是一种在黑暗中带来光明和希望的颜色,温暖而动人(图2-27)。

第 2 章　动画视觉语言要素：手工创作的画面

图 2-26　《凯尔经的秘密》中灰色的运用

图 2-27　《凯尔经的秘密》中暖色的运用

2.6.2　动画色彩的基本功能

瑞士色彩学家约翰内斯·伊顿在他的《色彩艺术》一书中说过，色彩美学可以从印象（视觉上）、表现（情感上）和结构（象征上）三方面进行研究。色彩的基本功能也体现在印象、表现和结构上（表 2-6）。

表 2-6　动画色彩的基本功能表

动画色彩的三个方面	基本功能	具　体　表　现
印象层面	视觉作用	（1）造型作用，体现动画角色设计和场景设计的视觉形象。 （2）交代环境，形成动画片的色调特点。 （3）构图功能

续表

动画色彩的三个方面	基本功能	具体表现
表现层面	情感作用	(1) 情感愉悦，注入兴奋与戏剧性。 (2) 表达人物情绪，刻画人物性格。 (3) 烘托环境气氛，形成影片特殊的风格与韵味。 (4) 构成动画作品的色彩基调，采用单色或偏色的色彩处理方法来获得某种情调或某种情节上的含义
结构层面	象征作用	(1) 服从于不同文化和时期的诸如生命与死亡、爱与恨等的象征。 (2) 突出人物关系，表现主题。 (3) 表现时空，形成结构性寓意

2.6.3 《九十九》中动画色彩的运用

电影理论家马塞尔·马尔丹认为："电影色彩的真正发明应该从导演们懂得了下列事实的那一天算起，即色彩并不一定要真实（即同现实完全一致），必须首先根据不同色调的价值（黑与白）和心理与戏剧含义（冷色和暖色）去运用色彩。"动画片色彩的运用不仅仅是通过对光源色、固有色和环境色的有效结合来获得一种静态的画面色彩感知，而是通过动画色彩不同颜色的表现，甚至同一颜色的渐变、过渡和强调，以及画面与画面间色彩的对比，凸显含义和基本功能。日本动画片《九十九》改编自日本民间传说《付丧神记》，充分运用了色调表达情感的叙事方式，以及其在不同环境空间中的变化，表现出影片所要阐释和表现的主题。

1. 不同色调表现不同时空，形成结构性意义

色调是指动画片画面整体的色彩组织与配置，它往往以少量几种颜色为主导，使画面呈现出一定的色彩倾向。动画色调会随着剧情、空间的变化而变化，也会随着角色的所见和心情产生相应色调的略微调整，呈现出不同的色彩倾向。动画片《九十九》有效运用了综合色彩三原色和色光三原色的红、黄、绿、蓝（色彩三原色为红、黄、蓝，色光三原色为红、绿、蓝）4 种颜色，并在 7 个动画空间中有所侧重（图 2-28）。

(a) 第一空间

(b) 第三空间

图 2-28 《九十九》中用不同色调表现不同时空

（c）第四空间

（d）第五空间

（e）第七空间

图 2-28（续）

　　首先，动画片第一空间、第二空间，即影片的开始部分，是以蓝色冷色调为主的现实空间。雨夜山林、雨夜寺内都被笼罩在黑夜里，身着蓝色衣服、土黄色蓑衣的旅人出场，画面主要呈现蓝色基调，闪光之下有微量的绿色，营造出阴森、诡异的环境效果。蓝色基调常用于中和画面暖色调。影片一开始用蓝色调，为后面出现暖色调埋下伏笔。

　　其次，第三空间和第四空间是暖色调超现实幻想空间。第三空间是修伞所在的空间，红、黄、绿、蓝都有呈现，并出现了融合了红色和蓝色的紫色，以暖色调为主。旅人穿着红色镶边的蓝色衣服，系着红色的腰带。唐伞小僧青蛙造型，身上白紫相间，四肢绿色，举着红柄的紫色唐伞。破碎的伞出现的时候，黄色由于亮度和纯度较高，在画面中显得特别耀眼和醒目。事实上，黄色也是伞眼睛的颜色，是其生命的象征，也是警醒的符号。随后伞被不断修复，分别以紫、红、绿的伞面被轮流修复完整，黄色隐去。第四空间是穿和服的女人所在的空间，红色为主色调，有粉红、火红、血红等，也有少量的绿、黄、蓝。女人穿着红色的和服，配以红黄相间的带子。带子上的黄色也有提醒之意。那些飘起来的绢带纯度、明度、饱和度明显降低，凸显了旧物"旧"的一面。旅人缝制的布块是花色的，有红、绿、蓝。与现实空间的冷色调不同，第三空间和第四空间用暖色调来表现鬼怪及烘托奇幻空间的气氛，更加强调和衬托出"万物有灵"的温情表达。这两个空间是动画片故事情节的发展部分，凸显了人类与别的生灵之间的关系。

　　再次，第五空间是黑夜中的尘冢怪王所在的空间。这是现实空间与幻想空间相结合的空间。尘冢怪王是尘

埃积聚起来的妖怪。在一切废物之中,尘冢怪王的造型色彩有紫色、红色和绿色等。尘冢怪王不断吐出了土黄色的浊气。土黄色强调了积怨的程度。在旅人的感恩中,土黄色慢慢减少并消失,人与物的对峙感化为无形。这部分是影片的高潮部分,表现了人对物的感恩之情。

最后,第六空间和第七空间是现实的空间,也是影片的结尾部分。第六空间是白天寺内空间,与第二空间相似,蓝色纯度降低,但从窗户照进来的阳光下,凸显了人与物的固有色。与第一空间形成鲜明对比,第七空间以绿色调为主,表现了人与物获得和解后的生机与新的希望。主人公撑着紫白色相间的唐伞,披上红、绿、蓝并呈现出紫色倾向的布块,处于画面的中心,气氛更加轻松、喜悦。特别是画面最后定格在象征着日本的富士山上,富士山蓝白相间,呈现出蓝紫色,让影片喻义深远。

2. 用色彩能量突出角色关系,表现主题

在动画影片《九十九》中,角色关系主要由旅人和唐伞小僧、绢带幻化的妖怪和尘冢怪王三类付丧神组成。不同的关系,其色彩能量是不同的。色彩能量是指色彩对我们形成的相对美学冲击,其能量取决于色调、饱和度、亮度的属性,色彩区域的大小以及前景与背景间的对比。在这些变量中,色彩饱和度对色彩能量起着决定性作用。

在表现旅人与唐伞小僧的关系时,紫色能量是最大的,青蛙造型面积最大的是紫色,唐伞被修复的镜头数是最多的,紫色的饱和度也最高。因此当旅人修复了唐伞之后,也得到了唐伞小僧的感激,因此到第七空间中,旅人获得了赠伞也就显得在情理之中,这是一种人与物相互帮助的行为。

绢带幻化的妖怪所在的空间红色能量最大,有桃红色、粉红色、血红色等,而且旅人的腰带也是红色的,到最后旅人获赠的布块也有红色的成分,也表现了人与物相互帮助的依存关系。而尘冢怪王所在的空间中,色彩能量来自土黄色,表现了物被人废弃之后,对人抱有的积怨。当旅人发自内心地感谢它们对人的帮助之后,土黄色也烟消云散,表现了人与物在感恩中获得了和解。

动画色彩强化了外部角色造型和自然环境,用色彩能量强调角色相互帮助的关系,营造和谐的氛围,并突出了物在人的感恩中获得一种新的人与物的关系。对一切物都怀有珍惜、感激之心,从而获得物与人平等、和谐的共生关系,这是影片所要表现的主题。

3. 蓝紫色的意义

摄影师斯托拉罗认为:"色彩是电影语言的一部分,我们使用色彩表达不同的感受和情感,就像运用光与影象征生与死的冲突一样。"在影片结尾的画面中蓝紫色日本富士山是有象征意义的。

紫色是暖色红色与冷色蓝色融合而成的色彩。在日本,江户时代以前,紫色被认为是一种高贵的色彩,只有具备相应的官位才可以着紫色服装,是尊贵身份的象征。付丧神唐伞小僧与尘冢怪王都有紫色的设计,这其实暗示了唐伞、旧家具等破烂之物都有值得尊重和高贵的一面。旅人的服饰主要是蓝色,他通过修伞,缝制绢带,感谢祷告,来表现对旧物的尊重、感激和敬畏。反过来,旅人也获得了付丧神的馈赠,撑着紫色的唐伞,披着蓝色、红色并列中带有紫色的布块,所以蓝紫色其实是人与物造型色彩融合的颜色,它彰显了人与物的平等共生的和谐关系。

富士山是日本的象征,日本人心目中的圣地。场景中富士山蓝紫色主色调设计,与旅人在最后一个动画镜头获得了一种呼应和暗示,这也是森田修平的期盼:日本是一个充分尊重传统器物,强调人与物平等的和谐共生的国家。

2.7 动画时间

动画时间是动画片视觉表达中最难掌握,却是最重要的元素。可以说,动画时间处理得好坏,直接影响了动画片的艺术质量,也决定了其艺术生命力。动画时间与动画空间是一个复合体,动画时间是建立在动画空间的基础上,动画空间是在动画时间的维度上运行。为了更好地理解动画时间的元素,遂作动画时间与动画空间硬性的拆解。

【案例】

《山水情》(1988年)是由中国上海美术电影制片厂制作,特伟、阎善春、马克宣导演的水墨动画短片电影。影片讲述的是渔家少年撑船渡老琴师过河,老琴师在岸边晕倒后被渔家少年救下,遂授予琴艺的故事。为了让渔家少年琴艺增进,老琴师思考许久,他偶然看到了雏鹰离开母鹰独自展翅翱翔的情景,便决意离开,并把古琴赠予渔家少年。最后渔家少年抚琴而弹,琴声悠扬、荡漾于山水之间。该片获1989年苏联第1届莫斯科国际青少年电影节勇与美奖,1990年加拿大第10届蒙特利尔国际电影节最佳短片奖等大奖,并被选为2006年法国昂西国际动画电影节评选的"动画的世纪·100部作品",排名第80。

《父与女》(2000年)是由英国 cloudrunner 电影公司与荷兰 cineTeFilmproductie 电影公司联合出品,英籍荷兰艺术家迈克尔·度德威特导演的手绘与计算机二维结合的动画短片电影。影片讲述的故事是父亲驶船而去,女儿从幼女、儿童、少女到长大成人、结婚生子、年迈老去,一直坚持到湖边等待父亲归来,最后她走入停在干涸湖中的船里,时光恍惚倒流,她回到年轻的时候并与父亲重逢。该片获2000年第73届奥斯卡最佳动画短片奖、渥太华国际电影节最佳独立电影奖。

2.7.1 动画时间的概念和类别

1. 动画时间的概念

时间是一个抽象的概念,其是物质的运动、变化的持续性、顺序性的表现。动画时间和现实生活时间可以一样,比如纪录动画电影中的许多动画镜头甚至动画场景是按照现实生活中的时间线性设计,展示出时间流逝的过程,从而表现出生活的真实样貌。也可以不完全一样,比如有些动画电影的剧情时间也可以通过时间的省略、倒退、停顿,以及动画镜头的组接等,突出与现实生活时间的不一样,从而体现动画片是一种既反映现实生活又高于现实生活的艺术样式。

动画时间是用光波和声波来表现,并由动画放映时间、动画叙事时间和动画心理时间三种具有相互关系的元素构成的时间形式。

动画片有最小的时间单位。动画片的运动是间歇运动,其最小时间单位是一格或一帧。动画片的时间单位通常是1/24秒,也有1/18秒、1/48秒等。动画片的一格或一帧是看得见的,可以被人们"感觉"到,因此动画创作人员要掌握不同格数或帧数在银幕或屏幕上所表现出的动画效果。

2. 动画时间的类别

动画时间是一个比较复杂的概念和元素。根据动画片时间的设计和表达,可以有三种类型的区分。

1）依据动画时间的存在形式区分

（1）动画放映时间。动画放映时间是指动画片延续的时间，也就是剪辑软件中时间线的时间。在动画片中，动画放映时间是确定的，具体到动作时间、动画镜头时间、动画场景时间、动画序列时间，整个动画片的时间长度。而其中动作的时间设计是动画片创作中最富有特色，也是最重要的核心环节。在动画片画面分镜头绘制模板中，有一个时间的指示。这里的时间就是每一个动画镜头延续的时间。所有的动画镜头延续时间相加得到的时间就是整个动画片延续的时间。

（2）动画叙事时间。动画叙事时间是指动画片诸如光阴岁月，春、夏、秋、冬，白天与黑夜，过去、现在和将来等在文本内故事时间的具体呈现。动画叙事时间有时候是确定的，比如在画面中出现的时钟时间，可以精确到小时、分和秒。

有时候动画叙事时间又是不确定的，只能大概猜测是哪个时间段，比如季节时间，下雪了就意味着故事发生在一年中的冬季，是观众依据生活经验做出时间的判定，具有主观性。

（3）动画心理时间。动画心理时间是指观众观看动画片产生印象的延续时间，表现为动画片放映给人心理上带来的节奏和快慢感知等。动画观看时间是一种心理的时间，具有很大的主观性。这是由于观众的印象有时候是主观、武断的。动画心理时间与动画片的信息量和观众的兴趣有关。动画片没有最小的信息单位。当动画片声画信息量较少，而画面停留的时间较长，观众就认为节奏较慢，动画片放映时间较长。同样，当观众对动画片的内容兴趣较高，就会觉得动画片放映时间较短。

2）依据动画时间表达形式区分

（1）动画时间的连贯。动画时间的连贯是指动画的时间是绝对连续的，与现实生活的时间是一致的。从某种意义来说，这类时间的连贯性最明了的例证就是从一个画面切换到另一个画面，但是画面上的音乐是连续的，没有中断。

（2）动画时间的确定性省略。动画时间的确定性省略也称时间的跨越，是指两个动画镜头之间存在着间隙，从画面上看是省略的，却可以通过空间的位移被感知和衡量。比如一个人从树上掉落到地上，为了表现掉落的快速和结果的严重，则可以通过选取这段动作的两个部分作为两个动画镜头组接起来，其中省略掉的一部分动作是可以度量的。

（3）动画时间的不确定性省略。动画时间的不确定性省略是指两个动画镜头之间存在着时间距离，从画面上看是省略的，却不能通过空间的变化来度量，只能借助某种视觉的元素，如钟表、服饰、光影、色彩、字幕等来衡量。比如白雪皑皑的远山叠画为春江水暖鸭儿游动，时间就有可能是数月，不能被精确地计算。

（4）动画时间的压缩。动画时间的压缩是动画时间省略中的一种特殊形式，是指在一个动画镜头中，省略故事的延续时间，从而获得动画放映时间少于故事中的延续时间的效果。动画时间的压缩是动画片最富有特色的时间表达方式。

（5）动画时间的加长。动画时间的加长是指加长故事的延续时间，从而获得放映时间多于故事中的延续时间的动画时间表达方式，比如《战舰波将金号》中的敖德萨阶梯场面。

（6）动画时间的确定性倒退。动画时间的确定性倒退是指两个动画镜头之间存在着间隙，空间的位移是倒退，而不是向前跨越，并可以被感知和衡量。比如一个人走过一幢楼，他突然想起楼前的橱窗里的有一个似曾相识的物件，画面是他想的动画镜头；下一个镜头是他走过橱窗。这其实是一种闪回，从放映的时间来看，是一种确定性的时间倒退。

（7）动画时间的不确定性倒退。动画时间的不确定性倒退是指两个动画镜头之间存在着时间距离，从画面上看是倒退的，却不能通过空间的变化，只能借助某种视觉的元素，如钟表、服饰、光影、色彩、字幕、声音过渡等来

衡量。比如有一个人用旁白叙述多年以前发生的事情,画面进入了多年以前的时空,这就是动画时间的不确定性倒退。

(8)动画时间的确定性预提。动画时间的确定性预提是指两个动画镜头之间存在着间隙,空间上是预先展示未来的画面,而且是可以被感知和衡量的。

(9)动画时间的不确定性预提。动画时间的不确定性预提是指两个动画镜头之间存在着时间距离,从画面上看是未来的动画时间提前到现在,却不能通过空间的变化,只能借助某种视觉的元素,如钟表、服饰、光影、色彩、字幕、声音过渡等来衡量。

(10)动画时间的加速。动画时间的加速也称快镜头,是指扩大了空间相对于时间的值,把现实生活的时间用加速的方式进行展示,能使各种异常缓慢的运动和最难感觉的节奏凸现出来。比如花朵的开放过程是比较缓慢的,但在动画片中可以通过减少中间画的方法,以达到花朵快速绽放的效果。

(11)动画时间的减速。动画时间的减速也称慢镜头,是指扩大了时间相对于空间的值,把现实生活的时间用减速的方式进行展示,能使各种异常快速的运动和节奏缓慢下来。比如一些酷炫、优美的动作,发生得太快了,观众看不清,就需要通过增加中间画的方式,让动画减速,观众就会看得更加清楚。

(12)动画时间的重复。动画时间的重复是指表现一个人或物的某个动作时,用故事时间重复的手法,利用不同角度的画面来展示,从而起到一种强调、烘托、渲染的效果。

(13)动画时间的停顿。动画时间的停顿是指为了节奏的需要而强化某个动作或情绪,使用故事时间停滞、画面定格的时间表达形式。

3)依据动画时间语态区分

(1)动画现在时态。动画现在时态是指动画片在放映的时候一直是运动着的,所有的动作和事件应都是现在发生的。动画现在时态是动画片唯一的时态,是已经过去的或者未来发生的事件都在当下进行。

(2)动画过去时态。动画过去时态是指在故事时间中,表现过去时间里发生的动作或状态,常表现于回忆主观的过去、客观的过去、历史的过去和想象的过去等。

(3)动画未来时态。动画未来时态是指在故事时间中表现未来时间里发生的动作或状态,常表现于真实的未来、想象的未来和从戏剧角度来说是真实的未来等。

(4)动画混合时态。动画混合时态是指在故事时间中,动画的不同时态同时进行着。

动画片《山水情》的放映时间为19分10秒,其动画故事叙事时间不确定,从渔家少年为老琴师撑船开始,一直到老琴师与他离别结束。整部动画片语态都是现在进行时态,对于故事时间来说,则有动画现在时态和动画过去时态两种动画语态的设计。动画现在时态从始至终,其中也有短暂的闪回,为过去时态。

在动画时间的叙述方面,除了动画时间的加长、动画时间的确定性倒退、动画时间的确定性预提、动画时间的不确定性预提、动画时间的加速、动画时间的减速、动画时间的重复和动画时间的停顿等以外,影片其他类型都有体现。第一,动画时间的连贯。比如老琴师躺在床上,听到了演奏的口笛声,接下来的动画镜头是渔家少年撑着船到家。呼应着口笛声,古琴声响起,渔家少年走进房子。这几组动画镜头的放映时间与故事时间一致,动画时间是连贯的。第二,动画时间的确定性省略。比如老琴师在岸上晕倒,渔家少年从船上开始跑的一部分动作省略,画面空间距离可以度量出已经省略的时间。第三,动画时间的不确定性省略。比如老琴师授予渔家少年琴艺,就用了6个时间段,分别是第一次学琴、秋叶下习琴、月下独奏、冬日学琴、春天郊外练琴和山水间独奏(图2-29)。这6个时间段之间都是不确定的时间省略,无法具体到时日,但时光匆匆,已经过去了数月,让人在时间的流逝中感受到渔家少年琴艺渐长直至精湛的过程。第四,动画时间的压缩。比如老琴师与渔家少年泛舟山涧中的一个动画镜头,画面中小船从右上角沿着对角线而下,小船隐去,在左移的动画镜头中,小船再次出现,

小船从消失到出现的空间距离所用的时间远远大于移镜头的运动时间,这里就运用了动画时间的压缩表达方式(图2-30)。第五,动画时间的不确定倒退。影片在渔家少年在山水间弹琴的时候,有一段是不确定性的时间倒退的叙述方式,大约在影片的14分58秒,用时1分11秒左右。这一段用的是动画的过去语态,在古琴声的连贯音乐中,画面用闪回的形式展示了师徒泛舟水上、老琴师弹琴和赠琴等画面,用凝练的动作和不确定的时间回顾了相识、学琴直至最后赠琴的师徒情谊。

(a) 第一次学琴

(b) 秋叶下习琴

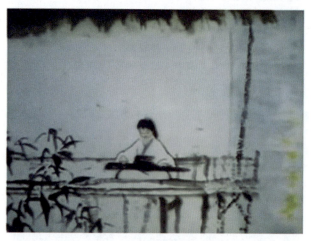
(c) 月下独奏

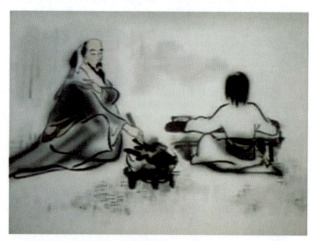
(d) 冬日学琴

(e) 春天郊外练琴

(f) 山水间独奏

图2-29 《山水情》中弹奏古琴的6段时间

图 2-30 《山水情》动画时间的压缩

一部动画片时间是否过长，与片长关系不大，其根本是影片的时间冗余问题，即观众观影时的心理时间长于放映时间。一个故事讲述得好坏，叙事时间是否详略得当，与观众的心理时间有关。观众观看一部影片的心理时间长短，固然与其所处的时代以及自身的民族背景有关，与年龄、知识、阅历有关，但仍有一些客观的共性规律可以总结。动画电影的心理时间可以用以下公式（图 2-31）表示：当放映时间一定时，若观众代入系数大于 1 时，心理时间就越是低于放映时间，时间冗余就越少，影片吸引力就越大；反之，观众代入系数越是小于 1，观众的心理时间就越长，时间冗余就越大，影片的吸引力就越是差强人意。《山水情》给人缓慢的印象，与当下年轻的观众难以有效代入影片有很大关系，加上民族音乐作为纯粹的影片配乐，参与叙事功能较少，并且不能与现代观众产生共鸣。

$$心理时间 = \frac{放映时间}{观众代入系数}$$

图 2-31 动画电影的心理时间

2.7.2 动画时间的基本功能

动画时间的类型不同，其基本功能是不相同的（表 2-7）。对于动画片来说，它可以与真人实拍影像一样对不同的故事时间进行任意地安排和设计，也可以通过在一个动画镜头内对动作时间、时空关系进行异化处理，实现动画片的超现实感觉，彰显动画片的独特之处。

表 2-7 动画时间的基本功能表

动画时间	基 本 功 能
动画放映时间	（1）确立动画镜头动作的时长和动作的节奏。 （2）确立动画镜头时长。 （3）确立动画片时间长度和故事时间的节奏
动画叙事时间	（1）表现具体的钟点、时日、季节、年份等。 （2）角色的生命长度。 （3）表现角色的意志、情绪和本能。 （4）表现节奏，营造紧张的气氛。 （5）服务于故事，产生新奇感
动画心理时间	（1）判定动画叙事时间、动画节奏是否合适。 （2）判定动画放映时间是否合适

2.7.3 《父与女》中动画时间的运用

动画片《父与女》放映时间总长约 8 分 14 秒,除去片头和结尾字幕,全片分成白天父女离别与等待(约 89 秒)、夕阳中一人等待(约 21 秒)、风中一人等待(约 30 秒)、雨中一人等待(约 23 秒)、与同伴一起骑行经过时的驻足而望(约 41 秒)、与爱人一起骑车而过的片刻张望(28 秒)、一家 4 口的停留与远望(约 29 秒)、冬日一人等待(约 23 秒)、初春在干涸的湖水边一人等待(约 28 秒)、老去和与父亲的重逢(122 秒)总共 10 个动画场面。影片在时间表现上呈现出以下几个特征。

1. 动画时间的压缩和倒退设计

动画片由于制作工艺的原因,其动画时间不仅仅是对动画片中现实生活时间地打断以及针对碎片化的时间进行重新组织和安排,而是直接以人工制作的方式对现实时间进行变形、改装,从而呈现出动画时间的非现实化和特殊性。在动画叙事时间的表达方式中,一个动画镜头中的动画时间的加长、压缩、倒退和跨越,以及动画时间的加速、减速、重复和停顿等都是特别容易实现的,也是动画片所特有的艺术表现形式。比如动画时间的压缩可以有两种方式实现,一种是时间的省略与时间的压缩和跨越,比如库布里克的《太空2001》猿人扔骨头实现的时间的前进,《阳光灿烂的日子》中丢书包实现了马小军的快速长大,《泰山》中被扔起来的泰山实现了瞬间长大等场景,都是运用了动画时空压缩的表现形式。

另一种就是时间的省略与时间的压缩和倒退。《父与女》中,最富有意味的动画场面是女儿与父亲重逢的时候,年迈的女儿在船里,并在音乐声中突然醒来,她向画面的左边跑去。接下来的动画镜头是动画片所特有的,穿着蓝裙子的她在变形中,由胖到瘦变成了与同伴一起骑行经过时,驻足而望的动画场面中,同样是穿着蓝裙子少女的样子。这种在时间上通过动画时间压缩和倒退的方式,在空间上通过动画角色变形的方式,使影片快速地倒退到动画片现实生活中女儿对父亲完整思念的终点,也表达了女儿对父亲的一如既往的真挚感情和父女情深(图 2-32)。

图 2-32 《父与女》中两处少女的形象

2. 动画叙事时间的线性和轮回设计

动画时间的叙述形式是丰富多样的。在规定的放映时间里,对动画片不同的叙事时间进行重新组织和设计是动画时间设计的重要内容。动画影片《父与女》的放映时间除了开头、结尾和中间部分时间较长外,其他动

画场面均为 20～30 秒。影片对女儿的生命长度做了不同叙事时间的切分,并通过影片在结构上的开始、中间、高潮和结尾的设计,突出了生命时间线性的设计和维度,用从幼女到死亡将近人的一生的时间表现了女儿对父亲的漫长等待和思念。

其中有三个重要的部分:一是影片的开始部分,交代了故事地点、时间和女儿终其一生等待的原因。二是中间部分时间最长的动画场面,与同伴一起骑行经过时的驻足而望,约 41 秒,这部分是女儿对父亲完整思念的终点,为最后一个动画场面中的幻想时空做了一个伏笔性的交代。之后,她的情感有所转移,对父亲的思念也逐渐淡化。三是高潮和结尾部分,这部分是女儿生命的终结。凄美的结局体现了悲剧的力量,让人随着女儿的老去而惋惜、伤感。但结尾幻想的部分,她再次回到了纯真的少女时期与父亲重逢,却是精神上的大团圆,加强了悲剧的意义,让人心有戚戚而泪下。这三个部分用动画叙事时间的线性和轮回设计,用动画时间的不确定性省略,与动画时间的压缩和倒退的表达方式,形成了一个生命时间的圆圈,体现了女儿对父亲真挚的情感,表现了父亲与女儿之间的感情和爱的永恒的主题。

在叙事时间上,除了父女之间真挚感情叙事时间上的缝合设计之外,还体现在通过其他角色的设计来强调父女情感这种人类最普遍而又最珍贵情感以及生命轮回的意义。女儿与父亲离别是在幼女时期,而年老的她再到湖边的时候,有一个幼小的女孩从她身边与她相向而过,这就让影片从个别性进展到普遍性,让影片意犹未尽,有了更普遍、深远的意义(图 2-33)。

✝ 图 2-33 《父与女》中两处幼女的形象

3. 动作时间设计的意味性

对于动画片来说,动画镜头动作的时间掌握主要有两个方面:一是无生命物体运动的时间;二是有生命角色的运动时间。在《父与女》中,无论是光、影、风、雨、水等自然现象,自行车、船、衣服等无生命之物,还是人、树、叶子、草、小鸟等有生命角色等运动,都符合动力学原理,时间把握得都很准确,而有些简单的动作在简单的画面中反而获得一种特别的韵味。比如动画场面"风中一人等待"表现了由于风而形成动作的设计,丰富、生动、传神。飘动的树叶、摇摆的树、小草摆动、头发飘扬、衣服摇动,以及女孩推车走上土坡和负重骑车前行等运动和状态,虽寥寥几笔,却细腻、生动而有意味。特别是女孩因斜坡而努力推行,顶着风且努力蹬车的动作,由环境的恶劣衬托出女孩对父亲浓郁的感情,也表现出了女孩到湖边等待父亲归来的坚持和不畏艰难的意志(图 2-34)。

4. 自行车的时间象征作用

影片通过运用自行车意象表达的方式,体现了时间语言的象征作用。自行车是影片中的交通工具,也是生命

前行或终止的象征。自行车的车轮就像人之生命的年轮，一圈又一圈地转动着。父亲与女儿骑自行车到湖边的时候，父亲把自行车停在了树边，自行车不再骑行，也就意味着他生命的结束。特别是在风雨的转换中，父亲的自行车已悄然隐去，再次强调了父亲的真正离去。

　　对于女儿来说，她一辈子都在骑车途中经过湖边等待，自行车的车轮仿佛岁月流逝的年轮，一路骑来直至生命的最后。最后，自行车在两次倒下之后，年迈的女儿已经无暇顾及，其实也意味着她的生命已经走到了最后（图2-35）。

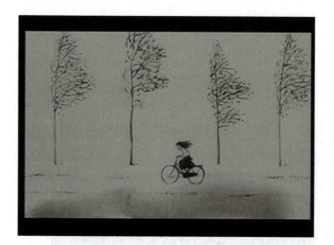
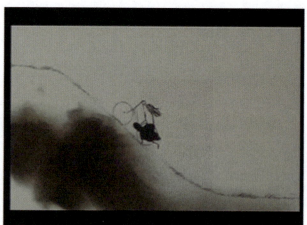

图2-34 《父与女》中女儿顶风推车、骑车

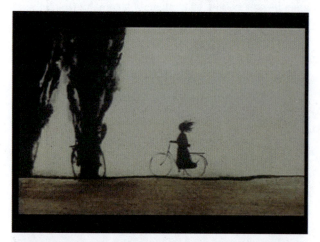
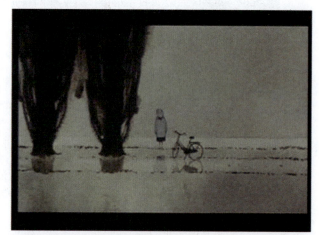
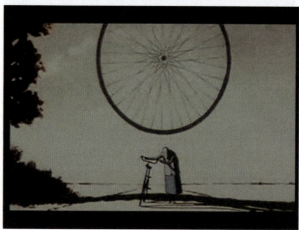

图2-35 《父与女》中自行车的意象表达

2.8 动画空间

动画空间与动画画面中的人或物的运动是最能彰显动画片独特之处的视觉元素。在动画片的制作工艺中，有一个场景绘制的工艺环节，就是对动画空间的赋形。但场景绘制只是创作了动画画内空间的部分，很多动画画外空间的部分却需要我们通过观众的幻觉和想象来完成。

【案例】

《头朝下的生活》（2012年）是由英国国家电影电视学院出品，蒂莫西·锐科特导演的黏土定格动画短片电影。影片讲述了一对生活在飞行屋里的老夫妻，因生活琐事摩擦不断，丈夫想通过修鞋来修复关系，却因为误会导致关系更糟。妻子怒而出门，而后发现丈夫还牵挂着自己，又看到新修好的鞋子，便与丈夫冰释前嫌，最后通过钉鞋倒挂的方式与正立的妻子和好相处的故事。该片获得了2012年第65届戛纳电影节电影基石提名奖，2013第85届奥斯卡金像奖最佳动画短片提名奖、第40届安妮奖最佳学生影片奖。

《红辣椒》（2006年）是由日本MAD HOUSE动画公司制作，日本动画大师今敏导演的动画长片电影。影片主要讲述了精神医疗师千叶敦子与其另一个身份盗梦侦探"红辣椒"在精神治疗仪DC MINI的帮助下，一方面深入调查三台DC MINI被盗事件，查到并对付了幕后黑手，然后与DC MINI发明者时田实现了有情人终成眷属；另一方面帮助粉川警察找到了心理问题的根源并治愈了其心理疾病的故事。该片入围2006年威尼斯电影节主竞赛单元，获2007葡萄牙奇幻电影节影评人选择奖、2006年蒙特利尔电影节大众选择奖等多项大奖。

2.8.1 动画空间的概念和类别

1．动画空间的概念

动画空间是指用光波和声波表现的非现实生活空间，并且由二维或多维的银幕或屏幕来展示二维、三维、四维或者多维空间的画内画外空间综合构成的空间形式。

动画空间是无限的，是在运动中由画内空间向画外延伸的无限空间，依靠观众的幻觉和想象来实现：一方面动画空间的无限性表现在画内空间可以向上、下、左、右、里、外6个方向无限延伸，画内空间只是无限空间中可视空间的部分；另一方面动画空间的无限性还可以通过动画镜头与动画镜头的组合而形成无限想象的动画空间。动画空间又是立体的，可以通过物体的立体形态或者画面纵深发展表现来展示画面。

动画空间与场景是不一样的。场景一般指故事的发生地，往往是对绘制工艺上的具体环境的展示和表现。而动画空间除了可视场景外，还包括很多不可视、不可绘制的无限想象空间。

2．动画空间的类别

动画空间是自由的，其存在和表现形式也多种多样。根据动画空间的存在形式、空间观念和故事中动画空间与剧中人的关系，可以分为以下不同类型的空间。

1）根据动画空间存在形式分

从视听感知经验来分，动画的存在形式分为画内空间和画外空间两类空间。

（1）画内空间。画内空间是指观众看得见的画面空间。画内空间是动画片场景创作的主要内容，直接影响了动画片的美术风格和画面视觉效果。

（2）画外空间。画外空间是指观众看不见的，可以通过画内可视可听元素，如画外音、事物的局部、光线的闪现等来进行暗示和让人想象；或者是通过动画镜头与动画镜头的剪辑组合而获得的动画空间。

2）根据故事空间来分

动画的故事空间往往是指剧情空间，是动画故事中人们的生活或想象出的空间。对于动画故事中的人来说，真实存在的空间是现实的空间；非真实的空间则是想象的空间。有时也会出现两者的混合类型。

（1）剧中人的现实空间。剧中人的现实空间是指剧中人生存的物质现实空间，通过画内画外空间构成一个整体的艺术现实世界。

（2）剧中人的想象空间。剧中人的想象空间是指剧中人想象的意识空间，一般通过画内画外空间构成一个整体的艺术幻想世界，如无意识产生的幻觉或主动地去想象不存在的空间。

（3）剧中人现实与想象的结合空间。剧中人现实与想象的结合空间是指剧中人生存的物质现实空间与想象的意识空间结合在一起的动画空间。这是一种建立在物质空间基础上的创造性空间。

（4）剧中人回忆的空间。剧中人回忆的空间是指根据剧中人的记忆，画面重现已经过去的现实的物质空间。剧中人回忆的空间往往通过荧幕、屏幕等视听媒介呈现。对于故事中的现实空间而言，其本质上是非现实的。

3）根据叙事观念来分

从叙事的观念来分，动画空间有封闭空间和开放空间，主要取决于动画创作人创作故事或思想、情绪表达与人类真实空间的关系。

（1）封闭的动画空间观念。封闭的动画空间观念是指动画故事空间是封闭的，与观众所处的空间没有任何的关系。封闭的动画空间观念是大部分商业动画片所具有的叙事观念。动画片的叙事语法大多数也是建立在封闭的动画空间的观念基础上的，比如三镜头法、轴线的运用、左出画右入画等。

（2）开放的动画空间观念。开放的动画空间观念是指动画故事空间向观众所处的空间开放，把观众所处的空间纳入动画故事空间建构的一部分。开放的动画空间观念把可视的画内空间喻为面向生活的一扇窗户，身在画外的观众能够通过这扇窗户透视出现实人生的丰富世界来。

4）根据人与物在画面纵深方向上的位置分

对于画内空间而言，根据人与物在画面纵深方向上的位置，又可以分为前景、中间景和后景三部分。这种画内空间的设计是基于现实主义的经验的，它犹如我们眼睛看的空间一样，是立体的。所以不管是二维动画，还是计算机三维动画，都有意识地用前景、中间景、后景的构图设计，在二维的银幕或屏幕媒介上模仿出这种立体的银幕效果。

（1）前景。前景是指人与物居于画面纵深方向上的前面位置，与观众距离较近的空间。这个空间不一定都要放上人与物，有时候在画面构图上可以留白，也可以点缀一点植物、道具以加强画面的深度感。

（2）中间景。中间景是指人与物居于画面纵深方向上的中间位置，与观众距离中等的空间。这个空间往往是动作和事件展示的中心位置，也是叙事核心内容传达的重要位置。

（3）后景。后景是指中间景之后到无穷远处，与观众距离较远的空间。后景在构图上可以达到衬托中间景的效果，对于深度空间的营造也起了重要的作用。

在动画片《红辣椒》中，对画内画外空间的安排和设计在影片的第一个动画镜头就做了展示。画内空间是舞台上，一缕灯光下，一辆小车从后景驶到中间景，在小车中钻出一个很大比例的红辣椒。画外空间则是舞台空间向上、下、左、右、里、外无限延伸的空间，可以通过观众视听感知经验补充完整，比如舞台上空应该有光源的存在，这是通过画内空间的一缕光暗示出来的，而在第四个动画镜头舞台上方的一排光源印证了第一个动画镜头画外空间想象的合理性（图2-36）。

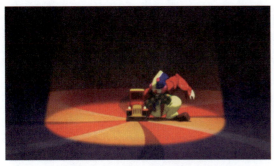

(a) 第一个动画镜头的动画画内空间　　　　　　　(b) 第四个动画镜头的动画画内空间

图 2-36 《红辣椒》中的画内空间

又比如在千叶敦子、时田、小山内等用计算机屏幕查看"冰室的梦"的动画场景中，有一个动画镜头是岛所长躺在床上，头部大概在中间景的位置，后景是隔壁的房间，一位工作人员站在玻璃窗的另一边，前景则是另一位工作人员，背对着观众，看向岛所长。而在后面的镜头中，前景是千叶敦子等在计算机前，显然是前面镜头中后景的位置；中间景是一位工作人员站着的位置；后景则是岛所长躺在床上（图 2-37）。画内空间的前后景设计，一方面有利于在二维的画面中营造三维空间感，强化空间的立体感和深度感；另一方面也可以通过不同区域的设计，形成人物关系的对比，可以获得更丰富的信息内容或言外之意。

图 2-37 《红辣椒》中不同动画镜头的前景、中间景、后景的设计

一般来说，有些艺术动画片会出现开放的动画空间观念，如日本动画短片《雨之城》（2011 年）最后一个动画镜头，穿黄色衣服的小女孩在后景看向了观众，此时全片的动画空间向观众所处的空间开放，仿佛观众所处的现实空间有了链接，给人带来无尽的思考。海子有诗云："这是雨水中的一座荒凉的城。"影片中的雨之城也许就指向了人们心灵深处某些荒凉和冷酷的地方。而商业剧情动画片的动画空间观念都以封闭的动画空间观念为主，偏艺术的商业剧情动画片《红辣椒》也不例外。尽管影片不同的动画空间经过多重设计，在梦中最后也能往来自如，但本质上其并没有向观众所处的空间开放，最鲜明的标志就是动画片中角色的眼睛是不看向观众的，也不会与观众产生交流。

对于故事中动画空间与剧中人的关系来说，《红辣椒》的动画空间设计是独特而丰富的。剧中人的现实空间有千叶敦子、时田等所在的财团法人精神医疗综合研究所、粉川警察的办公室、冰室住所、时田儿时游玩的游乐场、医院等。剧中人想象的空间有粉川警察的梦境以及岛所长、冰室、时田等的梦境等。剧中人现实与想象的结合空间有两类：一类是真实的现实空间与想象的空间结合，另一类则是现实空间与想象空间的混淆。前者如千叶敦子与红辣椒对话所在医院连廊，想象红辣椒出现在画面中。后者如巨大的女偶袭击岛和千叶敦子所在的大楼。最后是剧中人回忆的空间，这是一个过去时态的现实空间，必须通过银幕或屏幕进行闪回。比如粉川警察回忆 17 岁时天真的警察故事的空间画面就是通过网络空间中的银幕空间重现的（图 2-38）。

(a) 剧中人的现实空间（精神医疗综合研究所）

(b) 剧中人的现实空间（粉川警察的办公室）

(c) 剧中人的想象空间（粉川警察的梦境）

(d) 剧中人的想象的空间（岛所长的梦境）

(e) 剧中人的想象空间（千叶敦子的意识世界）

(f) 剧中人的想象空间（千叶敦子的梦境）

(g) 剧中人现实与想象的结合空间（医院连廊）

(h) 剧中人现实与想象的结合空间（大楼）

(i) 剧中人回忆的空间（网络空间里的银幕空间）

图 2-38 《红辣椒》中不同的动画空间设计

2.8.2 动画空间的基本功能

空间似乎成了感觉的普遍形式,在电影作为一种视觉艺术的范围内,这对电影来说最为重要。诚然,动画空间是动画片重要的语言形式。动画空间以其想象性、创造性和灵活可塑性不仅为动画片存在提供了基础的视觉保障,也在故事叙述中获得了解放,成为动画片灵性和意味性表达的重要语言。总体来说,动画空间的基本功能如表2-8所示。

表2-8 动画空间的基本功能

动 画 空 间	基 本 功 能
动画画内空间	(1) 造型空间的作用,创造不同氛围、情绪的空间,凸显画面美术风格和视觉效果。 (2) 以有形的画内空间体现无形的画外空间。 (3) 代表了一种动画角色之间的关系
动画画外空间	(1) 让动画片的空间达到一定的深度和宽度,营造出动画空间的开放性和无限性。 (2) 传达出作者的空间叙事观念。 (3) 传达出言外之意的效果
动画故事空间	(1) 塑造角色的作用。 (2) 在情节中交代时空关系,增强叙事的能力。 (3) 传达出故事的主题

2.8.3 《头朝下的生活》《红辣椒》中动画空间的运用

动画空间可以通过写实、记录的手法获得与真人影像空间一样逼真的效果,也可以超越物理空间的写实性,表现出无限动画空间的想象性。《头朝下的生活》与《红辣椒》两部动画影片都凸显了动画空间在造型和叙事上的创新性和独特性。

1. 造型空间的超现实性

动画空间在美术风格上主要有三类:一类是写实的风格;一类是写意的风格;一类是抽象的风格。前两类在商业动画片和部分艺术动画片中较常用,而抽象风格类动画一般都出现在艺术实验动画短片中。《头朝下的生活》动画空间塑造的材料主要以实物或黏土为主,在美术风格上偏写实。但影片动画空间的独特性在于以不同空间并置的手法,嫁接了两个方向完全相反的空间,从而呈现出超现实的色彩。一个画面中,人与物因重力不同,会呈现出不同方向的站位或摆放。刚开始,飞行屋里丈夫是正立的,妻子却是倒立着的。但当飞行屋因撞击而上下颠倒时,妻子就是正向站立,而丈夫却是倒立的(图2-39)。影片人与物互为倒置的动画空间在人类世界是不存在的,却能鲜明地暗示出丈夫、妻子的隔阂和生活习惯的差异,起到了塑造角色和强化人物关系的作用。最后通过妻子把鞋钉在天花板上,采用倒挂的方式获得了两人同为正立,暗喻了彼此之间隔阂的消除和情感创伤的弥合。

动画影片《红辣椒》的故事空间中的现实空间也是偏写实的,但梦境的动画空间却是幻想的、超现实的,表现出了人的潜意识和无意识的精神层面。比如粉川警察所在的过道变形、扭曲,直至退到背景,逐渐消逝,最后画面背景变成了空白,折射出他精神世界的疑惑、焦虑和恐惧的深层原因。不同动画空间可以并置,也可以杂糅在一起,从而实现梦中场景在不同动画空间中独特的存在形式(图2-40)。

图 2-39 《红辣椒》中动画空间的互为倒置

(a) 动画空间的变形、扭曲　　　　　　　　　(b) 动画空间的变形、消逝

(c) 动画现实与想象空间的并置

(d) 动画想象空间的杂糅

图 2-40 《红辣椒》中动画空间的超现实性

2. 动画空间代表了动画角色之间的关系

动画角色之间的距离暗示了动画角色之间的关系。在现实生活中，一般地说，公众距离为 360～750cm，社会距离为 120～360cm，个人距离为 45～120cm，亲近距离为皮肤至 45cm。每一个角色都有自己的空间范围，当与他人关系密切时，他就容许他人靠近或者进入他的空间范围，比如是个人距离或者亲近距离。否则，就会形成侵犯的关系。在动画影片《头朝下的生活》中，当丈夫与妻子还存在隔阂时，他们保持了个人距离的范围，关系并不亲密。当丈夫做好鞋子想修复与妻子的关系，当他用手指去戳妻子时，对于妻子来说，丈夫突破了亲近距离，她已受到侵犯，所以用拍打的动作来反击丈夫的动作（图 2-41）。

图 2-41 《头朝下的生活》中的个人距离与亲近距离

在动画影片《红辣椒》中的粉川警察的梦境里，他与红辣椒的关系接近了亲近距离，红辣椒作为精神治疗师帮助他分析梦境，这种距离和关系也是令粉川警察舒服和愉悦的。所以情节发展到后面，粉川警察穿破银幕到千叶敦子的梦里，救了她也就合乎情理了。但在故事的现实空间里，当粉川警察第一次见到千叶敦子的时候，他们的距离是社会距离，从千叶敦子走入房间到站下来的位置，她与粉川警察处于一种比较远的社会距离关系。所以当千叶敦子礼貌性地走过去坐在他的身边的时候，已是个人距离的空间，但动画镜头运用了侧面平视角度的个人距离，两人从侧面俯视角度看来已接近亲近距离，所以粉川警察红了脸是合乎情理的。当然，事实上他们从正面平视角度看来，两人的个人距离界限还是分明的。当时田说，DC MINI 的精神治疗是非常棒的，粉川警察欣然同意，这时，动画镜头运用了接近正侧的角度。从千叶敦子的角度来看，她似乎获得了粉川警察对她事业的肯定，所以他们的关系从个人距离到看起来像是有所接触的亲近距离，是合乎动画角色关系塑造和表现的。最后，这一动画场面结束在他们正面平视的个人距离的画面上，配以千叶敦子的"你不是在和时田说话吗？"这里的剧情安排也合乎千叶敦子的高冷性格（图 2-42）。

(a) 梦境里的亲近距离　　　　　　　　　　(b) 第一次见面的社会距离

图 2-42 《红辣椒》中表达的动画空间里的亲近及个人和社会的距离

(c) 正面平视角度的个人距离

(d) 侧面俯视角度的个人距离

(e) 接近正侧平视角度的个人距离

图 2-42（续）

3．动画空间演绎人类精神之梦

艾德加·爱伦·坡认为："我们所看见和所表现的一切都只是一个梦中梦。"动画空间的优越性在于其以可视性和可感知的画内画外空间自由地演绎和展示人类的包括梦在内的精神世界。《头朝下的生活》为我们展示了一个能够通过爱与牺牲消解人与人之间矛盾，获得一个美好的大团圆结局的幻想世界。这是大部分商业化动画电影共同构筑的基于人类现实世界的"银幕之梦"。而《红辣椒》不仅为了我们展示了"银幕之梦"，还画出了一个梦中梦的精神世界：银幕中的银幕世界、银幕中的计算机网络世界、银幕中的二维绘画世界、银幕中的电视屏幕世界等。

荣格认为："梦是通向内心深处和心灵中最隐秘的一扇小暗门。"弗洛伊德认为，梦是对人的潜意识愿望的实现。《红辣椒》通过 DC MINI，让影片中的现实之人穿过这扇小门，直接进入深层的梦中梦的世界中，从而寻求现代社会诸如抑郁症、重度妄想症等人类精神疾病存在的深层原因。粉川警察在红辣椒的帮助下，通过银幕中的网络世界以及银幕中的世界找到了他存在心理问题的根源。《戏王之王》《人猿泰山》《罗马假日》三部动画影片一直存在他的梦里，可见电影对他的影响，以及在潜意识中存在的愿望（17 岁的时候就有与友人拍电影的理想）。最终他在梦境里实现了拍完电影的愿望，从而让现实中压抑的情绪得到了释放。

4．动画空间的象征

动画空间的独特性在于它的超现实性，并通过超现实性获得一种新的象征和暗示。《红辣椒》不但塑造了故事中的现实空间和想象空间，而且让两位主人公粉川警察和千叶敦子在现实空间（医院）和想象空间（梦）中往来使影片获得了时空交错形式的情节表现，不仅增添了故事的趣味性和丰富性，而且通过不同动画空间的并置、杂糅、穿越等形式，一方面表现了不同动画空间的相互关系，另一方面暗含了人的物质空间与精神空间是"你

中有我,我中有你"的关系,从而实现了人的性格的完整塑造(图2-43)。例如,对于主人公千叶敦子的性格塑造,在混淆了现实与梦境的动画空间中,千叶敦子和红辣椒两重造型同处一室,暗示了现实中千叶敦子性格的双重性以及两个角色之间的相互影响。在影片高潮阶段,千叶敦子与红辣椒都进入了时田在梦境中化身的机器人体内,从而完成了千叶敦子性格的再塑造,重生为一个体形巨大的并且可以征服暗黑的女人,象征了千叶敦子通过时田完成了自我性格的完美塑造。拉康认为:"因为自我乃是他人的自我,自我从根本上说是根据他人的意愿而形成。"千叶敦子根据时田的意愿最终成为一个完美的女人。

图 2-43 《红辣椒》中千叶敦子的两重造型

2.9 习　　题

1. 填空题

(1) _____是指观众看得见的动画主体形象在动画片环境空间中的比例大小。根据动画人物在画面空间的占比关系,它主要可以分为_____、_____、_____、_____、_____五种。

(2) 垂直平面角度,即在观众与画面中的动画主体形象在垂直平面上,动画创作人想象的观众的视平线与地平线的关系所形成的角度,有_____、_____和_____三种动画角度。

(3) 动画片中,改变焦点有两种方式,一种是_____,另一种是_____。前者是指改变焦点使移动的人物或角色处于焦点之内,后者是指焦点由一处移向另一处,画面出现虚实变化。

(4) 动画片中,按照光线的影调分,主要可以分为_____、_____、_____、_____、_____五种。

(5) 动画时间的表达方式有_____、_____、_____、_____、_____、_____等。

(6) 依据叙事观念分,动画空间可以分为_____和_____。一般来说,商业剧情动画片的动画空间观念都以_____为主。

2. 思考题

(1) 举例分析动画角度是如何塑造动画角色性格的。

(2) 举例分析动画运动是如何向观众呈现节奏和气氛,增强观众的视觉体验的。

(3) 举例分析动画色彩的象征作用。

第 3 章
动画听觉语言要素：非同期录制的声音

本章学习目标

- 理解动画片听觉元素的基本功能
- 理解动画片对白、音乐对角色塑造的重要作用
- 理解动画片声音特性对于空间真实性的作用

动画视听语言中的声音是指动画片运用人声、音乐等声音元素反映现实生活或理想生活所形成的综合听觉印象。1928 年，华特·迪士尼看到了声音对于动画片的重要性，在创作了两部以米老鼠为主人公的动画片《飞机迷》和《飞奔的高卓人》之后，在第三部米老鼠影片《汽船威利号》运用了声音元素，于是，世界上第一部有声动画片诞生了。动画片声音的出现，使其语言从纯视觉语言转变为另一种全新的动画视听语言。

在现实生活中，声音是由物体振动产生的声波，其频率在 20 ~ 20000Hz，可以被人耳所识别。动画片的声音与真人影像的声音一样，均是由现实生活中的人配音或声音合成而创作出来的，但是又与真人影像的声音有所区别，其人声部分完全是非同期录制或创作的。在动画片的制作中，动画声音主要通过先期录音和后期配音完成。先期录音的好处在于三个方面：第一，可以大致估算动画镜头和动画片的长度；第二，声音的音量、音调和音色给予美术设计师和原画师更多的表演灵感，使角色的声音特点与角色性格、行为相一致，得到更加传神的角色造型和动作；第三，声音和角色口形搭配更为准确，从而获得真实的艺术效果。动画后期配音时除了给动画角色配上人声之外，还需要给环境配上音效以增加空间的真实效果，并可以用来烘托某种特定的环境气氛。

在动画片中，声音并不是动画画面的从属元素，而是与动画画面具有同等重要的作用。动画声音与画面一样，首先是一种信息，无论是动画角色的话语还是表现环境的汽车声，或者烘托环境的音乐，都是导演意图的信息化表现。动画声音是有视觉功能的，通过声画的相互作用，可以让抽象、复杂、无意义的符号在声音中获得一种可以感知并有特殊意义的具体形象。声音也是有心理作用的，它可以让观众与动画角色共情，让人愉悦，也让人悲伤，从而更加深刻地赋予动画角色存在的意义。可以说动画声音是动画片创作中一种重要的语言元素和艺术手段。

动画片的声音元素主要由人声（包括对白、旁白和独白）、音响和音乐三部分组成。从功能上来说，它们是可以互换的。比如在热闹的群众场面中次要角色的对白，也可以成为环境音响。不同动画角色用不同乐器演奏的音乐赋予角色人声，也可以认为是动画人声的范畴。

第3章 动画听觉语言要素：非同期录制的声音

3.1 动画人声

动画人声是动画声音重要的构成部分。在商业动画片故事板的模板中，动画人声中的对白作为单独的一项被列出来，可见动画人声在商业动画片制作中的重要地位。

【案例】

《雾中的刺猬》(1975年) 是由俄罗斯索尤兹姆特电影公司出品，尤里·诺尔斯金导演的剪纸动画短片电影。影片讲述了一只充满好奇心的刺猬赴约到小熊住的地方数星星，路上，它被雾中一匹白马吸引而走入了迷雾，看到了蜗牛、大象、蝙蝠、飞蛾、猫头鹰、小狗，既好奇又害怕，不知不觉掉入河中，被无名角色救了上来。最后它坐在小熊家，一边享受着小熊家的温暖，一边又想起了那匹白马的故事。影片在2006年法国昂西动画节评选中获得了"动画的世纪·100部作品"第49名的成绩。

《麦兜故事》(2001年) 是由 Bliss Picture Ltd.（中国香港）出品，袁建滔导演的动画电影。影片讲述了住在香港九龙大角咀的麦兜从幼儿园到长大成人的故事，以Q版、幽默、无厘头、夸张、港式语言等形式塑造了一个憨态可掬、真实善良的小人物麦兜形象。该片获包括2003年法国安锡国际动画电影节最佳电影奖、第27届蒙特利尔国际儿童电影节最佳长片奖、第7届汉城国际动画节最佳动画长片奖在内的9个国内外奖项。

3.1.1 动画人声的概念和类别

1．动画人声的概念

动画人声是指动画角色（动画人物或拟人化的动植物等）或动画叙述人发出的，具有音量、音调、音色等声音特性的声音。在有些动画教材中，"动画人声"的表述一般用"动画语言"替代，本书用"人声"一词，而不用"语言"一词，是因为后者与动画视听语言中的"语言"相同。动画人声是动画角色之间交流、传达剧情信息重要的语言形式，也是表达角色感情及塑造角色性格重要的表现手法。

2．动画人声的类别

动画人声主要分为对白、独白和旁白三类。

(1) 对白：动画角色在交流时进行对话的声音。对白分双向对白和单向对白。双向对白是指动画角色之间产生了真正交流，并有互动反应的对话。单向对白指的是动画角色一方向另一方发出交流的声音，但另一方没有回应。

(2) 独白：对动画角色内心活动进行自我表述的声音。独白分自我声音的独白和他者声音的独白，前者是指由动画角色发出，并对自我内心活动进行表述的声音；后者是叙述人的声音充当动画角色的声音，并对动画角色内心活动进行自我表述的声音。自我声音的独白还分为自言自语、对剧中他者说、对观众说三种类型。

(3) 旁白：以画外音的形式出现，表现动画叙述人或动画角色讲述的声音。动画旁白又分为第一人称旁白和第三人称旁白。第一人称旁白即动画角色在回忆或想象中的动画空间中叙述的声音，此时的声音是现在时态中的动画角色的声音，而非过去或未来时态中的动画角色的声音。第三人称旁白又称解说，即动画叙述人在动画空间中叙述的声音。动画叙述人与动画空间没有关系。

动画片《雾中的刺猬》人声言简意赅，却丰富而有趣。其人声主要由三个现实中的人物配音，M. Vinogradoba

为刺猬配音，V. Neviniy 为小熊配音，A. Batalob 为动画叙述人配音。首先当画面出现的时候，一个与剧情无关的 A. Batalob 的声音（即动画片的第三人称叙述人的声音）出现："刺猬到小熊住的地方去数星星，两人盘腿而坐，一边喝茶一边望着天上……"这就是第三人称旁白。第三人称叙述人是一个典型的旁观者，他引导观众不断融入故事。刺猬边走边自言自语，M. Vinogradoba 为之配音："小熊说，把这砂糖水给它喝，这汤冷了，如果不用树枝搅动的话……"这是动画剧中人（即刺猬）的独白。当刺猬掉入水中后，叙述人 A. Batalob 的声音出现，叙述人的声音潜入动画角色内心，成为动画角色内心表述的言语，这也是刺猬的独白。当刺猬走入迷雾中，叫着"白马先生"，虽然并没有得到白马的回应，但这属于一种单向对白。而真正产生交流的对白有两处：一处是刺猬掉入河里，它与无名角色的对话，无名角色说："是谁呢？在这里干什么？"刺猬回答："我是刺猬，掉到河里面了。"无名动画角色说："那就到我的背上来吧，我会把你送到岸边。"另一处则是影片结尾处小熊与它的对话。小熊在唠叨了一阵子后问："刺猬，你到底上哪儿去了？我叫了很多次，你就是不应……"刺猬回答说："槐树。"（图 3-1）

(a) 声音为第三人称旁白　　　　　　　(b) 声音为刺猬的独白 1

(c) 声音为刺猬的对白　　　　　　　　(d) 声音为刺猬的独白 2

(e) 声音为无名角色的对白　　　　　　(f) 声音为小熊的对白

图 3-1 《雾中的刺猬》中不同类别的人声

3.1.2 动画人声的基本功能

一般来说,动画人声无论是叙事功能还是造型功能,都要弱于其他动画视听元素,尤其是动画对白,要与动画画面起到互补反差的作用,其重要性要为画面让位。但是,动画人声对于动画片的艺术质量来说还是非常重要的,不同的动画人声都有自身的特点和表现功能(表3-1)。

表 3-1 不同动画人声的基本功能

动画人声类别	基 本 功 能
对白	(1) 成为动画角色之间交流思想感情的信息载体。 (2) 刻画动画角色性格的形式手段。 (3) 传达导演的观点、体现动画片的主题。 (4) 切换镜头或转场的作用
独白	(1) 成为动画角色表达内心活动的信息载体。 (2) 刻画动画角色性格的形式手段。 (3) 切换镜头或转场的作用
旁白	(1) 说出动画角色的心里话,成为表达动画角色内心想法的信息载体。 (2) 第一人称旁白往往作为个人的回忆或叙述等,奠定影片的基调,使之具有传记色彩。 (3) 往往在叙述故事,交代故事背景,勾连故事事件等方面起到重要的作用,引导观众不断融入故事。 (4) 切换镜头或转场的作用

3.1.3 《麦兜故事》中动画人声的运用

动画人声是最为直接的叙事手段,是人类交流系统中最为复杂的一种语言形式。动画人声的设计不仅发出声音信息,而且声音的语气、语调、节奏、力度等都会影响其内容的真正含义。不同的音量、音调、音色是否与动画角色的情绪、性格、气质匹配,直接决定了动画片艺术质量的高低,因此动画人声的表现成为动画角色形象塑造的重要表现手段。在动画片《麦兜故事》中,动画人声的表现是有其独特之处的,主要为以下三点。

1. 旁白或对白与独白交互使用,起到既叙述内容又刻画人物性格的双重作用

一般来说,旁白注重故事内容和背景的介绍,独白侧重动画角色性格的塑造。一个动画场面中既运用旁白或对白,又有独白,会让画面显得丰富而有趣。《麦兜故事》在片头就彰显了旁白和独白交互使用的特点。首先使用成人麦兜的声音(第一人称旁白)叙述了麦太临盆事件的时间、地点、人物和麦兜命名的缘由。第一人称旁白往往具有个人回忆的作用,使得影片具有麦兜传记的色彩。其间不断出现麦太自我声音的独白,比如,"希望他很聪明,读书很棒""或者读书不好但很能干呢""不行,胶胶多难听啊,还是叫他麦兜吧"。又比如他者声音的独白"又或是好帅好帅,像周润发、梁朝伟那么帅""福星高照、一辈子走运,什么事都能逢凶化吉就好"等,把一个草根阶层底层妈妈对儿子的殷殷期望,以及在各种选择间游移的矛盾、担忧的心理表现得淋漓尽致。

另一个比较有趣的动画场面是陈老师点名,该动画场面对白与独白交互使用,后又加入旁白的声音。陈老师的点名对白如下。

陈老师:"好!谁没被点到?"

同学们:"麦兜!"

陈老师："噢！麦兜同学。"

当陈老师反复喊着麦兜时，麦兜没有回答，这是一种单向对白。然后画面在向前推进，同时响起了陈老师的对白和麦兜自我声音的独白。

陈老师（对白）："麦兜同学。"

麦兜（独白）："麦唛啊，就是吧。"

陈老师（对白）："麦兜同学。"

麦兜（独白）："我的心里总是觉得好像有人在叫我似的？"

紧接着画面切换，成人麦兜的声音进来。

成人麦兜（旁白）："你们别以为我心不在焉，其实我正在思考一个学术性的问题……"

旁白或对白与独白交互使用的好处在于画面信息量不单一，不同动画人声相互补充，共同作用，会起到叙述内容又刻画人物性格的双重作用，进而丰富影片的观赏性和故事性。陈老师重复性点名，却没有点到麦兜，表现出陈老师"马大哈"的性格，同时又表现出麦兜上课不专心。通过麦兜的独白和对英文单词无厘头解读式的旁白，把一个头脑有点简单，又爱思考，还很爱妈妈的麦兜形象刻画了出来（图3-2）。

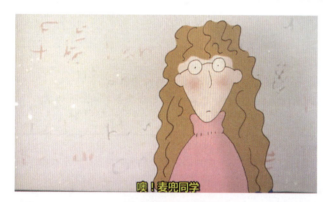
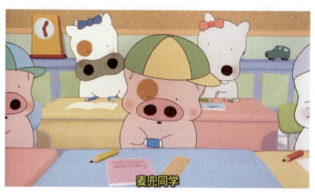

图3-2 《麦兜故事》中的对白、独白、旁白

2．对白的重复运用

动画对白的主要作用是刻画角色性格，塑造角色形象。《麦兜故事》运用重复性对白是其动画人声设计另一个比较重要的特点。如同陈老师不断重复的点名，麦兜、小猫同学与校长在茶餐厅点面的对白也是一种重复性对白（图3-3）。

麦兜："麻烦你，鱼丸粗面。"

校长："没有粗面。"

麦兜："是吗？来碗鱼丸河粉吧。"

校长:"没有鱼丸。"

麦兜:"是吗?要牛肚粗面吧。"

校长:"没有粗面。"

麦兜:"呃,那要鱼丸油面吧。"

校长:"没有鱼丸。"

麦兜:"怎么什么都没有啊?那要墨鱼丸粗面。"

校长:"没有粗面。"

麦兜:"又卖完了?麻烦你来碗鱼丸米线吧。"

校长:"没有鱼丸。"

小猫同学:"麦兜呀,他们的鱼丸跟粗面卖光了,就是所有跟鱼丸或粗面的配搭都没有了。"

麦兜:"噢!没有那些配搭呀,麻烦你只要鱼丸吧。"

校长:"没有鱼丸。"

麦兜:"那粗面呢?"

校长:"没有粗面。"

图 3-3 《麦兜故事》中的对白

　　这段重复性对白除了介绍各式面条外,还把麦兜虽然智商低下,却单纯执着的"阿甘"式性格生动地展示出来。特别是李晋纬为麦兜配音,其音量不是很高、音调中等、音色纯净而又有些稚气,显得有趣而又令人怜惜。在麦太创办的烹饪网站"麦太世界"里,她向观众介绍小菜的做法时,也运用了重复性对白。屏幕里 4 段小视频基本都是纸、包、鸡三个字的不同搭配和重复运用,加上动画效果,趣味性十足,并为后面麦太和麦兜的"马尔代夫游"埋下伏笔。纸还是能包住小鸡,让人不禁莞尔,又被麦太的母爱和智慧所打动。

　　一般来说,动画声音具有音量、音调、音色的主观特性和时间性、空间性、全方位性的客观特性。对于麦兜来说,其对白的音量、音调和音色以及语气、语速都是恰当的,但在客观特性表现上较弱。比如点面场面的对白,音量都是一样的,没有混响和延时,空间感不足。麦兜和妈妈收拾行李的动画场面,他们的对白并没有随着角色在空间走动,或与观众的远近进行调节,显得动画对白的距离感较差,声音真实性较弱。

3．动画人声的转场作用

　　动画人声的转场功能对于叙事性动画片是显而易见的。比如对白,在"我的学校"部分,先从马路开始,麦太正和另一个妇人聊天,妇人向麦太介绍了春天花花幼稚园。对白一直在延续,画面则从马路转到城市上空,再穿过高架桥,直到幼稚园内部,之后的镜头,麦兜已在春天花花幼稚园里了。又比如旁白,在春田花花幼稚园里,第一人称旁白从观众的角度评价了幼稚园:"你们可能觉得这间幼稚园很差劲!"但包括幼儿麦兜在内的小朋

友的真实想法："这是我们最快乐、最美丽的乐园。"同时,声音继续说,"还有一个很疼我们,不过有点马大哈的陈老师。"紧接着画面转到了教室的走廊和门口。还比如独白,在陈老师问同学们:"你最喜欢的地方是哪儿呀?"麦兜的回答是"银城中心"。但随即对白转成了独白,儿童麦兜的声音继续:"不过说到我最想去的地方呢,那就厉害了,那儿蓝天白云、椰林树影、水清沙白,是坐落于印度洋的世外桃源。"画面则转到了校园外的城市景象,最后落在了麦兜坐在学校的小巴车上。可见,无论是对白、旁白还是独白,均有转场功能,可起到连接画面、压缩时间、紧凑叙事的作用。

3.2 动画音响

　　动画音响是动画片必不可少的声音元素。一部动画片没有动画人声是常见的,但缺失动画音响相当于默片,除非有特别的视听设计,否则是难以被接受的。动画音响可以是实录的,也可以通过人工创作,其运用得好坏直接影响着动画片的艺术质量。

【案例】

　　《低头人生》(2014年)是由中国中央美术学院动画第二工作室出品,谢承霖导演的动画短片电影。影片讲述和反讽了繁华都市里"低头族"的人生。每个人都低着头看手机,结果引起了多米诺骨牌似的人与人之间的伤害的连锁反应,甚至导致了世界的毁灭。该片获2017年第44届学生奥斯卡国际动画片金奖,2018年入围第90届奥斯卡最佳动画短片初选名单。

　　《疯狂约会美丽都》(2003年)是由法国的Les Armateurs、加拿大的Production Champion、比利时的Vivi Film等公司共同制作的,法国动画导演西维亚·乔迈导演的动画长片电影。影片讲述了查宾在奶奶的培养下逐渐长大并成为一名自行车手,却在一次环法自行车大赛中被黑手党绑架到美丽都沦为牟利的工具,最后在胖狗布鲁诺和美丽都三姐妹的帮助下被奶奶救出的故事。该片获2004年第76届奥斯卡金像奖、第57届英国电影和电视艺术学院奖、第31届安妮奖的提名奖和第29届法国凯撒奖。

3.2.1 动画音响的概念和类别

1. 动画音响的概念

　　动画音响是指除了动画人声、动画音乐之外,存在于动画空间中的所有声音。动画人声与动画音乐有时候也可以成为一种背景音响。动画音响多种多样,具有极强的表现力。

2. 动画音响的类别

　　动画音响主要分为动作音响、自然音响、机械音响、背景音响和特殊音响五种类别。

　　(1)动作音响。有生命动画角色及其动作表演所实录的声音,或对实录声音进行加工,或完全人为创作的声音,比如人走路的声音、动物打斗的声音、小鸟拍打翅膀的声音等。

　　(2)自然音响。无生命形象发出的或有生命动画角色发出,但不具有人的文字语言含义的实录声音,或对实录声音进行加工,或完全人为创作的声音,比如风雨雷电声、鸟语虫鸣声、鸡叫犬吠声等。

　　(3)机械音响。一切机械物的实录声音,或对实录声音的加工,或完全人为创作的声音,比如车轮声、枪炮

声、钟表声等。

（4）背景音响。交代环境空间特点的实录声音，或对实录声音的加工，或完全人为创作的声音。事实上，所有动画声音都可以成为背景音响，包括自然音响、动作音响、集市上群众的呐喊声、度假小镇里时断时续的音乐等。

（5）特殊音响。为了某种特殊效果而人为创作的声音。比如被放大的心跳声、恐怖片中幽灵般的铃声、鬼怪片中的鬼哭狼嚎声、幻想片中的天籁之音等。

动画片《低头人生》用极简的手绘方式、逼真的动画音响和概括而夸张的艺术手法表现了智能手机时代低头族的生活状态，揭示了人类因沉迷手机而导致人类与社会乃至世界一起毁灭的警示。

影片没有动画人声、动画音乐，只有被过滤了环境杂音的动画音响。动作音响主要是为了给画面中人与物的动作配音，着墨最多。比如影片第一个动画镜头（图3-4），其音响有低头玩手机男子的走路声、男子的撞击声、男子的扯裙声、低头玩手机女子的走路声、猫叫声和撞倒了邻桌灯柱的声音等。整个动画镜头除了猫叫声这一自然音响外，其余都是动作音响。

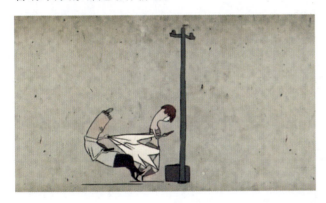 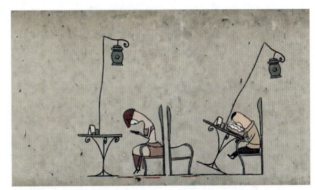

图3-4 《低头人生》中的第一个动画镜头

另外是机械音响，比如父亲被工人撞倒在地的时候，画外传来了机械音响或救护车的鸣笛声。还有自然音响，比如影片结尾人因缺氧而发出了沉重的喘气声，这是特殊音响。

3.2.2 动画音响的基本功能

动画音响的作用丰富多样，表3-2中列出了部分音响的功能。总体而言，动画音响的主要功能有两个方面：一是为画面中的人、物或环境配音，使得声画同步，增强动画片的真实感；二是为了营造出某种特殊的气氛或效果，从而起到刻画角色性格、表现情境、渲染气氛的作用。不同类型动画音响的作用具有互换性。

表3-2 动画音响的基本功能

动画音响类别	基 本 功 能
动作音响	（1）描绘有形的动作，突出动作效果。 （2）表现动画角色的内心，塑造角色形象。 （3）渲染画面的气氛或喜剧效果。 （4）增强画面空间的真实感。 （5）是描述画外事物的有效手段，体现声画关系，让画面更具观赏性和意味性。 （6）有隐喻、象征的作用。 （7）运用拖声法或捅声法，起到转场的作用

续表

动画音响类别	基 本 功 能
自然音响	（1）创造声音环境，增强画面空间的真实感。 （2）激发动画角色情感，折射动画角色内心状态。 （3）可以作为动画人声和动画音乐。 （4）表现节奏。 （5）运用拖声法或捅声法，起到转场的作用
机械音响	（1）描绘有形之物的存在感，营造逼真的效果。 （2）渲染环境气氛。 （3）表现节奏。 （4）运用拖声法或捅声法，起到转场的作用
背景音响	（1）创造声音环境，增强画面空间的真实感。 （2）渲染环境气氛。 （3）激发动画角色情感，增强故事的感染力。 （4）有叙事的作用，交代故事的环境信息。 （5）有隐喻、象征的作用。 （6）运用拖声法或捅声法，起到转场的作用
特殊音响	（1）制造某种特殊的声音。 （2）营造恐怖、浪漫等声音效果。 （3）运用拖声法或捅声法，起到转场的作用

3.2.3 《疯狂约会美丽都》中动画音响的运用

动画片《疯狂约会美丽都》里大约有1200个镜头，但是对白只有60句左右，有人戏称它是一部"默片"。事实上，影片声音制作非常精彩，除了动画音乐之外，动画音响也别具特色，主要表现在以下三个方面。

1．运用动画音响主客观特性增强动画空间的真实性

包括动画音响在内的动画声音，其客观特性是全方位性、时间性和空间性，主观特性是音量、音调、音色。《疯狂约会美丽都》动画空间的真实性主要是通过音响主客观特性赋予的。比如奶奶培养查宾兴趣爱好的三个动画场面：练习钢琴，养小狗，骑自行车，均注意了动画音响的主客观特性，使得画面音响元素丰富，空间真实可感。

1）利用了音响的全方位性

动画声音的全方位性是指动画声音的存在是全方位的，它能绕过障碍物，可以从四面八方传来，而不会只从一个角度传来。动画片正是利用了动画声音的全方位性和人的幻觉心理机制，让观众以为声音是从口形中或动画对象所在的方位发出来的。在练习钢琴的动画场面中，第二个动画镜头是乡村夜景图，有火车行驶而过的机械音响、蟋蟀鸣叫的自然音响、钢琴弹奏的动作音响。火车声似乎是从房子窗户外传来，蟋蟀声是从田野里传来，钢琴弹奏声是从房子里传来。事实上，这些声音都是从音箱里发出的，这正是利用了音响的全方位性和空间距离关系获得的声音效果。

2）注意以音量的大小来区分空间距离感

动画声音的距离感指人耳对声音远近的感觉，它主要取决于直达声和反射声的比例关系和音量的大小。在练习钢琴的动画场面中，第三个动画镜头是在室内，奶奶给查宾演示钢琴弹奏的声音音量变大，在室外听不到的

机械音响时钟摇摆声响起。对于观众而言,动画景别小了,距离近了,声音就变大了。室外的自然音响与室内距离较远,音量较小,鸟叫声可隐约听见。第四个动画镜头是查宾对钢琴不感兴趣,画外音中时钟摇摆声、鸟叫声依然存在,合乎了现实声音的空间逻辑,增强了空间的真实感。

3)运用画外事物音色的不同,交代时间的流逝

动画时间性是指动画声音在叙事时空中可以表现为时间的存在、流逝、闪回等。查宾对钢琴不感兴趣,他跑到楼上坐在床沿上,旁边是一只玩具狗,奶奶则站在房间外,室外的自然音响是鸟鸣声。之后,查宾坐在床沿,奶奶靠门而立,玩具狗换成了布鲁诺,室外的自然音响是鸡叫声。相似的画面,用画外鸟与鸡的不同音色暗示了时空的变化,让观者从声音变化中感到时间的流逝,凸显了查宾对钢琴没有兴趣这一事实(图3-5)。

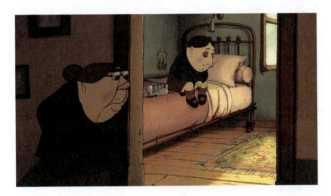
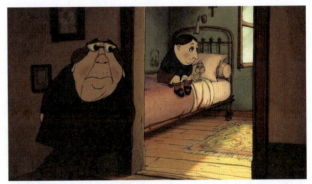

图3-5 《疯狂约会美丽都》中相似画面的不同画外音色的运用

4)注重音响对于环境营造的空间性和真实性

包括音响在内的声音空间性是指人耳对声音空间特殊的感觉。动画声音在不同的空间呈现出不同的声音特质。查宾在室内看到自行车与查宾在室外骑自行车给人的音响感觉是不一样的。室内的音响,包括时钟摇摆声、有混响的拍手声,一方面营造出环境的真实感,另一方面也衬托出室内的静。室外的音响则很丰富,运用了较多的画外音,体现了声画互补的关系,给人以开阔的感觉。比如查宾在小院里骑自行车的动画场面,音响丰富却不杂乱,在于其注意了不同音响运用的先后性和主次性。首先是查宾骑自行车的画面,音响依次有骑自行车的动作音响、惊到鸡叫的自然音响、奶奶织线的动作音响等。当画面停在了奶奶织线的时候,画外音则依次有鸡叫声、鸟叫声、奶奶的针织声、小狗哼哼声。画面中的音响也有主次分布,比如小狗布鲁诺和查宾在转圈的时候,先是小狗布鲁诺的全景动画镜头,音响主要是小狗转圈的脚步声,而到远景时,小狗和查宾都在转圈,除了音乐声外,鸡叫声、鸟叫声依次凸显,最后停在了大远景,前景有叶子,可以听到风的呼呼声。这一动画场面音响的运用不但创造了声音环境,而且增强了空间的层次感,使得影片的生活感和艺术真实性大大增强,能给人以真实、亲切的感觉。

2. 音响在声画关系中凸显运动感和韵律感

《疯狂约会美丽都》中的音响运用细致、丰富而有韵律感。比如在祖孙夜归晚餐的动画场面中,其音响的运用不但凸显了动作效果,而且有运动感和韵律感,达到了令人赏心悦目的效果。

1)音响营造出某种运动的感觉

音响的运动感由声源处在环境中的位置及其变化所造成的。祖孙夜归晚餐的动画场面中,开始主要是查宾的走路声、布鲁诺扒拉饭碗的声音。这两个音响与景别、角度的变化共同营造出某种运动的感觉。查宾从中间景走到前景的桌子边,走路声的音量变大,运动感增强。当查宾躺在桌子上,前景是布鲁诺的饭碗,布鲁诺扒拉饭碗的声音音量较大,运动感明显。在随后变换的动画镜头中,饭碗在中间景上,扒拉饭碗的声音降低,音量变小(图3-6),运动感减弱。

🔼 图3-6 《疯狂约会美丽都》中音响的运动感

2）音响形成某种韵律的感觉

查宾晚餐时,不同音响此起彼伏、互相配合,形成一种律动之感。奶奶拎着钢圈,手持餐盘从后景走入房间。画外音是时钟的摇摆声,和着画内奶奶右脚沉重的踩地声,一强一弱,形成了音乐2/4节拍的感觉。奶奶用钳子夹钢圈、U形叉拍打钢圈、U形叉停在桌子上发出震颤声音,再用钳子拍打钢圈,四个动作的音响相继出现,仿佛有音乐4/4节拍的旋律感。最后一组动作,奶奶修钢圈,查宾吃饭,天平秤走动,运用了反复剪辑并不断重复的方式,不同音响共同作用,在音响与画面的配合下,仿佛"交响乐"般形成了一种美妙的韵律感(图3-7)。这段旋律与随后响起的手风琴之歌《环法仙子》动画音乐相得益彰,让人心情愉悦和轻松。

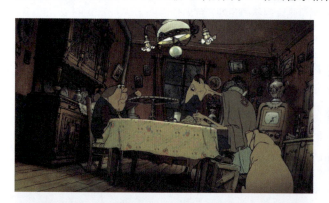

🔼 图3-7 《疯狂约会美丽都》中音响的韵律感

3. 运用拖声法或捅声法,起到转场的作用

在练习钢琴的动画场面中,第一个动画镜头的钢琴声运用了拖声法,即把上一个动画镜头(或动画场面)中电视节目的钢琴声延续到下一个动画镜头(或动画场面)中,通过音量调低,实现了两个动画场面的转场,衔接自然流畅。在布鲁诺做梦的动画场面中,布鲁诺坐在车子上,画外音是小号的声音,通过颜色的变化,动画场面进

入了环法比赛的现场,这里运用了捅声法,即把下一个动画场面(或动画镜头)存在的声音提前到上一个动画场面(或动画镜头)中,实现两个动画场面的自然衔接。

4. 音响的隐喻和象征作用

动画片是假定性的艺术,其声音的设计有时与真实的声音不完全一致。比如音响,有时用乐器演奏或者声画对位的方法可以隐喻人与事物的性质,会起到特殊的作用。《疯狂约会美丽都》中,黑手党用低沉的声音暗喻了一种黑暗、阴险的势力。在布鲁诺做梦的动画场面中,布鲁诺梦到自己坐在车上,车开到了他住的房子的窗外。自然音响是一个拿着报纸的人像它一样发出了犬吠声,报纸上有总统向民众发表讲话的新闻,拿报纸的人与总统造型有些相似,这让犬吠声获得了某种隐喻的作用:总统的讲话犹如犬吠声一样毫无意义,也为查宾参加环法比赛被黑手党绑架、沦为牟利的工具而埋下了伏笔。

3.3 动 画 音 乐

动画音乐是动画片听觉系统中最美妙、最具有艺术感染力的元素之一。动画音乐与动画画面有机地结合,会营造出一种独特的情境和氛围,给人一种别有意味的熏陶和享受。在默片时代,动画音乐往往通过剧场中乐队或者演奏家演奏获得。从《汽船威力号》开始,动画音乐成为动画声音的组成部分,并成为动画片抒情表意最为重要的听觉元素之一。

【案例】

《三个和尚》(1980年)是由上海美术电影制片厂制作,中国动画大师徐景达(阿达)和马克宣导演的动画短片电影。影片讲述了一个和尚挑水喝;两个和尚抬水喝;三个和尚改变懒惰和自私的性格缺点,在相互合作下,齐心协力挑水喝的故事。该片1981年获杭州第一届中国电影金鸡奖最佳美术片奖、丹麦第四届欧登塞国际童话片电影节银质奖,1982年获西德第32届柏林国际电影节银熊奖、葡萄牙第六届埃斯皮尼奥国际动画片电影节最佳影片奖等。

《千与千寻》(2001年)是由吉卜力动画工作室制作,日本动画大师宫崎骏导演的动画长片电影。影片讲述了千寻与其父母意外进入了一个神灵的世界,在那里千寻父母变成了猪。千寻为了救赎父母,为汤婆婆工作,并得到了白龙、锅炉爷爷、小玲、钱婆婆等人的帮助,最终历经艰辛救出了父母,并获得自我成长的故事。该片2002年获第52届柏林国际电影节金熊奖、第21届香港电影金像奖最佳亚洲电影奖,2003年获第75届奥斯卡金像奖最佳动画长片奖、第30届安妮奖最佳动画长片奖、第29届土星奖最佳配乐奖等多项大奖。

3.3.1 动画音乐的概念和类别

1. 动画音乐的概念

动画音乐是指为动画片加工处理的,并且必须通过演奏或者演唱形成的动画声音。动画音乐作为动画视听语言的元素之一,具有与纯音乐不同的特性与功能,它必须与动画画面有机结合才能体现出它真正的含义与审美性。动画音乐通过它的独特作用强化了画面的感染力和概括力,画面则可以赋予音乐以具体性和确定性。

2. 动画音乐的类别

（1）根据动画音乐的制作方式，动画音乐分为原创音乐和加工音乐两类。原创音乐是指音乐人为一部动画片专门创作的音乐；加工音乐是指音乐人根据动画片的音乐需要，对现有音乐进行的改编、剪辑的音乐。

（2）根据动画音乐的主次，动画音乐分为主题音乐和场景音乐两类。主题音乐是指表达动画片主题思想、人物性格或基本情绪，确定动画片音乐基调的音乐；场景音乐是指为满足某一场景需要，加强场景效果而制作的音乐。

（3）根据剧中人能否感知到音乐，动画音乐分为背景音乐和有源音乐两类。①背景音乐是指声源不在画面中，专门为观众提供的，剧中人物不能感知到的音乐。背景音乐往往存在于非叙事空间，可以是主题音乐，也可以是场景音乐。②有源音乐是指声源存在画内或画外的，观众和剧中人都能感知到的音乐。有源音乐一般作为叙事元素成为叙事空间重要的声音元素，可以是主题音乐，也可以是场景音乐。

《千与千寻》大部分动画音乐都是原创的，其中大部分都是由著名音乐人久石让创作，片尾曲《与你同在》则是木村弓作曲，觉和歌子作词。对于叙事空间来说，《千与千寻》的动画音乐没有有源音乐，几乎是背景音乐。

影片有两首主题音乐，一首是《那个夏天》（或《那一天河川》）。《那个夏天》在影片开始部分出现，由钢琴、弦乐和打击乐器演奏，从开始的平静、舒缓、优美到无聊、枯燥、紧张，表现出了在平静的夏日里，千寻坐在车上由无聊到紧张的心情和环境突然转变的惊险气氛。这首主题音乐在白龙出现之后，则以《那一天河川》之名反复出现了三次。第一次出现在白龙带着千寻去见父母时它们之间的对话，以及之后锅炉爷爷盖被子的动画场面。这段音乐没有了《那个夏天》后半部分弦乐和打击乐共同演奏的急促和紧张感，而是在舒缓的钢琴声中表现出了千寻与白龙的友谊，弦乐则加强了千寻决定迎面困难的勇气，而再次出现的钢琴声又渲染了锅炉爷爷对千寻的关爱和温暖（图3-8）。第二次是在千寻决定为救白龙去了钱婆婆那里。当锅炉爷爷取出四十年前的车票给千寻时，《那一天河川》的旋律再现，背景音乐依然是《那个夏天》的前半段，优美舒缓的音乐表现了千寻的勇气和毅力，诠释了爱与成长的主题（图3-9）。第三次则是结尾的时候，千寻与琥珀主告别回到现实的空间，与父母一起开车离开的动画场面，《那一天河川》的旋律再现，平静而优美、温暖而感人。

另一首主题音乐是出现在片尾的《与你同在》，这首音乐运用了吉他的伴奏，加以抒情女高音的演唱，旋律清纯而优美，格调积极向上，带给人无限的温暖和遐想。

🞧 图3-8 《千与千寻》中主题音乐《那一天河川》第一次出现的画面

除了两首主题音乐之外，影片还有众多风格各异、曲调不同的场景音乐，主要由《通道》《无人料理店》《白龙少年》《诸神们》《夜来临》《小千的勇气》《锅炉虫》《汤婆婆》《温泉屋的早晨》《工作真辛苦》《腐烂神》《无底洞穴》《无面男》《第六站台》《海》《汤婆婆的狂乱》《沼底之家》《重新开始》《归日》19首场景音乐构成。这些场景音乐应景应情，合乎动画角色的性格或情绪变化或场景的气氛营造，成为影片独特的旋律和动听的元

素。比如,千寻在桥上遇见了无脸男,此时场景音乐《无脸男》出现,是一段由巴厘岛的佳美兰打击乐与和印度传统的塔布拉鼓合二为一的打击乐演奏,颇具异域民族风情,表现了无脸男的神秘背景,以及其处境的孤独和寂寞(图3-10)。

图3-9 《千与千寻》中主题音乐《那一天河川》第二次出现的画面

图3-10 《千与千寻》中场景音乐《无脸男》中的画面

3.3.2 动画音乐的基本功能

动画音乐用精妙优美、悦耳动听的旋律来叙述故事,并作用于人的情感,是一种能够起到陶冶情操、愉悦身心的动画视听语言形式。动画音乐的魅力是无限的,它首先服务于动画片,与动画剧情的节奏、动画画面的元素和动画镜头衔接等相配合,获得一种刻画动画角色、叙述故事的功能;它还能解释、丰富动画画面,为动画片增添具有表现力的听觉元素,成为增加动画片艺术感染力不可缺少的一部分。总的来说,动画音乐的基本功能主要有以下8点。

(1)抒发动画角色内心,塑造动画角色形象。
(2)描绘有形的动作。
(3)渲染环境气氛。
(4)模拟真实的音响效果。
(5)增强场景的真实感。
(6)转场。
(7)为动画场景设定基调,突出空间色彩和变化。
(8)与主题音乐相关,确定影片的基调,表现主题。

3.3.3 《三个和尚》中动画音乐的运用

《三个和尚》是中国美术电影获奖最多的一部动画片,影片独特之处在于其结构采用了一种特殊的奏鸣曲式,几乎完全舍弃了动画人声和动画音效,而由动画音乐来贯穿影片始终。动画音乐由上海美术电影制片厂作曲家金复载谱写,上海电影制片厂乐团演奏,其在描绘动作,模拟真实音效,塑造动画角色,渲染环境气氛等方面均发挥着独特的作用。

1. 描绘有形的动作

《三个和尚》借鉴了中国传统戏曲(京剧)形式,人物动作与动画音乐(戏曲音乐)有机地结合在一起,呈现出戏剧性和表演性。动画音乐不但描绘有形的动作,与人物的一举一动有很好的契合度,而且可以加强动作的韵律感和节奏感,增强作品的观赏性和娱乐性。

比如用清脆高亢音色的板胡和具有撞击感的打击乐配合的方式来配合小和尚走路以及走圆场的动作(图3-11),用滑音来配合小和尚摔倒的动作,用间歇性的鼓声和纯民族打击乐配合太阳落山和仿佛落地的动作,用木鱼声伴随着太阳升起的动作等。

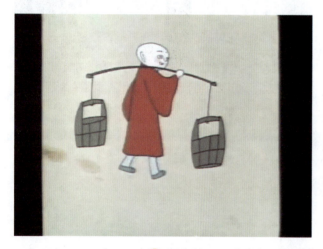
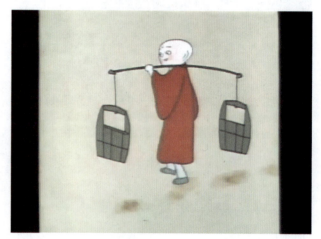

图3-11 《三个和尚》中用板胡和打击乐表现小和尚走圆场的动作

2. 模拟真实的音响效果

动画片的音响都是依靠乐器拟音的。比如老鼠的叫声,用音乐模拟出吱吱声,并加入了滑音表现其快速逃跑的音响效果。而这些吱吱声、滑音都是整个乐曲的一部分。类似的还有和尚的打嗝声,三个和尚打嗝声此起彼伏,很有节奏感。

3. 塑造动画角色形象

《三个和尚》有三个动画角色形象:穿着红色衣服的小和尚、穿着蓝色衣服的高和尚和穿着橙色衣服的胖和尚。三个人物在出场的时候用的都是同一个旋律,但用了不同音色的乐器来表现他们的性格和形象的差异。

小和尚走路时,用清脆、高亢音色的板胡和打击乐描绘其赶路动作的轻巧和快速,从而凸显其急切赶路的情绪,在强有力的节奏感中刻画出小和尚活泼、可爱的性格。高和尚走路时,用高亢又柔和的坠胡和打击乐表现其动作的时快时慢的变化性,以凸显其智慧而又狡猾的性格。胖和尚走路时,用管子和打击乐协同作用,展示其动

作的笨重感。当他看到河水的时候,又用欢快的木鱼声表现了他快速跑步的兴奋感,从而塑造出了一个憨态可掬的形象(图3-12)。在最后共同打水的动画场面,三种乐器板胡、坠胡和管子同时出现,塑造了三个和尚舍弃私心、积极向上的形象,最后他们团结合作,三个和尚都有水喝的完美结局。

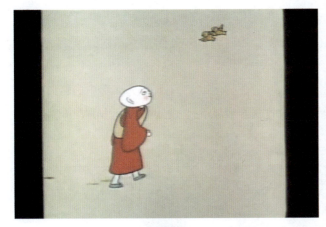
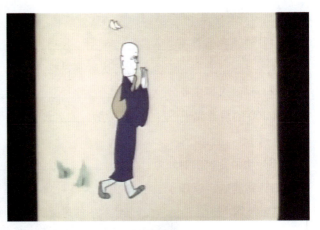
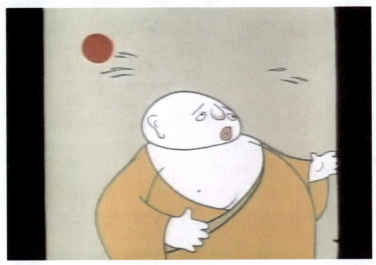

图3-12 《三个和尚》中用不同乐器表现不同和尚走路的画面

4. 渲染环境气氛

动画音乐可以渲染场景气氛,也可以贯穿影片始终表现整体的气氛。用动画音乐来渲染整体的环境气氛,也是《三个和尚》比较突出的特点。影片中,动画音乐不再只是起到解释及配合画面的作用,而是深入剧作结构中,与画面共同营造出一种张弛有度并且充满节奏感的环境氛围,极具艺术表现力和感染力。

诚如创作人所说:"引子采用纯民族打击乐,借用寺院中做佛事开场的锣鼓段,用中堂鼓起奏,配以三种不同音高的木鱼、云锣、大锣随画面的变换而轮番演奏,渲染出庙堂庄重、严肃的气氛。"随后在三个和尚出场时,伴随以节奏欢快的主题音乐或其变奏,再加上木鱼、钹等打击乐器的运用,把在鸟语花香的环境氛围中和尚赶路的情境渲染得有声有色。小和尚进入寺庙后,音乐的旋律发生变化,在原有的旋律的基础上,节奏变慢并加以变化,渲染人物进入寺庙后庄重的气氛。寺庙中不同动画场面念经的背景音乐取自佛教音乐素材,烘托出浓郁的寺院气氛。在表现高潮阶段救火的动画场面时,急促、快节奏的旋律烘托出危险、紧张的气氛,结尾部分又以欢快的二胡、锣鼓声表现了快乐的结局以及团结友爱的气氛。

3.4 习　　题

1．填空题

（1）动画声音既有_____、_____和_____三大主观特性，又有_____、_____、_____三大客观特性。

（2）动画人声主要分_____、_____和_____三类。在动画片《雾中的刺猬》中，A. Batalob 的声音属于_____和_____，V. Neviniy 的声音属于_____，M. Vinogradoba 的声音属于_____。

（3）动画音响主要分为_____、_____、_____、_____、_____五大类。小鸟拍打翅膀的声音属于_____，鸡叫犬吠声属于_____，钟表声属于_____，集市上的群众的呐喊声属于_____，鬼怪片中的鬼哭狼嚎声属于_____。

（4）_____是指动画片加工处理的，必须通过演奏或演唱而形成的动画声音。动画音乐作为动画视听语言的元素之一，具有与纯音乐不同的特性与功能，它必须与动画画面有机结合，才能真正体现出它真正的含义与审美性。_____是指不在画面中，专门为观众提供的，剧中人物不能感知到的音乐。

2．思考题

（1）举例分析动画对白是如何塑造动画角色性格的。
（2）举例分析动画音响是如何体现动画空间的真实性。
（3）举例分析动画音乐是如何塑造动画角色性格的。
（4）联想练习：在动画片中为了增强视听效果，其声音的设计实际上与真实的声音有所不同，请尝试将以下动作配上适当的音响：凶狠地瞪眼、妩媚地眨眼、生气地捶打墙、蹑手蹑脚地走路。

第4章 动画艺术观念领域：动画镜头的语法

本章学习目标

- 理解动画艺术风格对动画镜头语法的影响
- 理解和掌握画内蒙太奇运用的两种艺术观念及其技法
- 理解和掌握画外蒙太奇的种类及其技法

动画不同于真人影像之处在于其脱离了"照相性"，获得某种"想象"品质，表现为"夸张""变形""幻想""超现实"等。在欧洲，实验动画所独有的抽象形式，让众多艺术家沉迷于其中，因为正如美国学者保罗·威尔斯所言："这种动画被认为是与个人欲望的表达相关联，与人类思想、感情、经验方面有意识或无意识地表达相关联，因而是一种真正的动画。"然而，如同其他抽象艺术、先锋艺术一样，这些"表现主义"动画稀少，其制作主要依靠艺术赞助，而以"迪士尼动画"为主的商业动画片则模仿"真人电影"，进而呈现出"现实主义"的审美特质。由此，动画片也派生出现实主义和表现主义两种艺术创作原则和审美趣味，它们与动画片的故事内容和艺术创作规律一起确立了动画片的风格和样式，进而影响了其语言的两种语法形式：画内蒙太奇和画外蒙太奇。

蒙太奇是法语建筑学上的术语 montage 的译音，意为构成和装配，后被借用到真人电影中，是指电影创作人根据影片所要表达的内容和观众的观影需求，将一部影片分别拍摄成许多镜头，然后再按照原定的构思组接起来，形成独特的形象思维方式、重要的剪辑技术手段和艺术表现方法。蒙太奇在动画片中，不仅是指动画镜头的组接方式，也是指动画镜头中的格与画（或帧与帧）的组接方式。

4.1 画内蒙太奇

动画是运动艺术，诚如加拿大动画大师诺曼·麦克拉伦所说："与其说动画艺术是运动之画，毋宁说是画之运动。格与格之间所发生的比一格之中发生的东西更重要。"在动画片中，格与格之间的衔接不仅发生在动画镜头与动画镜头之间，也发生在单个动画镜头之中。动画片与真人影像的区别在于其单个动画镜头内的格与格（或帧与帧）并非完全通过摄影机（或摄像机）机械复制的方式获得，而是人通过设计与创作所得到的，因此，动画片不仅有真人影像那种体现在镜头间的蒙太奇，也有体现在单个镜头内的蒙太奇。镜头内的蒙太奇，顾名思义就是画内蒙太奇。

【案例】

《大炮之街》（1995年）是由日本STUDIO 4℃、MADHOUSE公司联合制作，日本动画大师大友克洋执导的短片动画电影，是科幻电影《回忆三部曲》中的第三个篇章。影片叙述了一个军工家庭一天日常生活的故事，儿子在学校学习炮弹知识，梦想成为炮击手，母亲在制造炮弹的工厂上班，父亲是一名炮兵。影片被认为是20世纪90年代日本动画的代表作。

《蒙娜丽莎走下楼梯》（1992年）是由美国动画家琼·格雷兹(Joan C. Gratz)历时10年创作的动画短片电影。影片从文艺复兴时期的名作《蒙娜丽莎》开始，逐渐过渡出片名。影片以三个黑场为间隔，分四段表现了法国后印象派、表现主义、野兽派、达达主义、超现实主义等画派的肖像画作品中不同人物形变的过程。该片1993年获第65届奥斯卡金像奖最佳动画短片奖等。

《动人的爱情故事》（1989年）是南斯拉夫萨格勒布电影公司出品，波里维·多尼科维奇·波尔多导演的短片动画电影。影片讲述的故事是米基克服时空里的千难万险，并千辛万苦找到爱人劳里亚，最终有情人终成眷属。该片1989年获萨格勒布动画节评委会奖、布雷斯地区布尔格青年评委会奖、铁托格勒最佳动画片奖等。

4.1.1 画内蒙太奇的概念和类别

1．画内蒙太奇的概念

画内蒙太奇也称内部蒙太奇，是指动画创作人在一个动画镜头内，利用动画所特有的制作工艺（逐格拍摄、逐帧记录或者计算机设定关键帧等）对动画角色神情、动作或动画镜头运动形式做出安排和设计，并在放映中生成连续的画面，从而实现动画人物造型转换或时空转变的一种动画片艺术创作方式。

2．画内蒙太奇类别

1）超真实主义画内蒙太奇

"超真实主义"来自埃柯（Eco）对迪士尼乐园的评价，因为迪士尼乐园追求绝对的现实感。美国学者保罗·威尔斯认为，"超真实主义"概念完全可以用来描述迪士尼动画，成为迪士尼电影的一把标尺，并总结了达成"超真实主义"动画几种常用的方法：第一，超真实动画电影中的构思、语境、动作都类似或接近于真人电影所代表意义上的现实；第二，超真实动画电影中的角色、物体、环境都遵循现实世界的公认的物理定律；第三，超真实动画电影中的声音，作为剧情声于适当的时间、合适的音量出现；第四，超真实动画电影中的身体结构、动作和行为倾向与真人和现实世界中动物的物理特征相一致。从另一个意义上说，"超真实主义"源于艺术的模仿说，成为现实主义动画的创作理念、原则和方法。比如由加拿大国家电影局出品的《邻居》（1952年）、上海美术电影制片厂制作的《不射之射》（1981年）、日本动画工作室STUDIO 4℃制作的《大炮之街》（1995年）、工业光魔公司出品的《飙风雷哥》（2011年）、皮克斯动画工作室制作的《寻梦环游记》（2017年）等动画电影创作都运用了超真实主义画内蒙太奇的方式。

《大炮之街》是运用超真实主义画内蒙太奇的代表作。该片是《回忆三部曲》的第三部，长约22分钟，影片从居民房开始，到炮台、学校、工厂并不断重复出现，最后再回到居民房。从视觉效果来看，几乎是"一镜到底"的画面，是动画片长镜头技法创作的代表作。其格与格的连接、场景与场景的转换都是通过画内蒙太奇实现的，而这种画内蒙太奇主要模仿了真实的人与物的运动原理和时间节奏，并运用了二级运动（推、拉、摇、移等的动画运动镜头）和三级运动（叠画、画面闪烁、波状晃动等）方式获得。由于表现出对军权专制下的生活环境和对战

争的反讽，影片以超真实主义画内蒙太奇手法记录了一家三口一天的日常生活，其人物的神情动作、时空转换都合乎现实世界的物理法则，由此给观者带来的真实感和震撼力都是深远的（图4-1）。

图4-1 《大炮之街》中的动作、神情

2）变形主义画内蒙太奇

变形主义属于表现主义的范畴，是表现主义动画的一种创作理念和方法。变形主义凸显了动画片对现实世界的变形和改装，借由变形主义手法展现一个不同于现实世界的异世界，表现了一种艺术的想象感和真实感，从而获得一种艺术深层含义的诠释和表达。变形主义的特点主要在于自由的形式和时空畸变上。

（1）自由的形式。自由的形式体现在形状和动作的变形上，比如加拿大国家电影局出品的《萨沙先生的变形》（1977年）、美国电影学会等赞助制作的《蒙娜丽莎走下楼梯》（1992年）、昂西动画节开幕短片《不眠之夜》（2004年）等。

《蒙娜丽莎走下楼梯》是变形主义画内蒙太奇自由形式的代表作。影片约7分钟，除了片头，只用了三次黑场形式把影片分成了四个部分。每个部分主要由画内蒙太奇实现脸到脸的变形、空间到空间的改变和名画到名画的转变。比如第一部分画面主要有后印象派代表人物荷兰文森特·凡·高的《自画像》、法国保罗·高更的《热情洋溢的土著裸女》、挪威表现主义画家爱德华·蒙克的《呐喊》、法国野兽派创始人亨利·马蒂斯的《带绿色条纹的马蒂斯夫人像》、法国野兽派代表人物安德烈·德兰的《马蒂斯肖像》等。这些名画主要通过线条、色彩和冷暖色调的渐变获得形与形的转变、人物形象的改变，过渡非常自然。又比如从《呐喊》到《带绿色条纹的马蒂斯夫人像》的形变中，影片运用了三种技法实现了人物的形变：第一，两张画面色调相似，背景运用了黄、褐、蓝、紫四种色彩，整体用色偏暗；第二，推镜头让《呐喊》的景别、角度与《带绿色条纹的马蒂斯夫人像》大体相当；第三，头像的线条、形状、色彩做形变，一个带着恐惧神情的人脸变成了沉静的马蒂斯夫人像（图4-2）。

图4-2 从《呐喊》到《带绿色条纹的马蒂斯夫人像》的形变

图 4-2（续）

（2）时空畸变。时空畸变表现在艺术家动画片创作不再追求对现实社会的模仿，而是利用解构、改装、拼贴的方式获得时空变形来反映人生，表达对世界的看法，如南斯拉夫萨格勒布学派作品《动人的爱情故事》（1989年）、日本动画大师今敏导演的《红辣椒》（2006年）、日本动画公司Robot Communications公司制作的《回忆积木小屋》（2008年）、蒂莫西·锐科特自编自导的《头朝下的生活》（2012年）等。

《动人的爱情故事》（1989年）是变形主义画内蒙太奇时空畸变的代表作。影片运用二维平面上8个画格来表现不同的空间，米基既可以在一个小画格里做纵深、左右运动，又可以在不同画格里做上下、左右穿梭。从画面上看，不同空间并置在一个二维平面上，它是对现实时空的一种改装和重组。影片通过这种浓缩化、平面化的时空表达方式，表现了基米与爱人劳里亚在时空距离上的不确定和遥远，也表达了米基寻找劳里亚路途艰辛、困难重重，凸显了他们之间动人的爱情关系（图4-3）。

图 4-3 《动人的爱情故事》中的时空畸变

4.1.2 画内蒙太奇的基本功能

画内蒙太奇既是动画片语言语法形式，也是创作理念、创作风格，其作用是无限的。画内蒙太奇的创作目的是通过可感知的画面和声音或复制现实、反映现实，或创新现实、表现现实，从而获得感悟人生、表达人性、审美愉悦、认识世界的作用。画内蒙太奇的功能主要有获得长镜头的效果，创造新物质、新运动、新时空、新世界和创造意识。

1. 获得长镜头的效果

长镜头是画内蒙太奇最为重要的表现形式。在真人影像中,长镜头是指连续地用一个镜头展示一个场景或一段戏,以完成一个比较完整的镜头段落,而不破坏事件发展中时空连贯性的镜头。一般来说,影片中单个镜头延续时间超过30秒的镜头为长镜头,多数长镜头都在30秒到10分钟。以长镜头思维进行创作的真人电影有《俄罗斯方舟》(1917年)等。真人影像长镜头的美学意义在于真实性,通过对世界的还原和真实表现,以获得真实地反映现实的作用。动画片通过画内蒙太奇方式也可以获得从视觉上看起来好像没有切换画面的感觉,具有30秒以上的动画长镜头效果。超真实主义画内蒙太奇形式的长镜头与真人影像的长镜头作用是一致的。

(1)完整性。长镜头能以一个单独的镜头表现完整的动作和事件,保持画面人与物、时空的统一感和完整性。比如,《大炮之街》中,从真人到漫画人物,从居民房到兵工厂,都是在一个动画镜头内完成的,统一感和完整性较强。

(2)真实感。长镜头使影像更自然,更加接近生活,能进一步增加影片的真实感,增强观众的融入意识。比如,《大炮之街》非常真实地展示了一个军工家庭的日常生活,因为十分真实,非常有震撼力。

(3)丰富性。长镜头表现多画面、多角度、多层次,不同观众根据自己的经验做出不同的判断,形成镜头丰富的含义。比如,在《大歌唱家》中的场景,其中歌唱家在演唱时的角度表现了从平视、俯视到仰视,让人对歌唱家的形象和地位有了直观的感受。影片运用了360°旋转的计算机运镜设计,技术的精湛也让人耳目一新。镜头故意做成卡顿的效果,其实是对定格动画定义和性质的具体表现。

(4)多空间结构。长镜头强调在时间上的连续性和空间的宽广性,形成几个不同空间的互相衬映、互相对比的复杂镜头空间结构。比如,皮克斯动画工作室的《飞屋环游记》的加映短片、彼得·索恩导演的《暴力云与送子鹤》(2009年)第一个动画镜头是长镜头,从多个房子转到了广袤田野的上空再转到快乐的云的画面上,最后落到暴力云上,既交代了环境和背景,又在快乐云的对比下衬托了暴力云的忧伤(图4-4)。

图4-4 《暴力云与送子鹤》中的多空间结构

2. 创造新物质、新运动、新世界

画内蒙太奇不仅真实地还原现实生活和世界，还能够真实地创造新事物、新运动、新世界，这是动画片的独特之处。在动画片中，画内蒙太奇并非完全如真人影像长镜头那般如实地还原生活的样子，而是采用了重组、拼贴、变形、夸张、概括等动画艺术语言对生活和世界再创造，从而更加深刻地表现事物的本质特征和深层含义。

（1）创造新物质。动画片可以通过陌生化的艺术手法和画内蒙太奇的动画技术手段创造出新的物质，打破常规的生活经验，又能够达到以假乱真的效果，给人带来新奇感。美国著名导演 PES 导演的《鳄梨色拉》（2012 年）用手雷、台球、棒球、骰子、灯泡等非食物的材料制作了一道菜——鳄梨色拉，给人耳目一新的感觉，又有无限想象的内涵。

（2）创造新运动。动画的本质在于不仅创造出真实的动作，而且创造出新的运动形式。在皮克斯公司的动画短片《格里的游戏》（1997 年）中老头下棋的动作，就是由一幅幅绘制好的静止画面通过画内蒙太奇还原成一个看起来像现实中真实的动作（图 4-5）。

图 4-5 《格里的游戏》中老头下棋动作的分解

诺曼·麦克拉伦导演的真人动画《邻居》中的真人既能躺在地上移动，也能在空中飞行等不真实的动作，都源于画内蒙太奇的创造。尤其在玄幻、魔幻类手绘、计算机动画中，凡是能够想到的新的运动形式都可以通过画内蒙太奇得以实现，比如，田晓鹏导演的《西游记之大圣归来》（2015 年）中孙悟空酷炫的打斗动作以及梁旋、张春导演的《大鱼海棠》（2016 年）中椿从人到鱼的变形（图 4-6）等。

第4章 动画艺术观念领域：动画镜头的语法

图 4-6 《大鱼海棠》中椿的变形

（3）创造新时空、新世界。动画可以创造一个全新的时空和独特的世界，比如今敏导演的《红辣椒》（2006年）中具体呈现了一个表现人类精神状态的意识世界，甚至意识世界与物质世界同构，并存于一个具体可见、可感知的影像世界之中；在蒂莫西·锐科特导演的《头朝下的生活》（2012年）中创造了一个不同重力方向事物可以并置于一个空间的新奇世界；李·昂克里奇、阿德里安·莫利纳导演的《寻梦环游记》（2017年）创造了一个垂直结构、五彩斑斓的亡灵时空；黄家康导演的《白蛇2：青蛇劫起》（2021年）创造了一个既不是天上或地狱，也不是人间的古代建筑和现代建筑并存的虚幻之境——修罗城，不同历史时空中执念深重的人与妖坠落于此历劫，其时间机制仿佛是加快四季更替的"风火水气"四劫。

3．创造意识

意识是人的头脑对于客观物质世界的反应，是感觉、思维等各种心理过程的总和。意识本来就是存在的，但是可感知而不可见。动画片可以通过画内蒙太奇把意识画面化、视觉化呈现出想象中的模样。比如，南斯拉夫萨格勒布学派代表作品《学走路》（1978年）中，男主角在学各种走路姿势后停了下来，想象和闪现着前面四个人物怎么教他走路的情景，真实的人与意识中的人通过画内蒙太奇组合在一起，获得了一种真实的人在"想象"的画面里的效果（图4-7）。又比如今敏导演的《红辣椒》（2006年）中，具体呈现出了一个表现人类精神状态的意识世界，甚至意识世界与物质世界同构，并存于一个具体的、可见的、可感知的影像世界之中。

图 4-7 《学走路》中的意识活动

画内蒙太奇的语言形式和语法规则就是获得一个连续并且统一视听感知的动画镜头。当这个动画镜头达到一定长度时就成为动画长镜头。从某种意义上说,画内蒙太奇创作的目的是为了获得一种真实性,无论是如同现实般的生活真实,还是创新了一个与众不同的新事物、新世界,但本质上是为了获得一种"动态幻觉"般的艺术真实感,为了更好、更全面地反映可见的和不可见的人类世界的全部内容。

4.1.3 画内蒙太奇的具体运用分析

画内蒙太奇是动画片重要的语言形式,其语法规则主要在于表现画格与画格或超真实主义,或变形主义的渐变关系,或画格与画格在空间和景深上的设计,从而获得一种有别于现实世界的艺术新形式。画内蒙太奇具体的表现手段也是千变万化、多种多样的。

1. 超真实主义场面调度

超真实主义场面调度是超真实主义画内蒙太奇重要的表现形式,源于真人电影场面调度概念。场面调度一词最早出自法文,意为"摆在适当的位置",开始于舞台剧,后被引用至电影创作中。最初是真人电影长镜头的一种叙事技巧和方法,它是指在一个场面(通常指一个镜头)中通过角色调度或镜头调度的设计与安排,实现一个表演区到另一个表演区的时空转换的艺术处理方式,从而获得追求一种真实感和临场感的效果。超真实主义场面调度就是运用动画技巧模仿真人电影场面调度的方式。

超真实主义场面调度主要有动画角色场面调度和动画镜头场面调度两种方式,前者是指动画导演对动画角色位置变化的安排和设计;后者是指导演运用推、拉、摇、移、升、降等对动画镜头进行安排和设计,以获得不同角度、不同景别动画镜头调度方式,它们往往是结合在一起的。

一般来说,超真实主义场面调度与长镜头美学精神是一致的,其往往运用丰富多样的场面调度技巧追求视听的真实性和丰富性,以获得长镜头的效果。场面调度的技巧多种多样,比如有平面式场面调度、纵深式场面调度、对角线式场面调度、对比场面调度、象征场面调度、重复场面调度和群众场面技巧,以及综合以上两种形式的混合场面调度技巧等。

《大炮之街》中,将军来到炮台指挥炮弹发射就是运用了动画角色调度与动画镜头调度结合的方式,以及混合场面调度技巧的动画长镜头。开始是一个纵深式场面调度,将军从后景往前景走;接着一个左摇,将军出画,镜头摇到炮弹装填手;接着右下摇,将军脚的特写入画,随着拉镜头和对角线式场面调度,将军走动的脚景别不变,最终停在电梯上;随着升、降、摇、移动画镜头,将军走到平台,在平面式场面调度中往右走,然后在动画镜头中将军出画;最后在摇动画镜头中停在17号演讲台,将军从中间景走至演讲台。这段动画镜头中,将军入画3次,出画2次,非常清楚地展示了将军出场到演讲台走过的路线、位置和空间关系,并交代了炮弹装填手的反应,从而非常真实地表现出将军的地位和发射炮弹前的紧张气氛(图4-8)。

值得注意的是,当下VR技术创作的动画片多数是超真实主义场面调度的运用。VR技术对于动画而言就是呈现360°的立体空间,更加强调动画片视觉、听觉、嗅觉、触觉和心理感觉多维度对于人的多感觉效果。随着数字艺术的快速发展,当下VR动画片在视觉制作上更加成熟和完善。大多数VR动画片运用超真实主义场面调度的手法消解了动画镜头的边界,创作出超真实主义的立体虚拟空间,可以达到以假乱真的空间效果。比如,VR动画 *Alumette*,就是通过动画角色调度的方式深入船舱及达到移步换景的效果,又通过飞船飞行的形式实现动画镜头场面调度,完成从天空到梦幻小镇的空间转换。

图 4-8 《大炮之街》中将军出场的三次入画与炮弹发射

2．抽象概念具象化

抽象概念具象化是超真实主义画内蒙太奇的表现方式，是一种把不存在的事物或意念用人类现实中存在的事物或想象的具象事物描绘出来的艺术创作形式。抽象概念是指能够反映事物的某种属性或事物与事物之间的某种关系的概念，往往是看不见、听不到的。抽象概念具象化就是把抽象的概念具体化为可感知、可理解的具体形象。为了表现艺术被控制的抽象概念，匈牙利动画短片《大歌唱家》中用一个动画镜头真实地展现了布谷鸟钟里的小鸟在上场歌唱之前被机械手操控化妆的过程，有趣可笑而意味深长。日本动画短片《回忆积木小屋》里将老人的记忆具体化为房子中一层又一层的空间，当老人因烟斗遗落而不断在房子里向下潜水时，其思绪就像剥洋葱一样一层又一层地被打开了。老人掀开通往下一层的盖板，随着下移镜头从上一个空间到下一个空间，就仿佛他从一个记忆的空间进入了另一个记忆的空间。类似的例子还有皮克斯动画工作室制作的《头脑特工队》用具象角色和空间演绎了大脑运作复杂的方式，以及《心灵奇旅》创造了"灵魂"的存在空间（图 4-9）等。

图 4-9 《心灵奇旅》中的灵魂空间

3. 不同时空中物体的并置

不同时空中物体的并置属于超真实主义画内蒙太奇的表现形式，是一种把不处于同一时空中的事物通过想象、回忆等心理活动在画面中进行并置的时空效果。比如，动画片《学走路》中，众人教男主角学走路的情形在动画片中是真实存在的，而后面男主角想象着众人教他的情境虽是思想活动内容，却与动画片现实中的主角并置在一起。

4. 表现主义场面调度

表现主义场面调度是变形主义画内蒙太奇重要的表现形式。与超真实主义场面调度模仿自然和复现现实不同，表现主义场面调度是指在一个动画场面中，通过画内蒙太奇方式实现人物转换、时空转变等的自然衔接和过渡，从而获得与现实不同但又具有连续时空的一种调度方式。比如，山村浩二执导的《头山》表现头先生之死的动画场面，先是头先生的头出现在前景中，背景是不同窗户有灯光的高楼大厦。随着头先生的转动，画面自然地转成了有池塘背景的头先生的特写。之后，头先生头上出现了另一个他本人，用黑块遮挡之后，画面又换成了头先生在一个圆顶上，而头先生的头上又有一个他本人趴在池塘边的场景。随后这样的画面不断在推镜头中重复出现，形成了一个个循环。这个场面调度以重复画面的形式象征了生命的循环，传达出人类因贪婪而自我毁灭，并在不断恶性循中形成了无法遏制的悲剧这一深层含义和事件真相。

5. 变形

变形是动画片变形主义画内蒙太奇非常重要的语言形式。变形表现在动画片中人或物在动作、线条、色彩、光与影等从初始形象连续、自然地渐变，过渡到目标形象的各种艺术手法。变形分为量变变形和质变变形，或者两者兼有的复合型变形。

1）量变变形

量变变形表现在一个人或物在变形中并没有改变性质，只是通过变形来表现出一种状态和样貌的变化，以获取特殊的效果。皮克斯动画工作室制作的动画短片《昼与夜》（2010年）中，当黑夜看到白昼身体里游泳池的景象时，又是羡慕又是嫉妒，它一把把白昼甩到一边，自己做了一个翻转动作，身体变形为一个圆圈，并快速地跑到游泳池位置时，都发现已是人去空寂的环境，这就是一个凸显情绪状态的夸张变形形式（图4-10）。类似的片子有经典动画片《猫和老鼠》，在猫与老鼠追逐的过程中，其形态也是变化多端的，通过拉长、挤压等方式让猫变形为长腿猫、方块猫、长方形猫等，让人忍俊不禁。

图4-10 《昼与夜》 黑夜的情绪变形

图 4-10（续）

2）质变变形

质变变形中一个人、物或空间在变形中转化为另一个人、物或空间，其性质发生了根本性改变。《蒙娜丽莎走下楼梯》画中人到片中人的变化就是质变变形的典型代表，变形后的人物已不是先前的人物。类似的片子还有：《大闹天宫》里孙悟空变形成小鸟，丹顶鹤变形成孙悟空与二郎神打斗；《父与女》中老妇人在线性时间中仿佛倒退般变形为青年人与父亲相遇。空间变形是质变变形的常见表现形式，通过变形，一个动画空间变形为另一个动画空间，这在动画电影《红辣椒》中主人公的梦境里有生动的呈现。

3）复合型变形

复合型变形是混合了量变变形和质变变形的变形形式。在印度动画短片《天堂》中，神鸟动作的变形夸张，既有从鸟到鸟的量变变形，又有从鸟到鸟人的质变变形，属于复合型变形的类型。

6．夸张

夸张是变形主义画内蒙太奇的重要表现形式，其有两种类型，一种是写实夸张，另一种是变形夸张。

1）写实夸张

写实夸张注重数量和体积的缩小或扩大，比如萨格勒布学派代表人物亚历山大·马克斯创作的《苍蝇》（1966 年）中，苍蝇在同一个动画镜头中不断变大，通过对身体大小进行写实性扩大，使苍蝇与人几乎同样大小，从而表现出苍蝇与人之间的特殊关系，也为后面苍蝇控制人做了铺垫（图 4-11）。

图 4-11 《苍蝇》中苍蝇身体大小的夸张

写实夸张也注重动作效果的夸张。比如上海美术电影制片厂创作、王树忱导演的动画片《过猴山》（1958 年），为了表现猴子爬上树的"快"，在写实的爬树动作上做了一定效果的表现。在猴子爬树的四格画面中，猴子有正面、

背面、侧面,再到正面的角度设计,并在其身边画上了一些类似圆圈的暗影,在画内蒙太奇中就有了猴子像风一样爬上了树的夸张效果(图4-12)。

图4-12 《过猴山》写实动作效果的夸张

2)变形夸张

变形夸张是把一切不可能的变成可能,表现在造型和动作的线条、色彩、形状等变形上。比如上海美术电影制片厂制作、徐景达和马克宣导演的《三个和尚》(1980年)中,大汗淋漓的胖和尚喝了一口水,胖和尚身体的颜色从头顶开始由红色渐变成白色直至全身,夸张地表现了胖和尚喝水解渴、解热的效果(图4-13)。

图4-13 《三个和尚》中变形的夸张

又比如印度导演伊舒·帕特尔导演的《天堂》运用了多种夸张的手法,特别是在动作变形夸张上做了很好的表现。为了表现神鸟的神奇,它不仅体现在身体变化的写实夸张上,还表现在它在飞行中通过变形夸张幻化出不同的模样(图4-14)。

图 4-14 《天堂》中神鸟动作的变形夸张

7. 具象事物抽象化

具象事物抽象化是变形主义画内蒙太奇的表达方式。具象事物抽象化是指把具体的、写实的、可理解的事物通过变形、重组、概括、符号化等再创造的方式表达出来,以呈现和揭示事物的本质和特性。1988年八一电影制片厂创作的《毕加索与公牛》是动画片具象事物抽象化的典型例子,影片通过画外叙述人讲述毕加索画牛的故事,具体演绎了毕加索手绘公牛的具体过程,用做减法的手绘方式,把具体、写实的牛最后抽象为简单的线条,从而展示出20世纪艺术大师、立体主义开山鼻祖毕加索观察世界的方式和对抽象艺术的独有理解(图4-15)。

图 4-15 《毕加索与公牛》中牛的抽象化

8. 不同时空的并置

不同时空的并置属于变形主义画内蒙太奇的表达方式。有异于常规写实性的真实时空,不同时空并置的动画镜头表现了动画特有的时空创新性。不同时空的并置是时空畸变常见的形式,是一种把碎片化空间重新组合的形式,比如保罗·德里森创作的动画片《在陆地、在海上和在空中》(1980年),把简化写实的陆地、海洋和天空三种不同空间碎片化后并置于一个平面空间里,同时进行平行表现,通过物体的相关性表现它们之间的联系以及相互影响(图4-16)。类似的片子还有《动人的爱情故事》《四季》《左邻右舍》等。

图4-16 《在陆地、在海上和在空中》中不同空间的并置

4.2 画外蒙太奇

动画片的画外蒙太奇与真人影视的蒙太奇概念是一致的,主要表现在镜头与镜头之间的关系上。可以说真人影视的所有蒙太奇的创作理念、原则和具体的艺术手法都适用于动画片的创作。一般来说,动画镜头是动画片最小的语言结构单位。一部动画片通常是由多个动画镜头构成的,而这些动画镜头与其他动画镜头组接在一起,从而形成了一个不同于现实世界的动画片世界,创造出1+1大于2的全新世界和全新的含义,这就是动画中画外蒙太奇的意义和价值所在。

【案例】

《小鸡彩虹5:秘密》(2020年)是由杭州天雷动漫有限公司等制作,雷涛导演的幼儿电视动画片,讲述了小鸡小橙忘了小红的嘱咐,把她做弹弹床的秘密说出去,最后得到了小红的原谅,并承诺下次一定保守秘密的故事。该片2020年获第30届中国电视金鹰奖最佳动画片提名奖。

《我失去了身体》(2019年)是由法国Xilam Animation公司制作,杰赫米·克拉潘导演的动画长片电影。影片主要讲述了一只从解剖实验室逃脱出来的断手为找到主人劳伍菲儿所历经的艰辛过程和主人劳伍菲儿时的经历,以及他与加布丽尔的爱情故事。该片2019年获第41届法国昂西国际动画电影节最佳动画长片水晶奖等多项大奖,2020年获第25届法国电影卢米埃尔奖、第5届法国电影凯撒奖最佳动画片,2020年获第47届美国动画安妮奖最佳独立动画长片、最佳动画剧本、最佳动画音乐3项大奖。

《可怜驼背人的传奇》(1982年)是法国动画大师米歇尔·欧斯洛创作的动画短片电影,讲述了驼背人勇敢地向公主求爱却遭遇权贵的潮讽与羞辱,最后他变身天使,带着公主冲破藩篱,飞向蓝天的故事。该片1983年获第8届法国电影凯撒奖最佳动画短片奖。

4.2.1 画外蒙太奇的概念和类别

1．画外蒙太奇的作用

画外蒙太奇即一般意义上的蒙太奇概念，也称蒙太奇。画外蒙太奇源于法国建筑学的术语，后被引申至影像艺术中，是指一种将镜头组接起来，表达一定意涵，并看起来合理、有节奏感的艺术创作方式。

蒙太奇理论最初是由谢尔盖·爱森斯坦为首的俄国导演所提出，主张以一连串分割镜头的重组方式来创造新的意义。法国当代著名的电影史家和评论家马塞尔·马尔丹在《电影作为语言》中认为："一部影片的镜头是由蒙太奇组织起来的。"也就是说，整部片子要有结构，每一章、每一段也要有结构，在电影上，把这种连接的方法叫蒙太奇。实际上，就是将一个个的镜头组成一个段，再把一个个的段组成一部电影。合乎理性和感性的逻辑，合乎生活和视觉的逻辑，看上去合理、有节奏感、舒服，这就是蒙太奇。

画外蒙太奇与剪辑有异同。画外蒙太奇是一种重要的剪辑手段，但还是一种艺术创作的形象思维方式。剪辑一般只在动画片创作的后期进行，画外蒙太奇贯穿于整个动画片创作前、中、后期之中。

画外蒙太奇与分镜头也是有区别的。分镜头是把故事和动作进行解析和分解，表现为一个个具体的动画镜头。画外蒙太奇则是分切和组合，既要把故事和动作分切出具体的分镜头，还需要根据动画片的故事要求和艺术创作规律把这些分镜头组合起来，使之成为一个完整的动画场面、动画序列、动画幕和故事。

2．画外蒙太奇类别

1）叙事蒙太奇

叙事蒙太奇由美国电影大师格里菲斯等人首创，是蒙太奇最重要的表现形式。叙事蒙太奇是为了叙述一个故事，按逻辑或时间的顺序把镜头连接在一起，其中每个镜头都提供一种纯叙事内容，从戏剧角度（根据因果关系连接情节素材）或心理角度（观众对剧情的理解）推动情节发展。叙事蒙太奇又可称为叙述蒙太奇、连续蒙太奇等。如今，大部分包括影院动画、电视动画、网络动画等商业动画片主要运用了叙事蒙太奇的艺术形式，比如动画电影《你的名字》（2016 年）、《寻梦环游记》（2017）、《哪吒：魔童降世》（2019 年）、《我失去了身体》（2019 年）、《未来的未来》（2018 年），动画系列剧《秦时明月》（2007 年至今）、电视动画短片《老虎来喝下午茶》（2019 年）、《小鸡彩虹 5》等，网络动画《机动奥特曼》（2019 年）、《雾山五行》（2021 年）等。

叙事蒙太奇有简单型和复杂型两种类型。早期动画短片和现在的幼儿、儿童电视动画片往往运用简单的叙事蒙太奇进行叙事和讲述故事。比如浙江传媒学院教师雷涛导演的《小鸡彩虹 5：秘密》，运用一条情节线的线性叙事蒙太奇形式，结构简单，主要是注重画面角色的造型和动作的配合，以及音乐与动作的配合，注重受众的接受能力和趣味性（图 4-17）。

图 4-17 《小鸡彩虹 5：秘密》中的简单型叙事蒙太奇

动画影片《我失去了身体》则是复杂型叙事蒙太奇的代表,它拥有叙事蒙太奇三个典型的特征:第一,影片把一个个动画镜头按故事逻辑或时间顺序串联成一个个动画场面,进而形成一个个动画序列,最后完成一个完整的动画故事结构。《我失去了身体》约81分钟,由120多个动画场面构成。分切的动画镜头数量也很多,比如断手挣脱老鼠的动画场面中的挣脱部分就大约运用了40个动画镜头。第二,动画事件在动画叙述时间中有明确的顺序和先后关系,事件之间往往具有因果逻辑关系。比如第一个动画事件是断手事故,该事件的产生导致了后续事件断手逃离实验室事件的发生,也是小劳伍菲儿抓苍蝇事件延续的结果(图4-18)。第三,故事的叙述以情节线展开,一般有一条或几条情节线。简单的故事一般有一条情节线,复杂的故事则以双情节线或更多的情节线展开叙述。《我失去了身体》里有三条情节线,一条是断手寻找主人历险记,另一条是小劳伍菲儿拥有梦想和愿望,最后一条是成年的劳伍菲儿与加布丽尔的爱情故事。

图4-18 《我失去了身体》中不同动画场面的因果关系

2)非叙事蒙太奇

非叙事蒙太奇是指不是为了叙事,而是为了表达一种感情或思想观念的蒙太奇组接方式,它主要通过镜头的并列方式,利用观众的思维惯性和心理认同组接镜头来表情达意,从而实现镜头的连续不再仅取决于叙述故事的愿望,镜头并列的目的是在观众心里制造一种心理上的冲击。

非叙事蒙太奇主要分为表现蒙太奇和理性蒙太奇。表现蒙太奇是指通过镜头的并列,并在对比或对照中来暗示和隐喻某种新的含义,以凸显影片丰富的内涵,给观众带来一种情感熏陶或深层思考。理性蒙太奇是由苏联学派代表人物谢尔盖·爱森斯坦创立,是指理性的、彼此相关的效果之间冲突的组合,以达成某种思想表达的功能的蒙太奇形式。相对于表现蒙太奇,理性蒙太奇更加强调思想观念,镜头组接上较为主观和生硬。非叙事蒙太奇有欧洲早期的先锋动画,比如英国先锋动画《彩色盒子》(1935年)、法国动画艺术短片《可怜驼背人的传奇》(1982年)、美国实验动画短片《爱之歌》(1964年)、中国动画艺术短片《潘天寿》(2004年)等。值得一提的是,非叙事蒙太奇经常在叙事类动画影片中出现,它与叙事蒙太奇一起构成了叙事类动画片的全部,有时叙事蒙太奇本身也有非叙事蒙太奇的成分和价值。

《可怜驼背人的传奇》是叙事类动画片运用非叙事蒙太奇形式的代表,其开场的6个动画镜头运用了非叙事蒙太奇的手法:第一,它们并不是为叙事,而是为了表达一种情绪、观念和效果而连接在一起。除了交代公主所处空间环境的三个动画镜头,还有四个并列的镜头,分别是有一排、二排、三排、四排权贵大臣站立的动画镜头,直至最后一个动画镜头出现了可怜驼背人,他与公主服装的白色一样(图4-19)。这6个动画镜头不只为了叙事,主要为了强调权贵大臣数量的众多和力量的强大,也为后面驼背人招致巨大的伤害埋下了伏笔。第二,在时间上,各个动画镜头一般是同时进行的,而非前后关系。6个动画镜头都是表现不同的人在同一时间里呈现的状态或样貌。第三,以一种修辞的手法强调一种情绪或者暗示某种思想,从而达到情绪渲染或表现主题的作用。6个动画镜头主要通过对比蒙太奇的表现手法,强调了权贵大臣与驼背人的地位和力量的悬殊。

图 4-19 《可怜驼背人的传奇》中 4 个并列的动画镜头

4.2.2 画外蒙太奇的基本功能

苏联导演库里肖夫、谢尔盖·爱森斯坦和伍瑟沃罗德·普多夫金等相继探讨并总结了蒙太奇的理论和作用,对电影创作产生了深远的影响。画外蒙太奇的作用不仅是一种简单的连接或是压缩一些不必要的时间,还强调蒙太奇的创造作用,即通过经典剪辑,将两个镜头组合在一起,必然连接成一种从这个并列中作为新的质而产生出来的新表象。画外蒙太奇的作用是多元而丰富的,主要有以下几种。

1. 整合

蒙太奇的整合主要包括两部分内容:一是结构上的整合。动画画格与动画画格整合成动画镜头,动画镜头与动画镜头整合成动画场面,动画场面与动画场面整合成动画序列,动画序列与动画序列整合成动画幕,动画幕与动画幕整合成一部完整结构的影片。二是声画上的整合。动画声音与动画画面整合成动画镜头。整合的目的就是让观众能够看得明白,从而达到提升审美能力和教育的目的。

2. 创造运动

创造运动是真人影像,也是动画的本质。动画的核心内容就是把一个运动过程分解成一张张静止的画面并相连,这是画内蒙太奇的结果。然而,动画片也如真人影像一样可以通过画外蒙太奇创造运动形式。比如在美国蓝天工作室出品的动画影片《森林战士》中(2013 年),我们看见纳德从树上掉下来的动作,分切了 4 个动画镜头,通过画外蒙太奇的组合创造了一个连续运动的幻觉(图 4-20)。

图 4-20 《森林战士》中纳德的掉落动作

3. 创造时空

蒙太奇是电影时空的结构方法,画外蒙太奇是创造时空的重要手段。动画片中,一个个动画时空不仅依靠画内蒙太奇的创造,也通过不同动画镜头组合完成。比如布鲁斯·布兰尼特创作的动画影片《创世者》(2007 年)呈现了用动画造物形式创造出一个不存在的虚拟时空的过程。影片中,丈夫希望在妻子的梦境中为其建造一个憧憬的世界,用三维动画技术创造出一些碎片化的空间和镜头,并通过画外蒙太奇组建成一个复古、安静而唯美的镇城景观。虽然这个空间有一个角落未建好,并且最后化为了乌有,但在妻子的眼里是美好、完整的,并且是令人欣喜的(图 4-21)。

图 4-21 《创世者》中的城镇景观

4．创造节奏

画外蒙太奇创造动画片的节奏是通过动画镜头的长短、景别、角度和运动镜头来表现的。比如动画电影《我失去了身体》中，黑白时空中的交通事故主要通过一系列短的动画镜头的组接来完成。首先，快速推镜头，表现了汽车行驶的不可控，接着是两个不同角度的车轮与山羊撞击的特写镜头，然后就是数个很短的空镜头，以及磁带的特写和话筒的振飞，表现出汽车已不受控制，最后是前排父母的无助，直至镜头变黑。这一组动画镜头时长较短、景别较小，通过快速地切换表现了快速的节奏，营造出危险剧烈的气氛。同理，动画镜头较长、固定镜头较多、景别较大的动画镜头组合在一起，节奏相对较慢。在成年劳伍菲儿送比萨的情境中，他在雨停后离开公寓的几个动画镜头中用了远景、全景、远景和两个拉镜头，每个镜头时长都在 2 秒以上，把劳伍菲儿落寞、孤独和无法排解的空虚心情在慢节奏中细腻地展现了出来。

5．创造思想

画外蒙太奇可以创造出单个动画镜头不具有的新思想。比如动画短片《可怜驼背人的传奇》中有 5 个描绘小孩反应的动画镜头，每个动画镜头并没有太多的含义，只是表现了小孩的表情，难过地看着，惊恐地看着，难过地看着，快乐地看着和招手，快乐地看着和托着手。但是当这 5 个动画镜头先后与众人的反应镜头组接在一起，反而创造出一种新的思想：小孩善良的本性。同时，这 5 个动画镜头又通过非直接组接，在观众心里实现了画外蒙太奇的组合，让观众全程都能感受到小孩对驼背人的关心和祝福（图 4-22）。

图 4-22 《可怜驼背人的传奇》中关于小孩反应的 5 个镜头

图 4-22（续）

4.2.3 画外蒙太奇的具体运用分析

从格里菲斯到苏联蒙太奇学派，画外蒙太奇发展起了一套十分完善的创作体系，既包含叙事部分，也包含非叙事的部分，而且有很多手法到现在还是十分适用。现在的商业动画片不断地运用和完善了画外蒙太奇的创作体系，使得画外蒙太奇的手法日益多元和丰富。

1．线性蒙太奇

线性蒙太奇是叙事蒙太奇的常见样式，它是指根据故事的需要，按照时间的先后顺序，或逻辑顺序，或心理顺序，把一个个事件串联起来，所形成的一种蒙太奇表现形式。当动画镜头按照情节的需要从一个位置到另一个位置，一个空间到另一个空间，并以时间的连续性呈现时，画外蒙太奇就是线性的。比如《山水情》（1988 年）、《暴力云和送子鹤》（2009 年）、《小鸡彩虹 5：秘密》（2019 年）、《风雨廊桥》（2020 年）等都采用了这种简单结构的线性蒙太奇形式。

2．颠倒蒙太奇

颠倒蒙太奇属于叙事蒙太奇的形式，是指通过回忆、闪回或者幻想、闪前等形式打乱叙事时间顺序的一种讲述故事的蒙太奇形式。闪回型颠倒蒙太奇是动画时空从现在跳到过去的蒙太奇形式，比如日本导演今敏创作的《千年女优》（2002 年）就是以年老的女明星藤原千代子的视角，追溯了她的传奇人生的故事。影片从藤原千代子的回忆开始，故事闪回到她出生时候的画面，接着长大，开始拍电影，不断追寻一个人，直至退隐。最后故事回到现在的时空，她离开了人间（图 4-23）。类似的还有《老人与海》中老人回忆自己在卡萨布兰卡的酒馆与人比赛掰手劲，《回忆积木小屋》中老人潜入深水中不断想到与妻子的生活片段等，都运用了颠倒蒙太奇的叙述形式。

闪前型颠倒蒙太奇是动画时空跳到未来的蒙太奇形式，这是一种预叙的故事讲述手法，比如在动画影片《我失去了身体》中，小劳伍菲儿说自己的理想是成为钢琴家兼宇航员后，他在睡梦中，梦到自己成了钢琴家，接着又出现他成了宇航员的画面；还有被狗咬住，把他拽到一户人家里，看到主人在弹钢琴，接着出现了成年劳伍菲儿在弹钢琴的画面，这些都是运用了闪前型颠倒蒙太奇的方式，只不过未来不是真实的存在（图 4-24）。

第 4 章　动画艺术观念领域：动画镜头的语法

✞ 图 4-23　《千年女优》中的闪回型颠倒蒙太奇

✞ 图 4-24　《我失去了身体》中的闪前型颠倒蒙太奇

3．平行蒙太奇

平行蒙太奇是叙事蒙太奇的重要形式，它常以不同时空（或异地同时）发生的两条或两条以上的情节线并列表现。分头叙述最终会统一在一个完整的结构之中，是一种"话分两头"式的叙述方式。《我失去了身体》是运用平行蒙太奇的典型之作。影片通过小劳伍菲儿所在的黑白色过去时空，与断手和成年劳伍菲儿所在的彩色现在时空两个时空分头叙述故事，最后统一在劳伍菲儿一生的完整结构之中。黑白时空从小劳伍菲儿向爸爸请教如何抓苍蝇开始，展示了他儿时的理想和愿望。沙滩上游玩和交通事故的发生情节基本展现了小劳伍菲儿儿时的幸福生活和变故，并交代了导致其人生现状的原因。彩色时空一方面叙述了断手寻找身体的历险过程，另一方面也交代了成年劳伍菲儿寻求真爱的故事。黑白与彩色时空中发生的两条情节线没有交集，但劳伍菲儿儿时的生活变故对现在的劳伍菲儿的人生是有影响的（图 4-25）。

图 4-25 《我失去了身体》中的平行蒙太奇

4．交叉蒙太奇

交叉蒙太奇又称"交替蒙太奇"，是叙事蒙太奇的常见形式，是指把同一时间在不同空间发生的两种动作（事件、素材）交叉剪接，其中一条线索的发展往往影响或决定另一条或几条情节的发展，它们之间相互依存，彼此促进，常用来表现追逐或惊险的场面，从而造成激烈紧张的气氛，强化冲突，引起悬念。一般来说，在动画片中，交叉蒙太奇分为局部交叉蒙太奇和整体交叉蒙太奇两种形式，前者安排在某个场面或序列中，后者则是整部影片采用了交叉蒙太奇的叙述形式。在动画片《我失去了身体》中，成年劳伍菲儿盖圆形木屋和加布丽尔在图书馆工作就运用了异地同时的局部交叉蒙太奇的形式。

整体交叉蒙太奇在《红辣椒》中有生动的表现。粉川警官求助红辣椒治疗心理问题是一条情节线，千叶所在精神医治研究所 DC MINI 的失窃是另一条情节线，两条情节线最后在梦境中有了交集，粉川警官救了千叶，同时也治好了自己的心理问题；千叶在红辣椒和粉川警官的帮助下发现了失窃案的元凶，最后也获得了真正的爱情。中国水墨动画开山鼻祖《小蝌蚪找妈妈》也运用了小蝌蚪找妈妈和妈妈找小蝌蚪两条叙述线平行叙述这种整体交叉蒙太奇的艺术形式。

5．重复蒙太奇

重复蒙太奇又称复现式蒙太奇，属于叙事蒙太奇类型，是指代表一定寓意的镜头或场面在关键时刻反复出现，造成强调、对比、呼应、渲染等艺术效果的蒙太奇形式。比如《疯狂约会美丽都》中，火车在屋旁飞驰而过时，犬吠声就会响起。这个重复蒙太奇展示了日常生活中狗对火车声的应急反应动作，一方面叙述了故事时间的流逝，另一方面也强调了生活的真实感。

6．累积蒙太奇

累积蒙太奇属于叙事蒙太奇的类型，是指把一系列性质相同或相近的镜头连接在一起，通过视听积累的效果，强化某种特殊效果的作用。中国三维动画电影《哪吒：魔童降世》（2019 年）中，为了表现群众对哪吒的害怕和躲避，影片运用了捉迷藏的游戏方式，对哪吒打开门吓唬人、钻进水里扮鬼脸、摇动树干、敲榔头等捉弄群众的镜头进行剪辑，获得累积蒙太奇的效果，突出强化了哪吒不被持有偏见观念的群众接受而采取的自暴自弃式的行为。

7．抒情蒙太奇

抒情蒙太奇是非叙事蒙太奇中的表现蒙太奇形式，是指一种在保证叙事和描写连贯性的同时，表现超越剧情之上的思想情感的蒙太奇类型。比如宫崎骏导演的动画电影《起风了》表现了男主人公堀越二郎和女主人公里

见菜穗子撑着伞行走在田野中,雨停了,在里见菜穗子的手的指引下,一道彩虹高挂空中,随之组接的是一个近景的两人互看的镜头,在这个被看与看的蒙太奇剪辑中,加上人物的声音"能够生存下来真是太好了",一种"充满希望的喜悦"的人物心情跃然画面上。

8. 节奏蒙太奇

节奏蒙太奇是非叙事蒙太奇中的表现蒙太奇形式,是指每个镜头的时限同镜头引起并满足注意力的动作的巧合,以及在镜头的内部运动中形成的一种或缓慢或快速的镜头方式,从而实现调节要创造的节奏和导演想在影片中明显表达的心理特征之间关系的一种蒙太奇形式。比如在动画片《三个和尚》中,寺庙起火了,三个和尚挑水灭火的快镜头密集展开,中间插入一个被当作水往火中泼而惊慌不定的小和尚的慢镜头,给观众形成一种紧张、舒缓(缓一口气)、再紧张的节奏之中,突出了救火的惊险。

9. 心理蒙太奇

心理蒙太奇是非叙事蒙太奇中的表现蒙太奇形式,是指通过视听画面把人物的心理活动,诸如回忆、梦境、幻觉、想象,甚至潜意识等展示出来,从而表现人物精神面貌的一种蒙太奇形式。比如日本动画家森本晃司导演,今敏、大友克洋编剧的动画片《她的回忆》(1995年)运用了大量的心理蒙太奇:麦哥看到广袤草坪中站着的伊娃随风而逝,哈斯看到天花板上掉下来的女儿等(图4-26),通过他们或回忆或想象,让故事穿梭于回忆、现实和想象的三重空间中,表现了人类意识以及虚拟影像对人的影响。

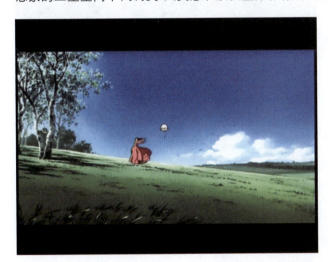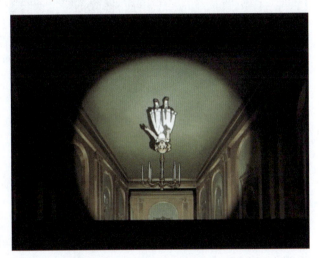

图 4-26 《她的回忆》中的心理蒙太奇

10. 对比蒙太奇

对比蒙太奇是非叙事蒙太奇中的表现蒙太奇形式,是指通过镜头或场面、段落之间在内容上(贫与富、苦与乐、生与死、胜利与失败等)或形式上(景别的大小、影调的明暗、色调的冷暖、声音的强弱等)的强烈对比,以表达某种寓意或强化所表现的内容、情绪和思想的蒙太奇形式。比如《她的回忆》中,当汉斯感觉自己仿佛在舞台上挨了伊娃一刀后陷入了回忆中,他与妻女在饭桌上吃饭。汉斯努力让自己从回忆中抽离出来,桌上花瓶里的菊花变形成玫瑰,接着画面变成了插满了玫瑰花的花瓶,边上坐着伊娃,最后画面转换到了他处在冰冷的、白茫茫的空间里(图4-27)。这几个镜头通过画面器物、色彩、光影的对比蒙太奇处理,把汉斯穿梭在回忆、想象和现实三重空间中的意识呈现出来,把他那种不自觉带入回忆却又努力不想去回忆的矛盾心理生动地凸显出来。

图 4-27 《她的回忆》中的对比蒙太奇

11．隐喻蒙太奇

隐喻蒙太奇是非叙事蒙太奇中的表现蒙太奇形式。它是指通过前后镜头人或物的类比，含蓄而形象地传达某种寓意的蒙太奇形式。比如，上海美术电影制片厂与我国台湾的一家影视公司联合摄制的动画片《梁山伯与祝英台》（2003 年）中，当祝英台问梁山伯有没有女朋友，梁山伯回答"功不成，名不就，怎会有女朋友呢"。动画镜头推至祝英台，她在感叹"我是说……真是太好了"，这时候，梁山伯一个回头动作的动画镜头之后，是祝英台含情脉脉并出现了一对飞过的蝴蝶的注视镜头。接下来的镜头呈现的是这对蝴蝶在前景有花朵及后景是蓝天白云的天空下飞舞。影片用一对蝴蝶寓意了他们美好的爱情。又比如，捷克动画大师杨·史云梅耶在《午后野餐》（1968 年）中用拟人化的铲子挖了一个泥坑，用土掩埋放入坑中的人，以隐喻蒙太奇的形式传达了物对人反抗的主旨。

12．转喻蒙太奇

转喻蒙太奇是非叙事蒙太奇中的表现蒙太奇形式。它是指借用某人或物的局部进行蒙太奇的组接，进而表现整体性的寓意，并产生含蓄而深度表达效果的蒙太奇形式。比如，捷克动画家吉力·唐卡创作的木偶动画《手》（1965 年），描述的故事是：用真人的一只手通过不同的媒介（电话、电视、报纸）胁迫艺术家雕刻他们

需要的艺术形式，导致艺术家在反抗中致死。该动画片意味深长地寓意了某种势力控制、迫害艺术所酿成的悲剧。

13．杂耍蒙太奇

杂耍蒙太奇是由苏联电影艺术家谢尔盖·爱森斯坦创造的，是非叙事蒙太奇中的理性蒙太奇形式。它是指为了给观众造成情感上的冲击，创作者自由地把与剧情不相关的一切元素进行剪辑，从而获得一种精神或心理状态的呈现的蒙太奇形式。比如《哪吒：魔童降世》山河社稷图里的遨游仙境段落，金碧辉煌的宫殿、一泻千里的瀑布、蓝天白云下的荷花池、白花花的山坡、莲花式游船、过山车式水柱造型等，这些与动画剧情并非紧密相关的镜头并非是叙事蒙太奇中的理性蒙太奇形式。它是指借用观众的联想思维，在动画镜头中展示与所叙述的人与物相关的对象，并让它们处于同一个动画空间，让观众联想它们之间的关系。

14．反射蒙太奇

反射蒙太奇是指拥有某物的动画镜头与其处于同一个空间、与剧情相关的物的动画镜头的剪辑。比如加拿大动画片《瑞恩》用纪录片的形式讲述了加拿大著名动画工作者雷恩·拉金的过去和现在的故事。影片中采访者克里斯希望瑞恩戒酒，头上长出了小伞之后转换成了灯管，当他说"我希望看到你发迹"，灯管亮了；当瑞恩抱怨没有钱什么都做不了的时候，灯光熄灭了（图4-28）。通过灯管的出现、发亮和熄灭的反射蒙太奇形式，表达了克里斯的建言和希望，同时也折射了现实让希望落空的现状和无奈。

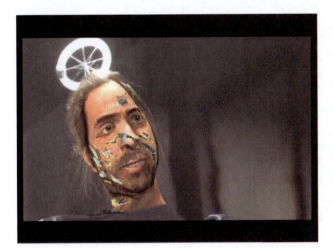
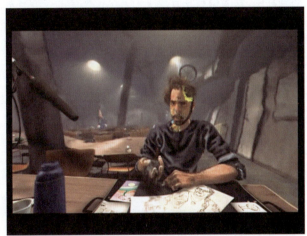

图4-28 《瑞恩》中的反射蒙太奇

15．思想蒙太奇

思想蒙太奇是由苏联电影艺术家吉加·维尔托夫创造的，属于非叙事蒙太奇中的理性蒙太奇形式，是指利用新闻影片中的文献资料重新编排表达一个思想的蒙太奇形式。影片《瑞恩》用了主人公瑞恩过去创作的动画片《行走的人》等资料来表现他的动画创作能力，用真人照片表现了瑞恩美好的爱情生活，从而追忆了瑞恩曾经拥有的美好生活（图4-29）。

需要注意的是，叙事蒙太奇和非叙事蒙太奇并不是泾渭分明的，有时候它们可以互换，叙事蒙太奇可以产生表现蒙太奇的作用，比如重复蒙太奇、累积蒙太奇等，而表现蒙太奇也可以作为叙事的手法，为叙述故事而服务，比如对比蒙太奇、思想蒙太奇等。它们作为一种艺术手法，都能起到叙述及传情达意的功能。

图 4-29 《瑞恩》中的思想蒙太奇

4.3 习　　题

1. 填空题

（1）蒙太奇在动画片中不仅是指＿＿＿＿＿＿＿＿＿＿＿＿＿，也是指＿＿＿＿＿＿＿＿＿＿＿＿＿，因此，在动画片中，蒙太奇被划分成了＿＿＿＿＿＿＿＿＿＿和＿＿＿＿＿＿＿＿＿＿两种方式。

（2）变形分为＿＿＿＿＿＿和＿＿＿＿＿＿，或者两者兼有的复合型变形。前者表现在一个人或物在变形中并没有改变性质，只是通过变形来表现出一种状态和样貌的变化以获取特殊的效果，作品有＿＿＿＿＿＿＿；后者是一个人或物在变形中转化为另一个人或物，其性质发生了根本性改变，作品有＿＿＿＿＿＿＿＿＿。

（3）平行蒙太奇是叙事蒙太奇的重要形式，它常以＿＿＿＿＿＿＿＿＿＿＿情节线并列表现，分头叙述并最终统一在一个完整的结构之中，是一种"＿＿＿＿＿＿＿＿＿＿"的叙述方式。

（4）思想蒙太奇是指＿＿＿＿＿＿＿＿＿＿＿＿＿＿＿＿＿＿＿＿＿＿＿＿＿＿＿＿＿的蒙太奇形式。

2. 思考题

（1）举例说明画内蒙太奇有什么作用。
（2）举例说明画外蒙太奇，即一般的蒙太奇有什么作用？
（3）举例说明平行蒙太奇与交叉蒙太奇的区别是什么。
（4）叙事蒙太奇有哪些主要的创作形式？
（5）非叙事蒙太奇有哪些主要的创作形式？

第 5 章
动画视听领域：动画镜头的语法

本章学习目标

- 理解动画片不同的语法单位
- 理解和掌握动画镜头内的语法原则
- 理解和掌握动画镜头间的语法原则
- 理解和掌握对话场面、运动场面及轴线的运用
- 理解和掌握动画场面转换的方法和手段

动画片由动画画面和声音构成，是视听综合的艺术。无论是动画镜头内还是动画镜头间，动画片的创作都遵循了一定的动画视听语言规律和语法规则。它们并不是动画片出色的根本原因，但却是动画片成为优秀作品的基础和保障。

5.1 动画片的语法单位

一般来说，动画片的语法单位从小到大依次为动画镜头、动画场面、动画序列、动画幕，它们共同构成了一部完整的结构动画片。动画短片往往由一个或一个以上的动画幕构成，动画长片一般由三个或三个以上动画幕构成。

【案例】

《包宝宝》（2018 年）是皮克斯动画工作室制作，迪士尼公司发行，华人石之予导演的三维计算机动画短片。影片 7 分 43 秒，讲述的故事是一个包子变身为"包宝宝"，被华裔妈妈抚养，长大后的"包宝宝"离家出走，随后长大的儿子回家，传达了母爱、独立和包容的主题。2019 年，该片获得了第 91 届奥斯卡金像奖最佳动画短片奖。

5.1.1 动画镜头

动画片基本的结构单位是动画镜头。动画片的制作流程中，画面分镜头设计（即故事版绘制）是动画片创作的关键步骤，也是决定动画片艺术质量的核心内容。画面分镜头设计就是动画镜头的设计，是指动画创作人根

据故事或剧本把动画片分解成一个个动画镜头来架构故事或表达思想感情。

1．动画镜头概述

美国的斯坦利·梭罗门在其著作《电影的观念》（1983年）中认为："如果一段连续放映的影片中的形象看起来是由一台电影摄影机不间断地一次拍下来，那么无论这段影片多长，都是一个镜头。这里包括了特技摄影的效果，比如停机再拍取得的特技效果。停机再拍，实际上是拍了两个镜头，但是两个镜头放在一起在放映的时候给人的感觉是一个镜头，所以只要放映的影片看起来是不间断地拍摄的，我们就可以称为一个镜头。"

基于此，动画镜头是指从实际视觉效果上看，一段表现特定动作、对话或事件的、中间没有被打断过、呈现连续性画面的影像。动画镜头包含的主要元素有动画景别、动画角度、动画焦距、动画运动、动画光线、动画色彩、动画时间、动画空间、动画人声、动画音响与动画音乐等。动画镜头可以是由一格或一帧画面组成，也可以是由多格或多帧画面组成，其最短可以是一格或一帧的时长，大多数是1/24秒或1/25秒，也有1/60秒、1/8秒、1/12秒等。动画镜头最长的可以达到数十分钟，比如《大炮之街》就是由一个镜头构成的，长达22分钟。

事实上，动画镜头的实现并不是像真人影像都是通过摄影机或摄像机不间断地一次拍下来的，而是通过逐格制作、逐帧录制或计算机建模设定关键帧连续生成画面等制作方式而获得的。逐格拍摄类似于特技摄影中的停机再拍，实际操作要更加复杂，但它们共同的特点都是放映的影像看来像是不间断的。

《包宝宝》去掉片头和片尾，总长6分56秒，由110个动画镜头组成，且每个镜头都是由多格画面组成。影片第一个动画镜头是妈妈在揉面，被分解成4个动作（图5-1），时长约10秒。先是在砧板上揉面团，然后把面团从中间穿孔形成环圈状，接着掐断变成长条的圆柱体，最后在砧板上继续揉成匀称一些的长条圆柱体，这4个动作都是由多格画面组成的，并形成一个连贯、不间断的过程，它们在视觉上是连续的，没有被打断过。

图5-1 《包宝宝》中妈妈在揉面

影片第二个动画镜头是妈妈切面团，也是由多格画面组成（图5-2），时长约1秒，妈妈拿着刀把面团切成一块一块的形状。刀起刀落，面团也分别分为3块、4块、5块，最后完成了切面团的整个过程。第二个动画镜头

与第一个动画镜头的角度是不一样的,前者是接近正面的角度,后者则是前侧角度。揉面和切面团因视觉上是不连续的,分为两个动画镜头。

图 5-2 《包宝宝》中妈妈在切面团

2．动画镜头的功能

动画片是通过一个一个动画镜头来叙述故事或表达思想感情,因此动画镜头的基本功能是传达信息和体现导演的意图。

1）传达信息

对于大多数动画镜头来说,其主要的功能是传达信息。动画片的信息都是通过一个又一个动画镜头传达出来的。单个动画镜头的信息有时候是有限、不明确的,比如《包宝宝》第一个动画镜头只是展示了妈妈揉面动作的信息,而妈妈是一个厨艺高手的信息通过两组镜头得以传达。第一组是影片序幕部分妈妈做包子的 5 个动画镜头（图 5-3）,揉面、切面团、擀面皮、包馅到最后蒸包子,每一个动画镜头都是做包子流程中的重要环节,它们共同构成了做包子的全过程。这组动画镜头言简意赅,却能真实地展示出妈妈做包子技术的熟练和食物的诱人。

图 5-3 《包宝宝》中妈妈在做包子

图 5-3（续）

　　第二组是妈妈希望通过烧一桌中国菜来挽回儿子的心，这个信息也是通过 5 个动画镜头获得，同时再次强调了妈妈精湛的厨艺（图5-4）。从切、炒、煮、端菜上桌，进而最后一个镜头就是一桌子包括了包子、尖椒牛柳等色、香、味俱全的食物。

图 5-4 《包宝宝》中妈妈在烧菜

图 5-4（续）

2）体现导演的意图

动画镜头不仅可以传达信息，还可以体现导演的意图，表达他的人生观、世界观和价值观。导演通过单个动画镜头的设计，以及其与前或与后动画镜头组接的关系来形成新的内涵。比如《包宝宝》最后的两个动画镜头，儿子包包子失败和儿媳包包子成功并得到赞许，完成了中国厨艺在世界上传承的设计和表现（图5-5）。首先是儿子包包子露馅了的特写动画镜头，紧接着是下一个动画镜头，儿子把露馅的包子放在了盘子上，留给妈妈补救。动画镜头左移，与儿子包包子失败相对应，展示的是儿媳三个包子包得非常成功，母子从惊讶到快乐的表情，进而表现了这个家庭母子矛盾的化解，以及中国厨艺传承的主题。

图 5-5 《包宝宝》中包子露馅与包子成功

5.1.2 动画场面

动画场面是一个比动画镜头更大的结构单位。动画场面是动画角色行动路线和运动轨迹的展示空间，是动画创作人动画镜头设计的内容和依据，体现某种特殊气氛的情感场域。动画片制作流程中，动画场面的设计主要体现在动画场景设计上。

1．动画场面概述

动画场面是指一段在一个相对连续的动画时空中发生的动作、对话或事件的影像。相对连续的动画时空并不是完全等同于现实的时空，而是指动作、对话或事件在动画镜头中的时空看起来是连续的，或是在动画镜头与动画镜头组接中省略了某一部分时空，但依然认同它们是连续的。比如《包宝宝》包括片名出现之前的6个动画镜头，做包子时间是30秒，这是对现实中发生的动作的时间的凝练和提取，它们与现实的时间不一致，但仍然

统一在一个连续的动画时空中。基于此,《包宝宝》总共设计了19个动画场面(表5-1)。

表5-1 《包宝宝》的动画场面

动画场面序号	动画场面内容	由几个动画镜头组成	时长(时间)/秒	转场技巧
1	妈妈做包子	6	30	切
2	妈妈发现包宝宝	11	59	叠画
3	妈妈在家里养育包宝宝	4	17	切
4	妈妈带着包宝宝去蔬果店购物1	2	5	切
5	妈妈带着包宝宝去面包房购物	1	3	切
6	妈妈带着包宝宝坐公交车1	1	2	切
7	妈妈为包宝宝量身高1	1	2	切
8	妈妈带着包宝宝去锻炼身体1	1	4	切
9	妈妈为包宝宝洗澡1	1	6	切
10	妈妈为包宝宝量身高2	1	1	叠画
11	妈妈为包宝宝量身高3	1	1	叠画
12	妈妈为包宝宝量身高4	2	5	划
13	妈妈带着包宝宝去蔬果店购物2	4	12	切
14	妈妈带着包宝宝去锻炼身体2	4	12	切
15	妈妈带着包宝宝坐公交车2	3	12	切
16	妈妈做美食,包宝宝离家	16	44	切
17	包宝宝带着女友回家搬行李	29	85	淡出
18	儿子回家	20	89	叠画
19	一家人做包子	2	20	叠画

动画场面可以是由一个动画镜头构成的,《包宝宝》第7至第11个动画场面都是由一个动画镜头构成的。动画场面也可以是由多个动画镜头构成,比如《包宝宝》第17个动画场面,"包宝宝带着女友回家搬行李"是由29个动画镜头构成的。

2. 动画场面的功能

动画场面并不仅指动画场景,它是由动画镜头画内、画外的时空,动画镜头与动画镜头组合,共同构成情境动作、对话或事件的结构完整体。它除了传达信息,体现导演的意图外,在叙述故事及表情达意上还有更多的功能。

1)交代一段完整的动作或对话

动画镜头可以展示一段完整的动作或对话,比如包宝宝在第7、10、11三个动画场面测量身高的动画场面都是由一个动画镜头构成,每个动画镜头完成了身高测量。动画镜头有时候仅展示了部分的动作或对话,而动画镜头与动画镜头组合的动画场面则构成了一个高度凝练、相对完整、比较明确的动作和对话或事件。比如妈妈追逐踢足球玩伴的包宝宝,就通过跑、抓、说三个动画镜头来完成;包宝宝拒妈妈于门外则是通过妈妈走至门外、妈妈偷听、妈妈开门、包宝宝行至门口、包宝宝关门5个动画镜头来完成。

2）展示一个相对连续的时空

动画场面不仅是动画场景的空间设计,也是一个由动画时间和动画空间组合而成的相对连续的动画时空统一体。《包宝宝》有19个相对连续的动画时空,每个动画时空都是独立的。比如第10至第12个动画场面都是由一个动画镜头构成的,2个动画镜头共同表现了包宝宝不断长高的过程(图5-6)。但事实上,它们分处在其长大过程中的不同阶段,分处在不同的动画时空中,因而每一个动画镜头就构成一个动画场面。

✿ 图5-6 《包宝宝》中包宝宝长高的过程

3）表现一种变化或冲突

一部优秀的动画片必须具备一到两个理想的动画场面。一个理想的动画场面往往有一个转折点,这个转折点表现的是角色有适中的变化或引起冲突的事件,其行动或情绪从正面转向负面,或从负面转向正面。变化或冲突是动画片叙事的生命力所在。《包宝宝》有以下两个理想的动画场面。

(1) 第2个动画场面,妈妈发现包宝宝。在这个动画场面中,妈妈端包子上桌,当其丈夫匆忙地吃完包子离开之后,她是不开心的。突然,她放入嘴中的包宝宝活了过来,她端详着包宝宝慢慢变身,最后她把包宝宝捧在手心里,露出了开心的笑容(图5-7)。这一动画场面的转折点就是有了人格的包宝宝给妈妈带来了情绪和生活上的变化,为后面的动画场面中日常生活的展开做了前期动因的解释。

✿ 图5-7 《包宝宝》中妈妈发现包宝宝

(2) 第17个动画场面,包宝宝带着女友回家搬行李(图5-8)。在这个动画场面中,包宝宝带着女友离开了家,完全改变了妈妈的生活状态,让妈妈陷入了悲伤情绪之中,这是妈妈人生走向的一个重要转折点,从此她的日子过得不再开心。

4）表达一种特殊的情绪状态

动画场面有时候也会表达一种特殊的情绪状态。《包宝宝》第18个动画场面是儿子回家,这是一个高潮段落(图5-9)。这个动画场面存在着一种复杂的情绪,儿子化解母亲心中的委屈,他们喜极而泣,相互偎依,重归于好。这种特殊的情绪不仅靠下面一个动画场景来描绘,即在一种昏暗的灯光下,依靠台灯发出了暖色光晕,加上角色的神情、动作渲染而成,而且是由前面所有的动画场面所传达的信息共同表现出来,另外,还依赖于观众依据生活经验进行想象,想象的着眼点是儿子在外面打拼,随着年纪的增长和阅历的丰富,才知母爱的伟大。

🕂 图5-8 《包宝宝》中包宝宝带女友回家搬行李

🕂 图5-9 《包宝宝》中儿子回家

一个优秀的动画场面是由一个个合情合理并且精致的动画镜头构成的时空统一体。在制作动画片的时候，动画创作者要分析不同动画场面的外在形式和内在需求，精准把握动画场面在可知的外在动画镜头视听元素以及已知或未知的思想、情感之间的平衡关系，从而建构起每一个动画场面的价值和意义。

5.1.3 动画序列

动画序列是一个比动画场面更大的单位结构，它可以由一个动画场面构成，也可以由一系列动画场面构成。

1. 动画序列概述

美国罗伯特·麦基在其《故事》一书中认为："一系列场景建构成一个序列，并以一个引起人物适中变化的场景作为顶点，以基于同一序列中任何场景向好或向坏转化或改变价值的程度。"

动画序列是一段由一个或一系列动画场面建构的，并由一个有转折点的理想性动画场面作为其顶点的完整性影像。《包宝宝》总共有3个动画序列，其一是平凡生活中的包宝宝降临，由第1和第2个动画场面构成；其二是养育包宝宝，包宝宝离家出走，由第3至第17个动画场面构成；其三是和解与团圆，由第18和第19个动画场面构成。

2. 动画序列的功能

动画序列除了拥有包括动画镜头与动画场面的作用外，本身还需要具备两个极为重要的功能。

1）表现一个转折性的变化或冲突

动画序列必须拥有一个能够改变故事走向或情感转折的变化或冲突。这个变化或冲突往往通过理想性动画

场面赋予。它可以是动作的转向,也可以是情感的转向,是不可逆的。比如《包宝宝》第一个动画序列,包宝宝的降临对于妈妈来说是一个巨大的改变,它左右了妈妈的情绪,也改变了妈妈的日常生活。第二个动画序列,包宝宝的离家出走对于妈妈来说是一个巨大的打击,它彻底改变了妈妈的生活,使妈妈成为空巢老人。

2)服务于主题

动画序列的价值在于其是为动画片的主题服务的。每个动画序列都成为主题表现的一部分,不同序列建构起一个或多个完整的主题。《包宝宝》的主题是母爱、独立和包容。影片第 1 个动画序列展示的是母爱。妈妈把包宝宝捧在手心里,贴在了脸上,母爱开始显现;第 2 个动画序列展示的是母爱和独立的关系以及所面对的问题。妈妈对包宝宝关怀备至,甚至有些过度关爱。但因包宝宝与妈妈的生活方式、精神诉求、文化价值不同而出现了矛盾,包宝宝要追求独立,所以离家出走;第 3 个动画序列展示的是母子和解以及相互理解和包容。长得酷似包宝宝的儿子回了家,因此关于包宝宝的故事其实是一个隐喻。儿子长大了,懂得了母爱的珍贵,最后带着女朋友回家团聚。对于动画片来说,不同的动画序列是相互依存、层层推进的,前一个动画序列是为后一个动画序列做铺垫,最后共同构成了一个完整统一的故事或结构,表现了一个或多个明确的主题。

动画序列是动画片重要的语言构成。一个好的动画序列是体现动画片观赏性、艺术性和思想性的重要部分,要求动画视听语言精心设计,动画镜头与动画镜头关系合理,节奏张弛有度,情节不断推进,结构巧妙布局。

5.1.4 动画幕

动画幕是一个比动画序列更大的结构单位。作为叙事性故事,动画幕往往有开始、发展、高潮和结局的情节设计。作为表意性的动画作品,动画幕的设置也有开始、发展和结局的段落编排。动画幕一般由一个动画序列或一系列动画序列构成。

1. 动画幕概述

动画幕是一个宏观的结构,它以一个动画场面作为高潮,是拥有开始、发展、高潮、结局等相对完整结构的动画片或动画段落。一般来说,90 分钟左右的影院动画、一集 45 分钟的动画电视剧由三幕构成,20 ~ 45 分钟的动画短片一般由两幕构成,而少于 20 分钟的动画短片往往由单独的一幕构成的。但这只是一个大概范围,不同的动画片因叙述方式不同,其动画幕的数量和模式也不同。

《包宝宝》只有一幕,由 3 个动画序列构成。第 1 个动画序列是动画幕的开始部分,第 2 个动画序列是动画幕的发展部分,第 3 个动画序列是动画幕的高潮和结局部分(图 5-10)。

(a) 开始

图 5-10 《包宝宝》中动画幕的构成

(b) 发展

(c) 高潮

(d) 结局

图 5-10（续）

2．动画幕的功能

动画幕的功能除了拥有动画镜头、动画场面、动画序列的作用外，它本身也必须具备以下两个功能。

1）结构相对完整，冲突或解决或搁置

动画幕结构相对完整。动画片如果只有一幕，其结构是完整而统一的，一般有一条情节线，有一个冲突，冲突有一个建制、发展、变化直至结束的过程，最后结束时或是封闭性结局，冲突得到了完善解决；或是开放性结局，冲突悬而未决，让人回味思考。

《包宝宝》是一部关于亲情的短片动画电影，只有一幕的完整结构，它借助妈妈与包宝宝的相处过程，隐喻了母子由疏远到包容的情感变化，母子冲突分明，最后是一个大团圆结局，冲突得以圆满解决。

动画片如果是多幕的，那么每幕的结构相对完整，第一幕暂时解决了一个冲突，但又会产生新的冲突并进展到第二幕中，以此类推，新的冲突又延续到第三幕、第四幕甚至更多的幕之中。不同的幕产生多情节线，有多层面的角色冲突、多样的幕节奏等，它们最终统一在一个完整的结构之中。影院动画片一般由三幕构成，比如《西游

记之大圣归来》第一幕是大圣打山妖,江流儿被师傅救起并养育长大,后又被山妖追杀,无意中解除了大圣的封印,大圣助其打山妖。第二幕是江流儿和大圣遇到猪八戒、白龙。在酒店,傻妹被混沌抓走,大圣决定去拯救,这一幕的高潮是在酒店的这个场景。第三幕是江流儿到山洞救傻妹,得到了法明、猪八戒、白龙、大圣的帮助,最后大圣决战混沌。这一幕的高潮是大圣打败了混沌。

2) 传达了一个或多个主题

动画幕一般只传达一个主题,不同动画幕会传达出多个主题。影院动画片、电视动画片等,它们的动画幕构成相对复杂,其主题的表达也因内容、形式的不同而表现为多元的情形。短片动画电影则简单得多,比如《包宝宝》只有一个动画幕,其主题是关于母爱和包容,比较确定。

动画片的构成元素丰富多样,在形式上,画面构成包括动画景别、动画角度、动画焦距、动画运动、光、色彩、动画空间、动画时间等;声音构成包括对白、独白、旁白、音响、音乐等。在内容上,故事构成包括故事、叙述人、叙事的方法等,主题构成包括价值、意义等。动画创作者要根据动画视听语言、语法规则和艺术创作规律,在动画镜头、动画场面、动画序列和动画幕中不断调整各种形式元素及其关系,让形式语言服务于内容表达,最终建构并形成一个结构完整、内容优秀的动画片。

5.2 动画镜头内的语法

动画片中,一个动画镜头是由一格一格(或一帧一帧)画面,以及声画组合而成的,有固定镜头和运动镜头之分。因"动态幻觉"机制的存在,动画镜头在视觉上看起来是连续且未被打断的。动画镜头内各个视听元素往往是按照一定的语法和规则而进行设计。

【案例】

《洞穴》(2020年)是由皮克斯动画工作室制作,玛德琳·莎拉芬导演的一部二维动画短片。影片讲述了一只有社交恐惧症的小兔梦想打造一个自己的房子,却在挖掘过程中不断遭遇捅破邻居房舍的尴尬,最后在水灾中得到邻居的帮助,并与邻居共享家园及友好相处的故事。该片2021年获第93届奥斯卡最佳动画短片提名奖。

《乘浪之约》(2019年)是Science SARU动画制作公司制作,汤浅政明导演的爱情类动画电影。影片讲述了酷爱冲浪的向水日菜子和消防员雏罂粟港的爱情故事。该片获第29届法国昂西国际动画电影节长片动画单元长片水晶奖提名奖、第28届动画安妮奖最佳独立动画长片提名奖、第22届上海国际电影节金爵奖最佳动画片奖、第23届加拿大奇幻国际电影节动画长篇单元今敏奖、第52届西班牙锡切斯国际奇幻电影节最佳长篇动画电影奖。

《功夫熊猫》(2008年)是美国梦工厂动画公司制作,约翰·斯蒂文森和马克·奥斯本联合执导的动画电影,影片讲述的故事是在古代中国,一只梦想成为武林高手的熊猫在浣熊师傅传授的武术和对功的悟性中打败了最大的反派雪豹太郎,最后成为武林大侠。该片2009年获得奥斯卡最佳动画长片、安妮奖最佳动画电影导演、美国金球奖最佳动画片提名等奖项。

5.2.1 动画固定镜头的语法

动画固定镜头是指镜头处于静止状态的动画镜头。固定镜头中的人与物可以是静止的,也可以是运动的。动画固定镜头的语法也适用于运动镜头中某些处于静止状态的动画画面片段。

1. 视觉中心原则

视觉中心原则是一种引导观众视线到画面构图视觉中心的技法。固定镜头是静止的,视觉中心原则是首要的,因为它是导向观众视线的最佳位置。视觉中心原则可以通过几何中心原则、黄金分割率原则、九宫格定律、焦点虚实原则、人或物的运动原则等手段实现。

1)几何中心原则

几何中心原则是指想让观众看见人或物处于画框对角线交叉点的构图原则。一般来说,动画片固定镜头在构图上都会出现几何中心原则。动画短片《洞穴》中的大部分固定镜头运用了几何中心原则。比如,第一个镜头是一个运动镜头,但降镜头中结束小部分是静止的,兔子基本处于几何中心的位置;第二个动画镜头是固定镜头,My Home 的地图处于画面的中心位置 [图 5-11(a)]。

2)黄金分割率原则

黄金分割率原则是指想让观众看见人或物处于黄金分割点的构图原则。黄金分割率原则也称中外比原则,就是取画框中某条线,一般为对角线或对边中点连接线,将该条线分割成两部分,较大部分与整体部分的比值等于较小部分与较大部分的比值,约为 0.618。比如《洞穴》第 5 个动画镜头,即小兔拿起铲子想铲土,以及獾大喊一声后青蛙反应的镜头,小兔和青蛙基本处于左右对边中点连线的黄金分割点上 [图 5-11(b)]。

3)九宫格定律

九宫格定律是指想让观众看见人或物处于水平线和垂直线把画面三等分的 4 个交点上的构图原则。比如动画短片《洞穴》中的一个场景小兔敲门和嚎叫的獾,以及小兔站立,獾在门口,它们的位置大约都在九宫格的交点处 [图 5-11(c)]。

4)焦点虚实原则

焦点虚实原则是指想让观众看见之人或物处于聚焦清晰或模糊区域之内的构图原则。比如动画短片《洞穴》中的一个场景画面,当地下水要漫上来时,惊动到了老鼠一家,先是动画镜头聚焦于前景,老鼠妈妈在后景做饭是虚的、老鼠爸爸在教小孩的画面是清晰的。随后动画镜头聚焦于后景,引观众看向实的后景,前景则是虚的 [图 5-11(d)]。

5)人或物的运动原则

固定镜头中,运动是导向视线的重要语言形式。《洞穴》中,小兔穿梭于各个动物之家,它从画面左上入画,接着在反向 S 形轨迹中运动,最后从右下出画。观众视线一直追寻着小兔的运动而变化,这也是引导观众视线的重要因素。

(a)几何中心原则

(b)黄金分割率原则

图 5-11 《洞穴》中的部分视觉中心原则

(c) 九宫格定律　　　　　　　　　　　　　　　　(d) 焦点虚实原则

图 5-11（续）

2. 透视原理

透视原理是动画镜头画面利用视网膜成像呈现近大远小的规律,在二维平面上模拟出三维空间的手段。动画镜头运用透视原理对场景和空间进行绘制,可以让动画空间的立体感和远近深度感更强。透视有一点透视、两点透视、三点透视和散点透视等。

1）一点透视

一点透视也称单点透视,是指画面物体垂直于视平线的纵向延伸线都汇集于一个灭点的透视关系。比如动画电影《乘浪之约》中,向水日菜子知道雏罂粟港就是自己小时候救的男孩,知道了手机的密码是他重生后的纪念日。她坐在站台的空间,运用了一点透视法,火车轨道纵深处越来越窄,物体呈现近大远小的特征 [图 5-12（a）]。

2）两点透视

两点透视也称成角透视,是指画面物体平行于视平线的纵向延伸线按不同方向分别汇集于两个灭点的透视关系。比如《乘浪之约》中,向水日菜子经消防员川村山葵指路后,经过学校大门的动画镜头就运用了两点透视法,学校建筑的长与宽均向远方汇集于灭点 [图 5-12（b）]。

3）三点透视

三点透视是指物体倾斜到一定角度,三组平行线各有一个灭点的透视关系。比如动画电影《疯狂约会美丽都》中的老奶奶在美丽都寻找孙子的动画场面中,街道中的物体较多运用了两点透视法甚至是三点透视法 [图 5-12（c）]。三点透视法的画面在动画片中是少见的,因为动画电影是模拟人的视听感知经验,画面基本尊重或模仿写实或现实的空间表现。

4）散点透视

散点透视是指动画镜头中不同物体的视点是不一样的,产生了多个灭点的透视关系。这种透视方法一般适用于运用中国画技法绘制动画空间的动画片中,比如水墨动画片《山水情》中牧童撑船回家的画面,既有远处仰视的群山,又有前景俯视的人、船和房子,还有中间景的竹林运用了平视的绘制法,从而产生了不同的透视关系 [图 5-12（d）]。

3. 留白原则

留白原则是指动画镜头画面并非完全被人或物排满,而是留有空白的空间,使之拥有一种不压抑、平衡、协调的舒适感和美感,产生"画留三分白,生气随之发"的效果,是一种能够给观众留下想象空间的创作方法。动画

镜头留白原则有头顶留白原则、视线留白原则和疏密有致原则等。除非故事与人物设计有特别需要,一般动画镜头都遵循留白原则。

(a)《乘浪之约》中的一点透视

(b)《乘浪之约》中的两点透视

(c)《疯狂约会美丽都》中的三点透视

(d)《山水情》中的散点透视

图 5-12 动画影片中的透视原则

1）头顶留白原则

头顶留白原则是指动画镜头人物或拟人化之物的头顶与画框上边界线留出一定空间的构图方式。比如《乘浪之约》中关于男、女主人公的绘制就大量运用了头顶留白的原则[图5-13（a）]。头顶不留白会让人物处于一种压抑、焦虑的情境之中,但是头顶留白太多,会产生人物形象与画面关系的不协调之感。

2）视线留白原则

视线留白原则是指动画镜头人物眼睛及其所及的画框边界线留出一定空间的构图方式。比如《乘浪之约》中川村山葵面向雏罂粟洋子,他在说话的动画镜头中运用了视线留白原则,一方面确立了角色交流的位置和方向,另一方面表现了川村山葵对向水日菜子的关心是平和而真挚的[图5-13（b）]。

(a) 头顶留白原则

(b) 视线留白原则

图 5-13 《乘浪之约》中人物的留白原则

3）疏密有致原则

疏密有致原则是指动画镜头人、物与空白在空间分配上呈现出搭配得当、虚实相生的效果。实物构成了画面的密，留白部分则让画面有疏松感。比如《乘浪之约》中雏罂粟港向向水日菜子介绍雏罂粟洋子的动画场面中，背景大面积是空白的，只能隐隐约约地看到一点点建筑，一方面表现了室内与室外光线的不同，另一方面可以通过前景、中间景的密与后景的疏的这种疏密有致的安排，让画面简洁、不凌乱，达到凸显前景、中间景中的人物及其对话的效果（图 5-14）。

图 5-14 《乘浪之约》中的空间留白原则

4．物体重量均衡法

物体重量均衡法是指动画镜头各个动画视听语言元素的排列组合在视觉和心理上给人一种力的统一和画面重心动态平衡的构图法则。物体重量均衡法有对称平衡法和非对称重力均衡法两种。

1）对称平衡法

对称平衡法是指动画镜头中的人或物相对两边的各个部分，在大小、形状、色彩、明暗、轻重和排列上具有一一相当的关系，从而获得一种统一和稳定感觉的构图方式。比如《乘浪之约》中，小顺和小爱安慰向水日菜子和向水日菜子哭泣声中屹立的港塔的画面都运用了对称平衡法的构图方式，前者为了求得一种心理的安定，后者象征了一种趋于稳定的日常生活（图 5-15）。

图 5-15 《乘浪之约》中应用对称平衡法

2）非对称重力均衡法

非对称重力均衡法是指动画镜头中构图是不对称的，但画面通过色彩搭配、空间大小、人与物的数量等的调整，在视觉重量上给人一种统一和稳定的感觉。非对称重力均衡法是固定镜头运用较多的一种构图方式，它可以使画面形式丰富生动并充满活力。

"视觉重量"规律一般可归纳为：从人或物上看，有生物＞无生物，人物＞动物，人为物＞自然物＞动的物＞静的物，近处景物＞远处景物，距离画面中心远的物体＞形态突出物＞不突出的物，等等。从色彩上看，暖色＞冷色，黑＞低明度＞中明度＞高明度＞白，高纯度＞中纯度＞低纯度。比如《乘浪之约》第一次冲浪休息餐饮的动画场面，雏罂粟港做咖啡时，两人同时出现的动画镜头中，从人或物上看，画面左边有更高的房子，有深棕色的凳子和雏罂粟港，相比较来看，右边的房子矮一些，向水日菜子和冲浪板的体积与用色深浅都弱于左边，但左边所占的空间明显小于右边。左边雏罂粟港着黑色的泳裤比右边冲浪板上的白色重，但右边的黄色和橙色又重于左边的深棕色、黑色。因此，镜头画面重量大致相当，构图稳定，给人一种踏实、稳定、美好的平衡感。虽然随后另一个动画镜头画面左边增加了杯子等少量道具，但两边的视觉重量还是相当的（图5-16）。

🔼 图 5-16 《乘浪之约》中应用非对称重力平衡法

物体重力均衡法还有一种分割银幕的画格与画格的处理方式。分割银幕是指在一个动画镜头中，画面被分成不同的空间，并按照物体重力均衡法并置在一起，展开平行空间叙述不同故事内容，使表现形式变得新颖，又能起到节省镜头数量及压缩时间的作用。比如荷兰动画导演创作的《在陆地、在大海和在天空》（1980年）把画面自左向右分成了三个空间，分别讲述了一个男人、一只小鸟和一艘轮船里发生的故事，它们之间相互影响、相互制约，具有很强的形式感和哲理意味。又比如21岁的乔纳斯·格纳特创作的《左邻右舍》（2004年）把画面分成了4个小画格，不同画格平行叙述了一幢楼里4户人家之间在生活中相互影响的故事（图5-17）。

🔼 图 5-17 《在陆地、在大海和在天空》和《左邻右舍》中应用物理重力均衡法

5．身体空间距离关系

在现实生活中，人与人身体的距离代表着亲疏和心理距离关系。一般来说，有四种身体空间距离关系：一是亲

密接触（0～45cm），身体的距离从直接接触到相距约45cm，这种距离表示双方关系密切，比如夫妻及情人关系；二是私人距离（45～120cm），身体的距离为45～120cm，适用于朋友、熟人或亲戚之间的往来；三是社会距离（120～360cm），身体的距离为120～360cm，适用于公共场合中的一般社交礼节活动；四是公共距离（360～750cm），身体的距离为360～750cm，适用于公共演讲、剧场表演等。在《乘浪之约》中，第1幕是雏罂粟港和向水日菜子的恋爱历程，火灾场面中第一次见面是社会距离；咖啡馆喝咖啡之后，他们之间的距离已经变成了私人距离；接着关系进一步变化，成了爱人关系，他们之间的距离也变成了亲密接触的关系（图5-18）。

(a) 社会距离　　　　　　　　　　(b) 私人距离　　　　　　　　　　(c) 亲密距离

图5-18 《乘浪之约》中雏罂粟港和向水日菜子身体空间距离的变化

身体空间距离亲疏关系与景别关系密切，比如双人侧面镜头，运用中近景和特写会让两人的空间距离压缩在一起，这样就会增加他们的亲密感，因此在表现亲密关系餐饮画面或者是带有侵犯行为的对峙画面时才运用这样的构图法。而对于老朋友相遇或礼貌性的相遇情境，则更多的运用中景及以上的全景或全远景，否则会有局促和不舒适感。

6．主客观视线镜头

主客观视线镜头来自真人影像中的主客观拍摄的镜头。在真人影像中，画面中的人物与观众有否对视形成了主观视线和客观视线两种镜头。

1）主观视线镜头

主观视线镜头源于真人影像中的主观拍摄镜头，是指诸如电视现场镜头中的记者、脱口秀中的主持人、新闻播报中的播音员，以及虚构故事中的角色等直视观众、想与观众交流的镜头。主观视线镜头一般拥有开放空间观念，打破"第四面墙"，与墙后的观众建立对话、交流关系。比如法国新浪潮电影流派的代表作，弗朗索瓦·特吕弗导演的《四百下》，影片中男主角安托万在最后一个场面中，他看了一眼大海，转身返回岸边。镜头推向安托万，他静止不动，眼睛面向镜头，直视观众。这个镜头是一个主观拍摄的镜头，安托万与观众仿佛有了交流："我该怎么办？"这一生命拷问给观众带来了无限的思考，让处在画面之外的人去反思他的生活和他的时代，从而为影片带来了无限深层的意境和丰富的含义。

日本京都精华大学出品、石田祐康导演的《雨之城》（2011年）讲述了一个爱下雨的城市中奶奶和孙女与机器人的故事，在片尾字幕出现之后的回忆空间里也有主观视线镜头的表现：暖色调的城市小巷一边，机器人看向了小巷的另一边，它的视线是面向观众的。紧接着画面叠画成冷色调的城市小巷一边，肢架已散，只有头的机器人直视观众。机器人的头被奶奶取走后，小女孩直视观众，她把帽子拿下后离开。这三个角色的主观视线镜头有直视心灵的作用，仿佛提醒着观众生态环境的恶化，唯有那些留存的温暖却能让人适应环境，能够勇敢地活下去。

在动画电影中，也经常出现直视观众的动画镜头，但这类动画镜头需要和主观视线镜头相区别。比如《乘浪之约》第一个动画序列中的火灾动画场面，向水日菜子向房屋底下的消防员喊"救命"的动画镜头，她的眼睛看

向观众。当向水日菜子问:"冲浪板也可以一起搭吗?"雏罂粟港直视画面回答:"当然可以。"这两个动画镜头中的人物视线都是面向观众的,却不是主观视线镜头,是因为它们是齐轴镜头的正反打镜头(图5-19)。

✝ 图5-19 《乘浪之约》中齐轴镜头的视线处理

2)客观视线镜头

客观视线镜头源于真人影像中的客观拍摄镜头,是指人物不看向观众的镜头。客观视线镜头一般拥有封闭空间观念,没有打破"第四面墙",与墙后的观众没有交流关系。比如《乘浪之约》的一个动画场面中,川村山葵在房顶看向冲浪的向水日菜子,他的视线是偏右往下的;而他向水日菜子求爱的动画场面中,向水日菜子看向川村山葵的视线是往上的,这两个动画镜头都是客观视线镜头(图5-20)。

✝ 图5-20 《乘浪之约》中的客观视线镜头

7. 画格与画格之间的四种关系

固定镜头画面中的各个元素可以是不动的,也可以是运动的。固定镜头的运动元素本质上是画格与画格的关系,它们之间有四种关系。

1)渐变关系

渐变是一种规律性的变化。渐变关系是指动画镜头内的元素相互之间的规律性变化如色彩、明暗、形状等在上下画格中呈现规律性变化。比如《功夫熊猫》中,交代浣熊师傅站在山顶上时,动画镜头前景是树枝,后景是太阳,随着时间的流逝,画面色彩渐变,太阳和树枝的亮度和饱和度都逐渐提高了[图5-21(a)]。

2)因果关系

因果关系是指动画镜头内上、下画格是互为因果的关系。比如《功夫熊猫》中,熊猫阿宝上房梁偷吃时不慎掉落的动作,上画格阿宝还悬挂在房梁上,下画格因掉落的重力使然而使它未能抓住房梁[图5-21(b)]。

3)逻辑关系

逻辑关系是指动画镜头内上、下画格之间在概念、命题、事物、时空等方面有某种依赖关系。比如虎妞飞行的

动画镜头,它越往下,离观众越近,其身体也会越大。飞行下坠的动作起幅到落幅用了16格,下画格虎妞身体都比上画格大,这是遵循了生活中近大远小的视觉逻辑关系[图5-21(c)]。

4)节奏关系

节奏是一种有韵律的突变。节奏关系是指动画镜头内画格与画格之间呈现出有韵律的突变关系。比如在动画电影《功夫熊猫》中,熊猫阿宝和雪豹太郎决斗时,阿宝用竹竿挑铁锅甩出的动作按照节奏关系设计,有节奏感和韵律感[图5-21(d)]。

(a)渐变关系

(b)因果关系

(c)逻辑关系

(d)节奏关系

图5-21 《功夫熊猫》中画格间的四种关系

值得注意的是，视觉中心原则、透视原则、留白原则、物体重力均衡法、身体空间距离关系，以及主客观视线镜头等原则，既适用于动画镜头内各个元素不动的固定镜头，也适用于动画镜头各个元素在动的固定镜头。固定镜头的语法法则并非单一运用，有时候也可综合运用。比如《乘浪之约》中，第一个动画序列中的火灾场面，面对火灾，逃出房子的小朋友在妈妈怀里哭喊着"人家忘记熊熊了"，小朋友虽然在动，爸爸也伸出手来安抚，但这个由多个画格组合而成的动画镜头基本遵循了视觉中心原则、物体重量均衡法、身体空间距离关系、主客观视线镜头原则等（图5-22）。

图5-22 《乘浪之约》中动画镜头内的多种语法混合运用

5.2.2 动画运动镜头的语法

动画运动镜头是指镜头处于运动状态的动画镜头，包括推、拉、摇、移、升、降以及综合运动镜头。与二维动画相比，三维动画在运动镜头的设计上有更多的便利性和可能性。当下动画片运动镜头种类繁多，形式千变万化，但是在设计时也需要遵循一定的语法规则。

1．起幅、运动、落幅

任何一个运动动画镜头都可以分解成起幅、运动、落幅三个部分。一般相对稳定、独立的运动镜头在起幅和落幅上基本遵循了固定镜头的语法规则，而中间运动部分相对自由。比如在动画电影《功夫熊猫》中乌龟大师选龙大侠的动画场面，第一个动画镜头交代了翡翠宫的场景和熊猫阿宝赶赴选龙大侠现场时的表现。这是一个运动镜头，有一个几何中心构图的起幅画面，运动过程是变化的，但落幅遵循了黄金分割率原则和物体重力平衡法（图5-23）。

(a) 起幅

(b) 运动1

(c) 运动2

(d) 落幅

图5-23 动画电影《功夫熊猫》所表现的运动镜头中的起幅、运动、落幅

另外一种是一直处于运动状态的运动镜头,其起幅和落幅既可以遵守固定镜头的语法规则,也可以不遵循,但需要注意与前后动画镜头的衔接关系,运动过程则根据故事内容而定。比如熊猫阿宝与雪豹太郎最后的较量、争夺卷轴中滚下翡翠宫台阶的一个综合运动动画镜头,起幅是重力偏向左边的非均衡构图,落幅是一个偏向右边的非均衡构图,但它们与前后动画镜头在动作衔接上是合乎画格间右出画、左入画,以及居中出画、居中入画的逻辑性,视觉上是流畅的(图5-24)。

(a)起幅

(b)落幅

图 5-24　动画电影《功夫熊猫》中运动镜头起幅、落幅与前后镜头的关系

2．动态构图

构图是美术造型的专用术语,一般指在平面空间中美术创作者对画面各种视觉元素的安排和设计。在动画片中,处于静止状态的固定镜头也有"构图"的概念,但在运动镜头中,画格处在不断变化中,就形成了不太严谨的动画术语"动态构图"。一般来说,从画格之间的关系上,动画运动镜头主要有平衡到平衡、平衡到不平衡、不平衡到平衡、不平衡到不平衡四种动态构图方式。比如《功夫熊猫》中浣熊师傅伫立在山顶的动画镜头是一个降镜头,起幅到落幅采用从不平衡到平衡的动态构图方式(图5-25)。

图 5-25　《功夫熊猫》中不平衡到平衡的动态构图

也有一些动画运动镜头注意了运动过程的间歇性和节奏性,会出现运动、停歇、再运动的动态构图方式。比如在动画片《她的回忆》中,麦哥跑出大厅,看到伊娃出现的幻象,先是从左摇到右至"停歇1"的画面,然后继续右摇到"停歇2"的画面,再继续左摇至"停歇3"的画面结束,整个过程呈现从不平衡到平衡,再到不平衡的动态构图形式(图5-26)。

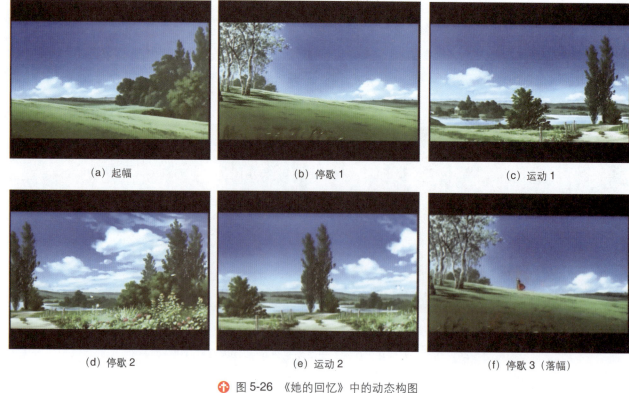

(a) 起幅　　(b) 停歇1　　(c) 运动1

(d) 停歇2　　(e) 运动2　　(f) 停歇3（落幅）

✢ 图 5-26 《她的回忆》中的动态构图

3．语态

语态是动词特定的形式或特殊的转意方法，用于表明动作主体和动词表示的行为之间的关系。动画运动镜头的语态是动作主体，即动画创作人和运动镜头本身，即推、拉、摇、移、跟、升、降及综合运动的关系。对于动画创作人来说，除了非要表现某种特殊的运动方式或气氛而运用主观语态之外，一般会尽量运用中性语态的运动镜头。

1）主观语态

主观语态的动画表达方式是指动画中的运动镜头或是模拟动画片中角色视线的移动，或是展示某种诸如动感极强或者快慢镜头等特殊效果，具有较强主观性。比如《功夫熊猫》中，熊猫阿宝看向窗台，看到了鹤、螳螂、虎、猴、蛇五杰的玩偶，镜头模拟角色的视线，具有主观性。又比如雪豹太郎想要龙轴，却被乌龟拒绝，动画片运用了五个色彩黑白处理后的主观语态动画运动镜头渲染了雪豹太郎的愤怒，同时也是动画创作人欲向观众呈现雪豹太郎血洗山谷动作之快、破坏性之强的特殊效果（图5-27）。

✢ 图 5-27 《功夫熊猫》中的主观语态

2）中性语态

中性语态是指动画运动镜头强调画面内部信息的表达,不太凸显动画创作人的主观性,其采用为叙事而服务的动画表达方式。这种语态的运动镜头需要注意运动的平稳、缓慢和稳定。如果过快或是过慢,就会影响画面的稳定性,让观众产生不适感,是不利于叙事的。比如走路动作,运动镜头的速度只需要跟着运动人物的速度,让人物动作始终保留在画面中。如果运动镜头过慢,则会让观众产生跟不上之感,过快则有超越之感。为了表现人与人之间追逐的效果,运动镜头不再用中性语态。

4．失衡原则

失衡原则是一种不稳定且缺失美感的运动镜头设计原则。一般来说,运用失衡原则的动画镜头主要基于两个目的:一是为了在一些快节奏的追逐、打斗、枪战等运动场面中展示紧张、动感的效果;二是为了与前后镜头组接形成连续的运动过程。比如《功夫熊猫》中虎妞与雪豹太郎在吊桥上打斗的动画场面,就出现了大量的失衡原则的运动镜头,展示了打斗过程的紧张、激烈、危险的效果(图 5-28)。

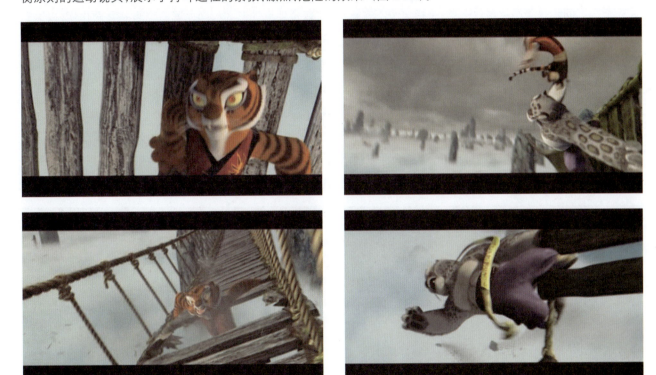

图 5-28 《功夫熊猫》中运动镜头的失衡原则

动画运动镜头是为了讲述故事及表达思想情感而存在的,它运用的恰当与否直接影响了动画片的内涵和本质的表现。运动镜头最吸引人,但也最容易引起人的不适,所以,在动画片里,适量运用运动镜头和遵循一定的语法规则,是保证动画片质量的重要手段。

5.2.3 动画镜头声画之间的关系

动画镜头声画关系是动画片视听语言非常重要的内容。动画镜头声画关系也称动画音画关系,是指声音与画面在动画片中的结合关系。声音是听觉艺术,画面是视觉艺术,声音不是画面内容的重复,两者通过一定时间的延续,以不同的形式组合而成,可以创造出各种各样富有表现力的视觉效果,从而获得更理想的艺术效果。无

论是固定镜头还是运动镜头,声画关系主要有声画同步、声画不同步、声画对位和静音等,其中声画对位属于声画不同步的类型。

1. 声画同步

声画同步是声画关系的一种,是指声源在画面中,声音与画面在时间上吻合一致,内容上结合紧密。在动画片中,声音和画面经过剪辑合成,使它们同时被观众看到和听到,就形成了声画同步的效果。

声画同步与否是衡量动画片技术质量的重要条件。让声音与画面在距离、情绪、节奏等方面保持一致,才会让动画片产生真实感和可信感。比如动画口形,一般事先录制好对白,动画家依据对白内容绘制出动画角色的口形,要求必须声画同步,否则就会产生声音不是从人物口中传来的效果,会破坏"动态幻觉"的生成,动画片会给人以虚假之感。

2. 声画不同步

声画不同步是声画关系的一种,是指声源不在画面中,以画外音的形式与画面紧密结合并共同作用,以达到讲述故事以及传情达意的目的。声画不同步可以拓展空间,让声音与画面进行组合,其效果要比单纯的画面形象更加立体、丰富,从而达到丰富画面内容和深化画面含义的作用。特别是运用一些特殊效果的声音,比如图解音乐的手法,不仅可以抒发角色的感情,还可以烘托气氛,渲染情绪,起到单一画面无法实现的效果。

声画不同步可以运用"捅声法"和"拖声法"等艺术手法让前后动画镜头连接流畅。比如动画电影《疯狂约会美丽都》中第 2 个动画场面,画面是奶奶与孙子坐在桌子边,声音是画外电视机里传来的钢琴声,随后下一个动画镜头就是电视里有人在弹钢琴,这是一种"捅声法"的声画关系。画面是电视里手在弹琴,声音延续到下一关动画场面,奶奶揭开钢琴上的布,这是"拖声法"的表现方式(图 5-29)。

(a) 捅声法

(b) 拖声法

图 5-29 《疯狂约会美丽都》中的声画不同步

声画不同步还表现在以第一人称或第三人称叙述人的声音,把故事不同段落串联起来。比如在《功夫熊猫》中,当虎妞向熊猫阿宝介绍雪豹太郎的故事时,就用了第一人称叙述人的声音。在虎妞叙述的声音中串起了雪豹太郎婴儿时被遗弃、被抚养长大、习武、渴望龙轴、血洗山谷、被乌龟大师遏制等不同时期的画面。第三人称叙述人是一个与故事无关的局外人,其声音用以表现动画片故事中故事的叙事形式,比如万古蟾导演的中国第一部剪纸动画片《猪八戒吃瓜》(1958年)中,就有这样一个叙述人的声音在影片开场时出现:唐三藏、孙悟空、猪八戒和沙僧师徒四人到西天取经……吃上几个馒头。

3. 声画对位

声画对位是声画不同步中比较特殊的形式。声画对位指从特定的艺术目的出发,在同一时间内让声音与画面做不同侧面的表现,两者形成对位的关系,以期更深刻地表达影片内容。这个概念来自苏联导演爱森斯坦、普多夫金和亚历山大洛夫合著的《未来的有声电影》(1928年),第一次被运用于普多夫金导演的《逃兵》(1933年)中。有人认为该片结尾场面运用声画对位原则,音乐并不随画面改变,在表现工人斗争受挫的场面时,音乐不会变得低缓,而是始终处于不断引向高潮的过程之中,表现了对罢工斗争的必胜信念。恰当地运用声画对位,可以产生非常特别而强烈的视听效果。在动画片中,声画对位主要有声画并行和声画对立两种形式。

1)声画并行

声画并行是指声音并非与画面对立,而是以独特的表现方式与画面并驾齐驱,共同作用,从而产生更多的联想和想象空间,更能表现人物情绪性格,渲染画面的气氛和揭示影片的思想内容。

声画并行可以表现人物的情绪、性格。比如一个温柔女性形象的呐喊,配以诸如狮子、老虎等动物的叫声,就会产生一种特殊的效果,可以生动形象地表现出该女生歇斯底里的愤怒。在《三个和尚》(1980年)中,动画片辅以不同的演奏音乐以衬托和尚不同的性格,用板胡清脆的音色来体现出小和尚活泼机灵的特点;用富于变化的手法表现出高和尚表里不一及十分狡猾的性格特点;用低音的管子生动地描绘出了憨态可掬、体格壮硕的胖和尚形象。音色上的性格描绘与视觉上的性格描绘达到了完美的统一。

声画并行也可以渲染画面气氛,创造出幽默的效果。比如张岳在《浅谈动画片的声音元素及创作手法》一文中认为:动画片《鼹鼠在城市》开场小刺猬摇动鼹鼠家门口的小花发出的是门铃的声音,鼹鼠弹到充气树桩上发出的是小鼓声,蜜蜂飞行时发出的是飞机轰鸣声,鼹鼠启瓶塞时发出的是炮弹爆炸声……声画对位的运用不仅加强了动物世界的真实性,还增添了影片的趣味性和欣赏性。

2)声画对立

声画对立是指有意地使声音与画面在情绪、节奏、氛围以及内容等方面建立对立关系,在矛盾冲突中营造某种趣味或者揭示某种深层含义等。比如在动画电影《功夫熊猫》中,熊猫阿宝发现龙轴是空白的,展示给浣熊师傅看,浣熊师傅说:"禁止其他人看。"然后转过头去,但随即拿走龙轴并认真看了起来,声画对立形象地展示了浣熊师傅矛盾的心理。

声画对立也可以通过对白与画面含义上的对立表达思想及表现人物形象。比如在德国公益动画《塑料之美》(2020年)中,海洋中充满了白色的塑料袋,旁白却是"一切都是美好的,无须担忧"。影片通过声画对立,警醒我们塑料垃圾对海洋生态的污染问题。又如姜文导演的电影《阳光灿烂的日子》(1995年)中冯小刚扮演吴老师的上课场面,吴老师对着窗外的人说:"你回来,你回来。"而画面则是夏雨饰演的马小军爬出了教室。这种造成视听反常的现象会引起观众的思考,表现了马小军与吴老师的对立关系。

声画对立还可以通过音乐与画面内容的对立揭示事物的本质。美国导演弗朗西斯·福特·科波拉创作的《现代启示录》(1979年)中,直升机群飞越湄公河时的配乐就运用了声画对立的原则,画面是直升机上士兵枪

杀越南人民的场面,而音乐是瓦格纳《飞翔的女武神》,前者是士兵的屠戮,后者是来自北欧神话中的英雄赞歌,视听的冲突引发观众对于战争的反思,揭示了战争的非正义性和荒谬性。

4.静音

静音也是一种声音效果。静音使得静默成为一种表达方式,它的作用如同乐曲中的休止符。恰当而合理地运用静音,可以获得一种"无声胜有声"的效果。比如在德国汤姆·提克威导演的《罗拉快跑》(1998年)中,影片中人物被枪击中的段落,声音突然从喧闹转为静音,表现了人物极度紧张兴奋之后又突然面对死亡的一种极度复杂的心情。静音让声音摆脱了作为画面补充的从属地位,让声音有了更为独立的价值和地位。

5.3 动画镜头间的语法

动画镜头间视听语言的语法不仅表现在动画镜头内,也体现在动画镜头间。动画镜头与动画镜头之间的关系本质在于画外蒙太奇形式,其大多数语法规则与真人影像是相通和一致的。动画片由于计算机的技术更新和虚拟的制作手段的便捷性,决定了动画片中的蒙太奇形式运用得更为自由和灵活。

【案例】

《鹬》(2016年)是美国皮克斯动画工作室制作,艾伦·巴利拉罗导演的三维动画短片电影。影片是《海底总动员2》的贴片动画,讲述了海边一只小鹬努力克服恐水症,最后不惧海浪而自由觅食的故事。该片获得第89届奥斯卡金像奖最佳动画短片、第44届动画安妮奖最佳动画短片奖。

《犬之岛》(2018年)是韦斯·安德森导演的定格动画电影,讲述的故事是未来日本的狗都被流放和禁锢在一个荒岛上,一个小男孩到荒岛救出自己的爱犬,最后让狗与人类和平相处。该片获得2018年第68届柏林电影节最佳导演、2019年第46届动画安妮奖最佳长片类最佳配音、第55届美国音效工会奖(CAS)最佳动画片音效等奖项。

《罗小黑战记》(2019年)是由北京寒木春华动画技术有限公司制作,MTJJ导演的二维动画电影,讲述了猫妖罗小黑在流浪中遇到了师傅无限,并与之拥有一段奇幻之旅的情感故事。该片2020年获法国昂西国际动画电影节长片Contrechamp竞赛单元入围奖。

《老虎来喝下午茶》(2019年)是Lupus Films制作,Robin Shaw导演的二维电视动画,讲述了苏菲家突然来了一只要喝下午茶的老虎,以及老虎吃光她家所有食物的故事。该片获2020年第30届法国昂西国际动画电影节电视及广告动画单元电视特别节目评审奖。

5.3.1 动画镜头组接的基本要求

动画镜头是动画片最小的语法单位。与动画镜头内画格追寻时空统一渐变关系不同,动画镜头间的画格关系更多寻求突变和间断中的连续。动画场面、动画序列、动画幕之间的关系本质上是动画镜头与动画镜头的关系。除非要获得某种特殊的不连续,它们连接的基本要求是组接流畅且合乎逻辑。一般来说,动画镜头组接的效果主要有顺接和跳接两种,前者是为了叙事及控制叙事时间,表现"节奏",产生表达情绪、思想和烘托气氛的效果,形成独特的视听语言形式和艺术表现力,为影片的叙事风格服务;后者是为了达到某种间离效果,寻求一种

特殊的叙事形式,让观众跳出故事,通过视听语言思考其背后的文化内涵,以更好地表情达意。

1. 顺接

顺接是一种合乎逻辑的语法规则,要求动画镜头组接流畅的蒙太奇形式。顺接一般原则是遵循逻辑原则和流畅原则,让观众的思绪随着动画镜头的流动而融入故事之中,感受角色的情绪和影片的内涵。

1)逻辑性原则

逻辑性原则就是合理性原则,是指人与事的发展过程要符合生活逻辑、人物关系逻辑、故事逻辑、时空逻辑、视听逻辑和思维逻辑等。《鹬》中,小鹬不敢去沙滩上,妈妈也没有送食物过来,他眼睁睁地看向沙滩,下一个动画镜头是他鼓起勇气前行,这主要在于前一个动画镜头里有饥肠辘辘的声音,非常符合生活逻辑,让观众会心一笑,产生共情,增加趣味性(图5-30)。动画片中,海浪冲击小鹬,上、下两个动画镜头的声音根据画面海浪与小鹬的距离关系采用了远低近高的原则,符合动画片的视听逻辑。

✚ 图 5-30 《鹬》中的逻辑性原则

2)流畅性原则

流畅性原则要求动画镜头之间有一定的连续性和联系性,具有连贯性剪辑的特点。连贯性剪辑是好莱坞动画电影采用的主要语法手段,动画镜头与动画镜头的组接技巧和原则也是以连贯性剪辑为准则的。

连贯性剪辑要求选择恰当、准确、合理的剪辑点,能够使动画镜头与动画镜头之间组接流畅,这是动画片创作重要的内容,也是决定动画故事内容及作品艺术质量的重要保证。

2. 跳接

动画镜头与动画镜头的组接不符合逻辑性原则和流畅性原则,属于跳接。跳接主要起到间离效果,通过刻意增加的不连贯剪辑,让观众脱离剧情,思考这种剪辑背后的故事内涵和文化意义。一般情况下,除非动画创作人对动画视听语言的语法漠视,跳接在商业剧情动画片中运用较少。

有时候,一些艺术性或实验性的动画短片会出现有意而为之的跳接。比如皮克斯公司的动画短片《格里的游戏》中,老人把假牙放入口中,随后的动画镜头是一个拉镜头,画面桌子上没有棋盘,桌子下也没有,这是不符合故事逻辑的,因为之前的下棋过程中有棋盘掉落的动画镜头。但是这个跳接让人有了思考的余地,也许前面的两位老人的对弈是完全假想的,从而揭示了孤寡老人的孤独和凄凉(图5-31)。

5.3.2　动画镜头间内在的结构关系

动画镜头与动画镜头在结构上主要有序列和并列两种关系。无论是讲述故事,表达思想,还是渲染情绪,烘托场景氛围等,有序列和并列关系的动画镜头均能产生应有的作用。

图 5-31 《格里的游戏》中的故事逻辑

1. 序列关系

序列关系是指前一个动画镜头与后一个动画镜头在时间上是先后的关系,它们之间有渐变关系、因果关系、逻辑关系和节奏关系。序列关系主要为了叙事,表现在展开故事,推动情节,时空延进和动作延续等方面。比如在动画电影《鹬》中,小鹬妈妈在海滩上,嘴里衔着贝壳吸引小鹬,下一个动画镜头是小鹬等在原地,张开嘴巴想让妈妈送过来。接着动画镜头是小鹬妈妈把贝壳放在了海滩上,示意小鹬过去,随后的动画镜头是小鹬迈开步向贝壳走去。这四个动画镜头在时间上是先后关系,依次推动着故事向前发展(图5-32)。

图 5-32 《鹬》中的序列关系

2. 并列关系

并列关系是指前一个动画镜头与后一个动画镜头在时间上是同步的关系,它们没有渐变关系和因果关系,但有逻辑关系和节奏关系。并列关系主要起到一种修辞和强调的作用,表现在动作铺排、情绪展现、节奏表现、时

空变化等方面。并列关系在声画表现上主要有形式相似但内容不同,或形式不同但内容相似两种。比如在《鹬》中小鹬和妈妈出场的动画镜头是一个大远景的镜头,接下来的动画镜头是一个全远景镜头,两个动画镜头并非时间上的延续,而是时间上为同步的关系。第2个动画镜头由于景别变小,空间减少,增强了视觉清晰感,强调了角色的形象。这是一种形式不同但内容相似的并列镜头(图5-33)。

图 5-33 《鹬》中的并列关系

另外一种是形式相似但内容不同的并列形式,比如动画电影《大闹天宫》中的开场段落,在表现猴子们劳动的场面时,景别相同,持续时间相近,但内容不一样,这些猴子有的在摘果子,有的在传递果子,有的用叶子运输果子(图5-34)。

图 5-34 《大闹天宫》中猴子劳动的场面

5.3.3 动画镜头组接的一般技巧

动画镜头与动画镜头组接的一般技巧主要有无技巧性剪辑和技巧性剪辑两种。无技巧性剪辑主要运用"切"的形式。无技巧剪辑并非没有技巧,其实需要考虑各种无形的技巧。无技巧剪辑能保证动画片的客观性、自然性和流畅性,是动画片较多运用的一种技巧。技巧性剪辑是运用摄影、摄像或计算机技术手段完成动画镜头组接的一种形式和手段,主要有叠画、淡入淡出、划、圈、帘、黑场、特殊转接等视听语言元素的运用。

5.3.4 动画镜头组接的一般原则

动画镜头与动画镜头组接的一般原则以逻辑性原则和流畅性原则为前提,遵循连续性原则、错位原则、相似性原则、匹配原则、轴线原则、动作镜头组接原则、节奏原则、中性镜头组接原则等,但也有例外。它们组接的条件是要找到一个合适、准确的剪辑点,让前、后两个动画镜头衔接既可以让人看起来是舒服的,保证观众忘记了剪辑点的存在而聚精会神地关注故事和内容,又可以让人看起来是不舒服的,有一种跳动的感觉,让观众从剧情中抽

离出来并反思、探寻动画镜头背后的深层意义。

1. 连续性原则

连续性原则要求动画镜头组接时要注意时间的延续性,并注意声画的相关性。动画镜头转换强调了一种变化,但流畅原则又要求前后动画镜头有相似性关联,要在变化中体现一种相关性。前后动画镜头在声画内容上不能没有根据地任意变化,需注意画面在时间线上的承接性及声音在时间线的连续性。

1)声画承接性组接

承接性组接是指利用前后动画镜头在画面或声音上的某种人与物相关、动作连续或者情节连贯的关系,使动画镜头组接连续并且自然的一种动画镜头转换形式,包括画面承接性和声音承接性组接。

(1)画面承接性组接。在画面承接性上,前后两个动画镜头有画内承接和画外承接两种方式。在动画影片《犬之岛》中,当一个人走到在看比武的小林市长身边时,近景的动画镜头组接了在耳边私语的特写动画镜头,画面内还是这两个人,只是动作上有连续性。首领等与豆蔻对视的动画镜头则采用了画外承接性组接,即视线连续的方法(图5-35)。

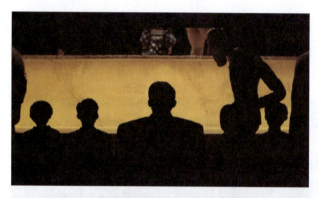
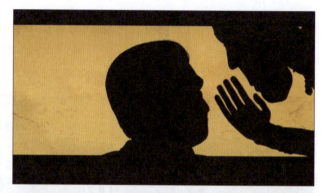

图5-35 《犬之岛》中的连续性原则(画内承接和画外承接)

(2)声音承接性组接。在声音承接上,画面内容可以没有明显的先后关系,但声音却存在先后顺序,比如人声、音乐或音响上是承接的。在《犬之岛》中,一只叫Jupiter的狗讲述了狗与人类的故事,在讲到狗被人类征服的过程,用没有关联的四个动画镜头,但Jupiter的旁白是连续的,并且与画面是前后承接的(图5-36)。

在并列结构的动画镜头间,用音乐承接较为多见。比如高坂希太郎导演的《茄子:安达卢西亚之夏》(2003年)自行车比赛最后的冲刺画面,不同运动员夸张的动作和表情被并列在一起,表现出比赛的激烈程度,声音上除了喊叫声以外,还有背景音乐的存在,背景音乐起到了承接并组接画面的作用(图5-37)。

声音承接性组接有两种典型的表现方式:捅声法和拖声法。捅声法是指后一个动画镜头的声音提前进入前一个动画镜头中,拖声法是指前一个动画镜头的声音延续到后一个动画镜头中。

图 5-36 《犬之岛》中的连续性原则（旁白承接）

图 5-37 《茄子：安达卢西亚之夏》中的连续性原则（音乐承接）

2）想象性镜头组接

想象性镜头组接是模拟了人的主观思维活动的一种想与被想的关系，利用有动画角色的镜头与其所思所想的想象性镜头组接在一起的一种动画镜头转换形式。想象性镜头是指借助动画角色思维活动想象的动画镜头。想象性镜头组接分为主观式与客观式两种类型。

（1）主观式想象性组接。主观式想象性组接是指有动画角色的镜头与主观式想象性镜头组接在一起的动画镜头转换形式。主观式想象性镜头是角色想象并完全虚构的画面镜头。比如日本汤浅政明导演的《春宵苦短，少女前进吧！》（2017 年）表现女主角看到书，想象着自己在书中行走，古书之神暗中帮她与心仪的书本喜结良缘。这个动画镜头是不存在的，但却与女主角看书的动画镜头很自然地组接在一起（图 5-38）。

图 5-38 《春宵苦短,少女前进吧!》中的主观式想象性镜头

（2）客观式想象性组接。客观式想象性组接是指有动画角色的镜头与客观式想象性镜头组接在一起的动画镜头转换形式。客观式想象性镜头是指回忆过去曾经发生的人或事的画面镜头,虽然回忆中过去的画面也属于意识中的内容,并不完全等同于过去现实的模样,但具有客观存在性。闪回动画镜头组接是客观式想象性镜头组接的常用形式,它是指利用闪回镜头,表现角色回忆过往事物或事件,揭示人物内心变化的动画镜头组接形式。比如《茄子：安达卢西亚之夏》中,哥哥在车里叙述了自己趁着弟弟当兵抢走了弟弟的女朋友的过程,随后镜头闪回到过去他们三人围桌而坐,弟弟很生气的情景。

3) 主观镜头组接

主观镜头组接是指模拟了人的视听感知经验中的看与被看关系的一种动画镜头转换形式。主观镜头是指动画角色视线所指向的动画镜头。比如在动画片《犬之岛》（图 5-36）中,当首领看向豆蔻,豆蔻所在的画面就是一个主观镜头。主观镜头的设计需要遵循视线的匹配性,前、后动画镜头在角度、高度上要保持一致性。

有一种镜头的组接借用了看与被看的关系,但并非主观镜头组接,组接形式也比较巧妙。比如 1988 年丹麦旅游局策划拍摄的旅游宣传片《丹麦交响曲》的戏剧演出中,演员掀开幕布看向画外,后一个镜头出现了阴暗天空的画面,仿佛是演员眼中所见,但其实已经转换到另一个时空中了,后一个动画镜头并非前一个动画镜头角色所看的内容。

2．错位原则

错位原则是指利用前后动画镜头与动画角色位置的反差和对比进行动画镜头组接,从而获得一种情绪、节奏和意义表达作用的动画镜头转换原则。比如前、后两个动画镜头角度相当、画面内容相似,或者景别相当、画面内容相似,又没有二级运动或声音承接性组接,制作时如果生硬地组接在一起会产生累赘感,也有中断剧情的不适感。在这种情况下,为了获得流畅的效果,动画镜头组接可以运用错位原则。错位原则主要分为景别隔级跳原则和 30°定律两种。

1) 景别隔级跳原则

景别隔级跳原则是指动画片前后两个动画镜头角度相当,在景别上采用跳跃一级进行组接的动画制作原则。景别从大到小的顺序是大远景、中远景、全远景、全景、中景、中近景、近景、特写、大特写。景别隔级跳原则一般适用于角度相当、画面内容相似的动画镜头之间的组接,有前进式蒙太奇、后退式蒙太奇等。

（1）前进式蒙太奇。前进式蒙太奇是指景别不断变小,用以强调情绪、节奏和故事发展的画外蒙太奇形式。前进式蒙太奇与画面中的推镜头相似,但其镜头跳跃感更强烈一些。

如果前后动画镜头声音不连续,景别没有运用景别隔级跳原则,动画镜头组接就会有较大的跳跃感,显得不够流畅。如果声音是连续的,可以不用完全遵循景别隔级跳原则。比如英国动画片《老虎来喝下午茶》（2019 年）

描绘了老虎钻进冰箱中的音乐段落,音乐是连续的。小女孩骑在老虎身上的画面分别是全远景、小全远景、全景、特写,这 4 个动画镜头有一级一级地跳跃(全远景至小全远景、小全远景至全景),也有隔级跳跃(全景至特写),它们组接起来是流畅的。

(2)后退式蒙太奇。后退式蒙太奇是指景别不断变大的画外蒙太奇形式,用于弱化情绪及突出环境效果。后退式蒙太奇与画内蒙太奇的拉镜头有相似之处,但镜头跳跃感更强一些。

与《老虎来喝下午茶》一样,劳伦特·维茨导演的动画短片《齿轮》(2014 年)表现男孩在电梯里不快乐的两个动画镜头,前一个动画镜头是中近景,后一个动画镜头是全景。在背景承接下,其组接方式运用了后退式蒙太奇形式,男孩不快乐源于城市环境,因为其中有随处可见的铁轨和双脚被固定的人群(图 5-39)。

图 5-39 《齿轮》中的后退式蒙太奇

景别隔级跳可以逐级跳跃,也可以越过多级跳跃。比如越过多级跳跃的两级动画镜头组接形式,当从特写到全远景,或者从远景到大特写,通过巨大的反差和对比,就可以获得一种情节大起大落及加强节奏的视觉和心理效果。

2)30°定律

30°定律是指动画片前后两个动画镜头在平面角度上保持 30°以上差异,避免出现跳接现象的一种动画镜头组接原则。

动画片中的俯仰角度组合就是遵循了 30°定律原则,而且角度反差巨大,几乎达到 180°,这样的动画镜头组合会获得强烈的视觉效果和现场气氛。在动画片《飙风雷哥》表现地鼠家族追袭雷哥一行人的动画场面中,较多地运用了俯仰角度组合,比如从地鼠视角俯视大峡谷,表现峡谷山高谷深及地形险峻的特点,从雷哥等人的角度仰视天空,表现了山谷中地鼠家族的压迫感,既强调了人物关系和力量对比,也凸显了现场紧张、激烈的气氛(图 5-40)。

图 5-40 《飙风雷哥》中的俯仰组合动画镜头

3. 相似性原则

相似性原则是一种镜头转换原则，是指动画视听语言在形状、颜色、光影或感觉上有相似性元素的两个动画镜头自然、贴切地组合在一起。由于动画片绘制工艺的特殊性和便利性，相似性原则在动画片中运用较多。

《丹麦交响曲》时长约 20 分钟，700 多个镜头，在剪辑室剪辑了 6 个月，是真人影像镜头组接的教科书级的案例，尤其是在相似性原则运用上可谓精彩多样。比如形状的相似，一个木偶的皇家卫兵、一位真人皇家卫兵、一瓶啤酒、一根蜡烛等镜头在形状上都具有相似性，又运用音乐的承接性，把各个元素连接起来，显得自然而生动（图 5-41）。

✤ 图 5-41 《丹麦交响曲》中的形状相似性镜头组接

动画影片《丹麦交响曲》除了具体可视的人与物进行相似性镜头组接外，在感觉相似性上也有表现。比如其中一个镜头中，一位穿着白色雨衣的女性非常吃力地骑着自行车，脚踏着车轮有一种挤压的感觉；后一个镜头则是类似一种麦芽糖的物体在钩子上被挤压拉伸。两个镜头组接在一起，非常形象、生动、有趣（图 5-42）。这种借助身体感觉的相似性组接犹如文学上的"通感"，运用得当，会获得较好的视听和心理效果。

✤ 图 5-42 《丹麦交响曲》中的感觉相似性镜头组接

4. 匹配原则

匹配原则是指前后两个动画镜头在角色位置、角色动作、角色视线，以及景别、角度、动作、焦距、光线、色彩、声音等动画视听元素上要求协调一致而不产生矛盾的动画镜头组接原则。无论何时，当用一种景别拍摄场景中的一个角色时，应该给同一场景中另一个角色一致的取景，这叫作镜头匹配或是往复式意向。当用单人镜头覆盖一个场景中两个单独的角色时，应该小心地匹配摄影机的高度、摄影机镜头角度以及整体的摄影角度。这些是真人影像中匹配原则的要求也适用于动画影像。

1)三镜头法

三镜头法是好莱坞电影经典的剪辑模式,是遵循匹配原则的典型镜头组合模式。一般来说,首先有一个向观众清楚地展示故事发生的地点和空间环境的"主镜头",随后出现双人镜头(1号、2号或3号双人镜头,可交代A和B的空间位置关系)、正打镜头(6号正打镜头,正打A说话,A呈现为正侧面)、反打镜头(7号反打镜头,反打B说话,B呈现为正侧面),这就是三镜头法(图5-43)。

图5-43 三镜头法示意图

比如《罗小黑战记》中罗小黑和无限在黑夜山洞中探讨"领域""灵质空间"的对话场面就运用了三镜头法,注意了角色位置的匹配,正打和反打镜头在角色的姿态、角色在画面中的位置、环境空间是一致的;注意了角色视线的匹配,罗小黑和无限互动时视线方向的关系,以及其注意力指向的方向,一个向左,一个向右,也是匹配的,合乎看与被看关系的逻辑。同时,这三个镜头在景别、角色身高、角度、色彩和光影上都是匹配的(图5-44)。

(a)主镜头　　(b)双人镜头

(c)正打　　(d)反打

图5-44 《罗小黑战记》中的三镜头法

2)看与被看的镜头关系

看与被看的镜头关系是特别需要强调的一种镜头关系。主观镜头组接其实也是一种看与被看关系的镜头组接方式。看与被看模拟了人的对视,要求前后镜头在角度、高度、视线、色彩、光影等动画视听元素上遵循角色视

线匹配原则。角色视线匹配主要指角色与角色在对话时,视线在前后动画镜头中要相向。比如动画影片《西游记之大圣归来》(2015 年)中江流儿救出大圣后,与大圣交流时多次出现对视的动画镜头,站在低处的江流儿视线向上,而高处的大圣视线则是向下的(图 5-45)。

图 5-45 《西游记之大圣归来》中的视线表现

在没有交流的动画场面中,角色看向某人或物时,看与被看的镜头关系也要遵循匹配原则。比如英国导演尼克·帕克导演的《超级无敌掌门狗之引鹅入室》(1993 年)中,开场部分就大量运用了看与被看的镜头关系。"动画镜头 1"的场面是涂画并做了标记的日历;"动画镜头 2"是正在看着日历的阿高,他看完日历后又看了看手表,眼睛看向上方;"动画镜头 3"是华莱士正在睡觉,是阿高视线朝向的内容(图 5-46)。

(a) 动画镜头 1　　　　　　　　　　　　(b) 动画镜头 2

(c) 动画镜头 2　　　　　　　　　　　　(d) 动画镜头 3

图 5-46 《超级无敌掌门狗之引鹅入室》中的视线匹配

3）角色运动匹配

角色运动匹配主要是指角色的运动路线、方向和位置,在前后动画镜头中要连贯。一般来说,在封闭空间观念中,为了保证动画背景空间的连续性和动作方向的一致性,要求前后动画镜头角色运动要匹配。向右接向右,向左接向左,右出画左入画,左出画右入画,都要满足角色运动匹配的要求。

但在开放性空间观念中,这些法则并不一定要完全遵循。比如在伊朗动画短片《冷漠先生》(2018年)中,瘦高个子一直向左走路,但在过马路时,前一个动画镜头是全景,老奶奶挽着他向左而行;后一个动画镜头是远景,他们向右而行,方向是相反的。随后,在他阻止了疾驰而来的汽车的几个动画镜头后,他们又回到了向左的方向(图5-47)。这其实是一个直接越轴的问题,这方面可以参看运动轴线原则和运动镜头组接原则相关内容。

✣ 图5-47 《冷漠先生》

5．轴线原则

轴线原则是对匹配原则的延伸和运用。轴线原则是指为了保持动画镜头位置关系和方向关系正确,拍摄的摄影机或者虚拟的摄影机都要保持在轴线一侧,不能越过轴线另一侧进行取景。轴线是指角色的视线方向、运动方向形成的一条假想的直线,有关系轴线和运动轴线两种形式。轴线一侧会有11个机位(图5-48)。

✣ 图5-48 轴线一侧机位图

1号机位：也称主机位,形成1号的关系镜头。

2号、3号机位：也称外反拍机位,形成2、3号相关联的镜头或2、3号的过肩镜头。

4号、5号机位：也称平行机位,形成与4、5号的平行镜头。

6、7号机位：也称内反拍机位,形成6、7号(或7、6号)的正反打镜头。

8、9号机位：也称内侧齐轴机位，形成8、9号（或9、8号）的齐轴正反打镜头。

10、11号机位：也称外侧齐轴机位，形成10、11号的背面镜头。

1）关系轴线与对话场面的镜头组接

关系轴线是指角色视线方向形成的一条假想的直线。比如角色A看向角色B，A看B的视线方向形成一条虚线。值得注意的是，在动画片中，A是指有生命的角色，而B可以是任何人与物（图5-49）。

图5-49 关系轴线

关系轴线经常运用于对话场面中，不管是双人对话还是三人及以上的对话，关系轴线都是适用的。对话场面镜头间的关系既要注意轴线原则，也要注意错位原则。

（1）双人对话场面关系轴线的运用。双人对话场面，比如餐厅情侣交谈，汽车前排位置双人对话，一前一后行走的人的对话等，其动画镜头分切组合规律是：先是用关系镜头1号、2号或者3号动画镜头交代角色A与角色B的关系，然后根据角色互动情况在11个机位中选择不同的动画镜头切换，同时根据气氛、角色心理、故事内容等因素插入一些特写、空镜头。比如动画影片《犬之岛》中，首领全身被洗后，身上的黑色变成了白色，它与小林阿塔里有一段对话，动画分镜头如图5-50所示。

(a) 4号过肩镜头

(b) 7号正打镜头

(c) 特写1

(d) 特写2

图5-50 《犬之岛》中的双人对话

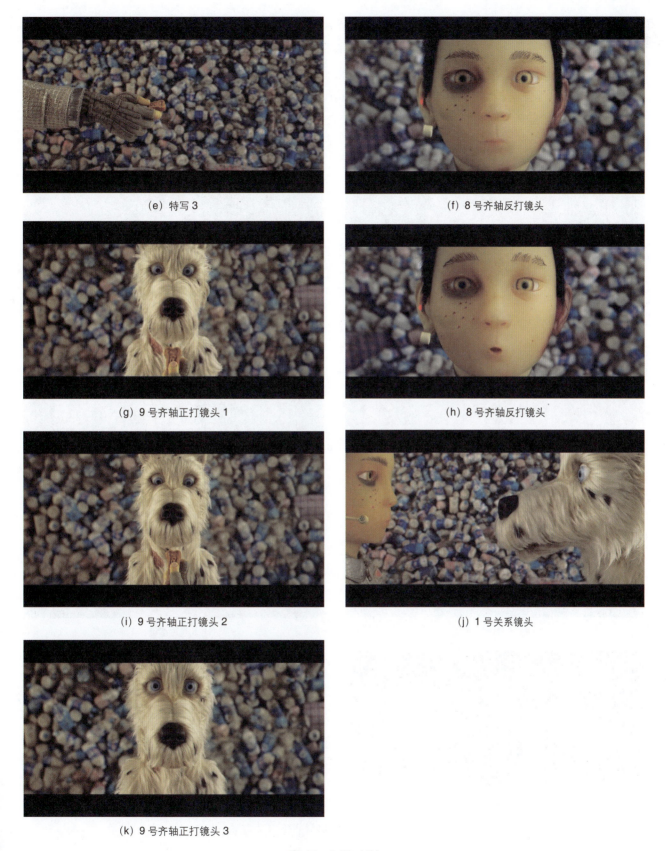

(e) 特写3

(f) 8号齐轴反打镜头

(g) 9号齐轴正打镜头1

(h) 8号齐轴反打镜头

(i) 9号齐轴正打镜头2

(j) 1号关系镜头

(k) 9号齐轴正打镜头3

图 5-50（续）

（2）多人对话及关系轴线的运用。多人对话场面，诸如三人交谈、围桌而坐的一群人在互相交流以及演讲等，其动画镜头的分切组合规律是：第一，关系镜头交代对话的场面；第二，以捆绑手法，即用把两个人或者多个

人捆绑成为一个人的方法寻找关系轴线，把多人对话处理成双人对话，然后在关系轴线一侧的11个机位中寻找合适的动画镜头；第三，根据对话者关系的变化，重新以捆绑手法寻找新的关系轴线，再把多人对话处理成双人对话，在新的关系轴线一侧的11个机位中寻找合适的动画镜头；其他以此类推，同时根据剧情需要插入特写以及空镜等。比如，《罗小黑战记》中鸠老等妖怪来到山洞，与罗小黑、无限围桌而坐并展开多人对话的场面，其动画分镜如图5-51所示。

(a) 1号关系镜头1

(b) 6号正打镜头

(c) 7号反打镜头

(d) 1号关系镜头2

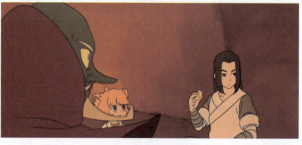

(e) 7号正打镜头

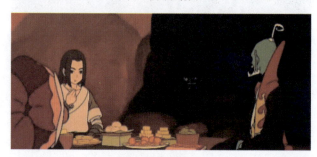

(f) 5号过肩镜头1

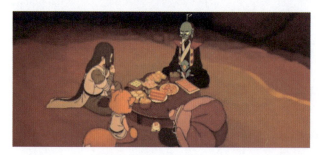

(g) 5号过肩镜头2

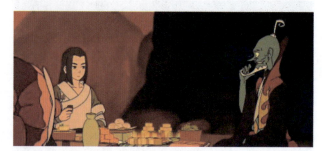

(h) 5号过肩镜头3

图5-51 《罗小黑战记》中的多人对话

在图5-51的动画分镜中，第一条轴线是鸠老与无限之间形成的关系轴线，其中，图5-51（a）是鸠老与无限的1号关系镜头；图5-51（b）是6号正打镜头，小黑等角色与无限捆绑成为一个角色；图5-51（d）又回到1号关系镜头。第二条轴线是无限和罗小黑之间形成的轴线，图5-51（d）中的1号关系镜头罗小黑出画，形

成了无限和罗小黑新的关系轴线,鸠老等与无限捆绑在一起;图5-51(e)成为7号正打镜头;图5-51(f)成为5号过肩镜头;图5-51(g)是5号过肩镜头,与图5-51(f)是隔级跳原则的动画镜头组接;接着又一个隔级跳原则的动画镜头组接,回到5号过肩镜头。

无论是双人对话还是多人对话,不同的动画镜头都要注意变化性和创新性。即使是同一机位的动画镜头,在角度和景别上进行变化,就会形成不同的动画镜头,不同的特写和空镜头的插入,也会使得动画镜头变化丰富且有层次。如果关系镜头一侧的11个机位的动画镜头还不够丰富,也可以通过越轴获得更多不同的动画镜头。

2) 运动轴线和运动场面的镜头组接

运动轴线是指角色运动方向形成的一条假想的直接。比如角色A运动到了角色A',A与A'形成一条虚线,这就是运动轴线(图5-52)。

🔸 图 5-52 运动轴线

运动场面的动画镜头组接原则与对话场面是一致的,需要考虑运动轴线,也要注意遵循错位原则中的景别隔级跳原则和30°定律。比如在动画片《罗小黑战记》中,在无限带着罗小黑坐地铁的运动场面中基本遵循了运动轴线原则,但部分镜头出现了越轴的现象(图5-53)。首先是交代无限和罗小黑从左到右运动方向的1号关系镜头,插入一个特写镜头后,运用了9号齐轴反打镜头,通过齐轴镜头的越轴,无限和罗小黑的运动方向发生了改变,画面是从左到右运动方向的1号关系镜头,接着是7号反打镜头,再接一个中性镜头,最后结束于7号反打镜头。

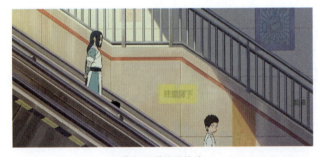

(a) 1号关系镜头

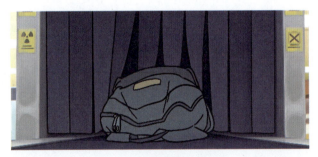

(b) 特写镜头

(c) 9号齐轴反打镜头

(d) 2号关系镜头(越轴)

🔸 图 5-53 《罗小黑战记》中角色坐地铁的场面

(e) 7号反打镜头1

(f) 中性镜头

(g) 7号反打镜头2

▲ 图 5-53（续）

3）越轴

轴线原则是为了保证角色位置关系、空间关系及运动方向的正确性。随意的越轴虽然可以使得动画镜头变化较多，但会显得凌乱无序，有时候会破坏观众进入剧情之中。从艺术创作手法来看，轴线原则不是必要的法则。有时候越轴可以建立开放性的空间观念，也可以获得更多样的动画镜头，还可以给观众带来更多的思考，揭示更深刻的意义。比如在动画影片《冷漠先生》中运用的直接越轴，虽然画面产生跳接的感觉，不过在360°空间观念中是合乎逻辑的，而且也让观众产生某种思考。越过斑马线的车速不能太快，毕竟有一些特殊的情况存在。

越轴也可以通过一些技巧性手段，让动画镜头组接流畅且连贯。越轴的技巧性手段多种多样，主要有动画镜头中角色越过轴线，摄影机（或虚拟摄影机）越过轴线，运动轴线自身的改变，齐轴镜头改变轴线，插入中性镜头、特写镜头、空镜头等方式。如图5-53所示，1号关系镜头中无限朝右而行，接着出现了特写镜头和9号齐轴反打镜头。2号关系镜头已经是越过轴线的动画镜头。

6．动作镜头组接原则

动作镜头组接原则是指同一主体的动作剪辑要遵循动作剪辑、动势剪辑和动作完全省略剪辑要求，不同主体的运动镜头剪辑要遵循动接动、动接静、静接动、静接静四大规律。

1）同一主体的运动镜头剪辑

（1）动作剪辑。动作剪辑是指镜头动作剪辑点在一个运动过程中寻找，尽量遵循动作幅度最大化原则和轴线原则的动画镜头组接方式。比如一个人物从树梢上掉落到地上，把整个掉落的过程分解成不同的部分，省略一部分动作后，以同样的角度绘制开头部分、中间部分和最后部分并组接起来，就可以通过人的"运动幻觉"机制实现整个过程的表现。很多情况下，增加错位原则可以让动作看起来更加流畅。比如在新海诚导演的动画影片《你的名字》（2016年）中，立花泷打开报纸的动作用了两个动画镜头，剪辑点在运动过程中，运用动作幅度最大化原则，让手大约到达报纸的位置，然后又用了错位原则，动作看起来流畅、自然（图5-54）。

图 5-54 《你的名字》中的动作剪辑

又如诺拉·托梅导演的《养家之人》（2017 年）中，帕尔瓦娜关门的动作同样运用了动作幅度最大化原则，她几乎把门关到只留了一条小缝，还运用了错位原则，一个是近景动画镜头，另一个是门继续被关上的远景动画镜头，这样就非常自然地组接了两个动画镜头（图 5-55）。

图 5-55 《养家之人》中帕尔瓦娜关门的动作

（2）动势剪辑。动势剪辑这种动画镜头组接方式的动作剪辑点在一个运动过程后寻找，尽量遵循动作幅度最大化原则、轴线原则和错位原则。相同视轴上的镜头，包含基本运动的动画镜头组接固定镜头是常用的技巧之一，比如开门，前一个动画镜头是角色开的动作，后一个动画镜头已经是打开了的门；回头动作，前一个动画镜头是人开始回头的近景镜头，后一个动画镜头是人往后看静止的远景镜头。类似的还有仰卧、起坐、穿衣、拥抱、敬礼、挥手等动作描绘。

（3）动作完全省略剪辑。动作完全省略剪辑的动画镜头组接方式的动作剪辑点不是在一个运动过程中或过程后寻找，而是在另一个运动过程中寻找。比如在动画影片《罗小黑战记》中，罗小黑变成夸张的巨型猫并且张开大口冲向了无限，接下来的动画镜头是罗小黑被绑住并靠在石头上。罗小黑躲开了无限，接下来的动画镜头是它被绑起来并挂在无限的身上。这两个动作省略了整个打斗的过程，用开始动作组接另一个动作，表现了前一个动作的结果，言简意赅却生动有趣（图 5-56）。

2）不同主体的运动镜头剪辑

运动镜头剪辑的动画镜头组接方式是指对不同的运动镜头（诸如推、拉、摇、移、跟、升、降等）及不同主体的动作进行组接。运动镜头剪辑方法千变万化，但也有一定的规律可循，在镜头变化的时刻中有以下四种常见的动画镜头组接方式。

图 5-56 《罗小黑战记》中动作完全省略的剪辑

（1）动接动。动接动是指两个动感明显的运动镜头进行连贯性组接的方法和手段。动接动具有明显的运动性，要考虑方向和速度的一致性或相关性。比如美国蓝天工作室制作，克里斯·韦奇导演的动画电影《森林战士》（2013年）中，玛丽·凯瑟琳从房子里出来，寻找小狗，然后镜头不断推移，她沿着对角线往树林走去。接下来的动画镜头是镜头左移，一群鸟从树林里飞出来，速度相当，但方向相对。又如森林女王从空中掉落的动作，她的掉落与纳德坐着大鸟上升的速度是一致的，方向是相反的，两个动画镜头实现了连贯性组接（图 5-57）。

图 5-57 《森林战士》中动接动

（2）动接静。动接静是指将一个动感明显的运动镜头组接在一个开始部分是静止，随后开始运动的运动镜头里的一种表现画面的技法。动接静要注意画外运动和画内运动的连贯性，应呈现出局部由动到静的节奏感和变化性。动接静还可以产生由快到慢甚至突然停顿的效果，可以强化不同动画场面的情绪和气氛。

（3）静接动。静接动与动接静相反，是指将结束部分是静止的运动镜头组接在动感明显的运动镜头里的一种表现画面的技法。静接动要注意画内运动和画外运动的连贯性，应呈现出局部由静到动的节奏感和变化性。静接动还可以造成由慢到快甚至突然动感明显的效果，可以强化不同动画场面的情绪和气氛。

（4）静接静。静接静是指将结束部分是静止的运动镜头组接在开始部分是静止，随后开始运动的运动镜头里的一种表现画面的技法。静接静与固定镜头剪辑相似，主要注意静运用错位原则、相似性原则和技术性剪辑叠

画等,以便实现剪辑的流畅性。

7. 节奏原则

动画节奏是一种关于动画时间或快或慢的主观印象,它是动画创作人对动画片给观众形成或缓慢或快速节奏感的一种时间把握。动画片的节奏原则除了角色运动、镜头运动、声画关系、时空变化等因素外,还需要考虑动画镜头与动画镜头的组接,把握动画镜头的数量和时长。

1) 快节奏

快节奏是节奏上给人一种越来越紧、越来越快的心理感觉。快节奏往往可以通过一组小景别、运动镜头、快节奏的声音,以及时长较短的动画镜头组接而成。比如《茄子:安达卢西亚之夏》中自行车比赛最后的冲刺场面,景别小到大特写、拉镜头、快节奏的音乐和呼喊声,每个动画镜头时长不足1秒,营造出一种紧张的情绪和激烈的比赛气氛。

2) 慢节奏

慢节奏是在节奏上带给人一种越来越松、越来越慢的心理感觉。慢节奏往往可以通过一组大景别、固定镜头、慢节奏的声音,以及时长较长的动画镜头组接而成。一般来说,对话场面节奏较慢,比如在动画电影《茄子:安达卢西亚之夏》中,哥哥新婚是一个慢节奏的场面,有一部分远景、中近景,大量的固定镜头,有些长达2秒以上的对白镜头,给人一种舒缓、祥和的感觉,与弟弟自行车比赛的场面形成了鲜明的对比。

在动画场面或者更大的动画序列中,往往通过几组快节奏和慢节奏的动画镜头创造出一种快慢结合、张弛有度节奏感的动画段落。比如英国动画片《老虎来喝下午茶》有歌词的音乐段落,如图5-58所示,老虎爬入冰箱,从图5-58(a)开始前6个动画镜头是慢节奏,动画镜头较长,带有叙述,引领观众进入幻想空间。紧接着从图5-58(g)开始节奏加快,接近以2格闪进的方式并列了6个食物的动画镜头,在快节奏中表现出美食的丰富,烘托出欢快的气氛。

图 5-58 《老虎来喝下午茶》中的快慢节奏

图 5-58（续）

8. 中性镜头组接原则

所谓中性镜头是指没有表现出明确方向感和主观视线的镜头，诸如没有方向感的角色镜头、特写镜头、空镜头等。中性镜头可以随时插入对话场面、运动场面、音乐段落的动画镜头中，以实现连贯性剪辑的目标。越轴可

以通过中性镜头实现,从而获得不同的角度来表现空间的丰富性。

遵循动画镜头与动画镜头组接的一般原则主要是为了获得动画镜头之间的连贯性、流畅性剪辑效果,它并不是一定要恪守准则,可以根据故事的需要灵活运用。动画片也存在不连贯剪辑的风格和技法,主要基于故事、风格和形式的要求。随着动画片创作形式的不断丰富及完善,很多动画视听语言的语法也会不断地被打破。但作为初学者,我们要学会基本的视听语言语法,先立而破,是艺术创作与艺术创新的先决条件。

5.3.5 动画场面与动画场面的关系

动画场面是指一段在一个相对连续的动画时空中发生的动作、对话或事件的影像。一般来说,一个动画场面主要有三种动画镜头:第一种是一个动画场面只由一个长镜头构成;第二种是一个动画场面由交代空间关系的场景镜头和用来叙述表意的一系列短镜头构成;第三种是一个动画场面由多个交代空间关系的场景镜头和用来叙述表意的一系列短镜头构成。动画场面与动画场面的关系有两种情况:一种是相连的两个动画场面,其关系本质上是画内蒙太奇的关系;另一种是不相连的两个动画场面,其关系本质上是一种画外蒙太奇的关系。

1. 动画转场

动画转场是指两个动画场面的转换。与动画镜头不同的是,动画转场是一种动画时空的转变,更强调故事段落性的变化和发展。动画转场的方式多种多样,动画镜头内画格的转变和动画镜头间的转镜方式都适用于动画转场。动画转场有技巧性转场和无技巧性转场之分。

1)技巧性动画转场

技巧性动画转场与技巧性动画镜头组接差不多,主要运用叠画、淡入淡出、划、圈、帘、翻页、黑场、特殊转接等运动形式。由于淡入淡出、黑场等方式呈现出更加明显的段落感、时空感,因而在动画转场中较为多见。

由于动画片的幻想性和创造性特征,真人电影不经常运用的划、圈、帘以及一些特殊转接方式往往成为动画转场的主要手段。比如在《老虎下午来喝茶》中,老虎的尾巴扫过画面,首先是尾巴从左往右扫,先出现黄色减少、绿色增多的动画镜头,然后出现红色增多、绿色减少的动画镜头,最后出现的是橙色增多、红色减少的动画镜头,这三个动画镜头其实是一种划镜头的切换形式,也是动画的技巧性转场形式(图5-59)。

图5-59 《老虎下午来喝茶》中的动画转场

2）无技巧性动画转场

无技巧性动画转场是一种"切"的形式直接组接动画镜头实现动画转场。

2．无技巧性动画转场的方式

无技巧动画转场的方式多种多样，诸如同体动画转场、同类动画转场、相似动画转场、遮挡镜头动画转场、动作或动势动画转场、运动镜头动画转场、主观镜头动画转场、声音动画转场、中性镜头动画转场等，本质上也是动画镜头的组接方式，只是在动画镜头转变中，动画时空也随之转换了。

1）同体动画转场

同体动画转场是指前后两个动画镜头借用相同的人或物实现动画转场的方式。比如动画《秦时明月之百步飞剑》（2007年）中，士兵趴在马上飞奔的镜头就用了同体动画转场，士兵最终从沙漠到了城门外。比如在动画电影《回忆积木小屋》（2008年）中，老人从现实时空转到他与妻子一起回忆的时空，是通过捡起同一个烟斗的动作实现了动画转场。又比如在动画电影《安娜和贝拉》（1984年）中，在浅绿色背景的时空中，老年的手拿着照片，照片是年轻的安娜和贝拉被邀约跳舞的瞬间。接下来的动画镜头是年轻的她们翩翩起舞，画面又切换成了黑白色的空间（图5-60）。

图5-60 《安娜和贝拉》中同体动画的转场

2）同类动画转场

同类动画转场是指前、后两个动画镜头借用人或物是同类性实现动画转场的方式。比如在动画电影《疯狂约会美丽都》中，大海上空的烟雾到美丽都城市上空的烟雾并不是一个物体，都属于烟雾类。再如在动画电影《犬之岛》中，计算机中的机器狗的画面转为蓝色天空下的4只小狗（图5-61），也属于同类动画转场。

图5-61 《犬之岛》中同类动画的转场

3)相似动画转场

相似动画转场是指前、后两个动画镜头借用画面中某人或物在形状、颜色、光线和色彩等方面的相似性实现动画转场的方式。比如在《疯狂约会美丽都》中,室内黑手党老大到街道汉堡包广告招牌的时空转变,就是运用了黑手党老大的鼻子形状与汉堡形状的相似性,通过画内蒙太奇实现的(图5-62)。

图5-62 《疯狂约会美丽都》中相似动画的转场

4)遮挡镜头动画转场

遮挡镜头动画转场是指前一个动画镜头中的人或物快要结束时被遮住大部分画面或挡黑整个画面,继而切换到后一个动画镜头而实现动画转场的方式。比如在动画电影《厄运葬礼》(2008年)中骷髅人拎着骷髅头在跳舞,到最后骷髅头慢慢聚拢,基本占据了整个画面,而后面一个镜头已经变成了棺材长着脚在迈步的动画镜头(图5-63)。

图5-63 《厄运葬礼》中遮挡镜头动画的转场

5)动作或动势动画转场

由于绘制的便捷性,动画在动作或动势转场上具有很大的优越性。比如在动画影片《泰山》(1999年)中,大猩猩把小猩猩扔向了空中,掉下来的则是小泰山投向了妈妈怀里,这里用了相连的画内蒙太奇方式进行了动势动画转场。镜头间的转场上,动画与实拍影像并没有太大的区别,比如真人微电影《瞬步》(2012年)中在动作或动势剪辑上丝毫不逊色于动画,特别是转场流畅而精致。比如表现女主角随着意识流仿佛从办公室挣脱,到达

游泳池,再到台阶,就运用了动作转场,在阳台上做了一个后退动作,就跃向了泳池,最后掉到台阶下,她用手拉住了台阶的扶手。随后用石材相似的墙面和地面,以相似转场方式实现了从台阶到广场空地的时空转换。

6) 运动镜头动画转场

运动镜头动画转场是指通过推、拉、摇、移、跟、升降等运动镜头实现动画转场的方式。有时候,运动镜头动画转场也包括动作或动势动画转场。比如在动画电影《白蛇2:青蛇劫起》(2021年)中,小青从镇江水漫金山的动画场面直接坠入修罗城中,就是用了降的运动镜头组接方式。

7) 主观镜头动画转场

主观镜头动画转场是一种通过看与被看的关系进行时空切换实现动画转场的方式。比如动画电影《心灵奇旅》(2020年)中,乔伊·高纳的灵魂与灵魂22一起观看展览。前一个动画镜头在"生之来处"处,乔伊·高纳的灵魂在看展览,后一个动画镜头则是现实中他爸爸带着他到爵士俱乐部的现实场景(图5-64)。

图5-64 《心灵奇旅》中主观镜头的动画转场

8) 声音动画转场

声音动画转场是一种通过人声、音响、音乐实现动画转场的方式。一般来说,音乐段落动画场面切换较多,其声音是连续的,可以随意组接不同画面、不同空间,观众基本认同镜头组接的连续性。动画电影《你的名字》(2016年)的片头通过音乐《梦灯笼》,以多组平行蒙太奇的方式组接了动画片中乡下小町系守町和现代化的东京城市空间,凝练地交代了故事的背景和时空场面,吸引观众融入动画电影之中。又比如在动画电影《山水情》中,在师徒授艺的过程中,一首古琴曲串联了不同的季节、不同的日夜,表现了空间的转变和时间的流逝。

动画音响承接性组接也是不同动画场面转换的形式手段。比如动画电影《飙风雷哥》(2011年)中,从黑夜偷盗到早晨发现银行被抢的两个动画场面运用了捅声法,公鸡啼叫声提前进入夜晚中鼹鼠老大手执许可证的画面(图5-65)。

图5-65 《飙风雷哥》中声音的动画转场

动画片的转场方式多种多样,其动画场面的切换要根据剧情和情感转化的需求做到自然、流畅。能够增强艺术表现力和感染力的转场方式,即使没有任何技巧的"切",也是必要和必需的,动画创作人不要拘泥于又酷又炫的转场方式。

5.4 习 题

1. 填空题

（1）一部动画片包含＿＿＿＿＿、＿＿＿＿＿、动画序列和＿＿＿＿＿四种语法单位。

（2）视觉中心原则可以通过＿＿＿＿＿、＿＿＿＿＿、＿＿＿＿＿、＿＿＿＿＿和人或物的运动法则等手段实现。

（3）留白原则是指动画镜头中的画面并不是完全绘制成人或物,而是留有空白,让画面拥有一种不压抑、平衡、协调的舒适感和美感,产生＿＿＿＿＿的效果,给观众留下想象空间创作方法。留白原则又分＿＿＿＿＿和＿＿＿＿＿。

（4）＿＿＿＿＿是指动画镜头各个动画视听语言元素的排列组合在视觉和心理上给人一种力的统一和画面重心动态平衡的构图法则。

（5）任何一个运动镜头都可以分解成＿＿＿＿＿、＿＿＿＿＿和＿＿＿＿＿三个部分。

（6）动画镜头中,声画关系主要有＿＿＿＿＿、＿＿＿＿＿、＿＿＿＿＿和静音四种,其中声画对位属于声画不同步的类型。

（7）一般来说,动画镜头组接的效果主要有＿＿＿＿＿和＿＿＿＿＿,其中前者是一种合乎逻辑、语法规则,要求动画镜头组接流畅的蒙太奇形式,后者是指不符合逻辑性原则和流畅性原则的动画镜头组接形式。

（8）＿＿＿＿＿是指镜头画面慢慢变黑（渐隐）或者由黑慢慢出现画面（渐显）的动画镜头转换形式。

（9）动画镜头与动画镜头在结构上主要有＿＿＿＿＿和＿＿＿＿＿两种关系,其中前者是指前一个动画镜头与后一个动画镜头在时间上是先后的关系,它们之间有＿＿＿＿＿、＿＿＿＿＿、＿＿＿＿＿和＿＿＿＿＿。

（10）主观式想象性组接是指有＿＿＿＿＿与＿＿＿＿＿组接在一起的动画镜头转换形式。主观式想象性镜头是角色想象并完全虚构的画面镜头。

（11）轴线是指角色的＿＿＿＿＿或＿＿＿＿＿形成的一条假想的直线,有＿＿＿＿＿和＿＿＿＿＿两种形式。

（12）同体动画转场是指前后两个动画镜头借用＿＿＿＿＿实现动画转场的方式。

2. 思考题

（1）举例说明动画序列有什么功能。
（2）举例说明动画镜头内画格与画格有哪些关系。
（3）举例说明动画镜头与动画镜头内在结构关系是什么。
（4）动画镜头与动画镜头组接的一般原则有哪些？
（5）动画转场的方式主要有哪些？

参 考 文 献

[1] 马赛尔·马尔丹. 电影语言 [M]. 何振淦,译. 北京:中国电影出版社,1980.
[2] 丹尼艾尔·阿里洪. 电影语言的语法 [M]. 陈国铎,等译. 北京:中国电影出版社,1981.
[3] 安德烈·巴赞. 电影是什么? [M]. 崔君衍,译. 北京:中国电影出版社,1987.
[4] 周传基. 电影·电视·广播中的声音 [M]. 北京:中国电影出版社,1991.
[5] 谢尔盖·爱森斯坦. 蒙太奇论 [M]. 富澜,译. 北京:中国电影出版社,1999.
[6] 李稚田. 影视语言教程 [M]. 北京:北京师范大学出版社,1999.
[7] 宋杰. 视听语言 影像与声音 [M]. 北京:中国广播电视出版社,2001.
[8] 赫伯特·泽特尔. 图像 声音 运动:实用媒体学 [M]. 赵淼淼,译.3 版. 北京:中国传媒大学出版社,2003.
[9] 傅正义. 影视剪辑编辑艺术 [M]. 北京:中国传媒大学出版社,2003.
[10] 田卉群. 经典影片读解教程 [M]. 北京:北京师范大学出版社,2004.
[11] 王志敏. 电影语言学 [M]. 北京:北京大学出版社,2007.
[12] 孙立. 动画视听语言 [M]. 北京:京华出版社,2010.
[13] 张小柏. 动画视听语言完全教程 [M]. 上海:上海人民美术出版社,2011.
[14] 丁海祥,姚桂萍. 影视动画造型基础 [M]. 北京:高等教育出版社,2011.
[15] 姚争. 影视剪辑教程 [M].2 版. 杭州:浙江大学出版社,2015.
[16] 盘剑. 动漫研究:理论与实践 [M]. 杭州:浙江大学出版社,2016.
[17] 罗伊·汤普森,克里斯托弗·J.鲍恩. 镜头的语法 [M]. 李蕊,译. 北京:北京联合出版公司,2017.
[18] 刘书亮,艾胜英. 动画视听语言 [M]. 北京:中国传媒大学出版社,2019.
[19] 周星,谭政,张燕. 影视欣赏 [M].3 版. 北京:高等教育出版社,2020.
[20] 陈可红. 六个面和一个回声——中国美术电影叙事研究 [M]. 北京:北京师范大学出版社,2021.